U0141896

大展好書　好書大展
品嘗好書　冠群可期

大展好書　好書大展
品嘗好書　冠群可期

鑑賞系列

12

◉肖堯 著

中國歷代刺繡緙絲

鑑賞與收藏

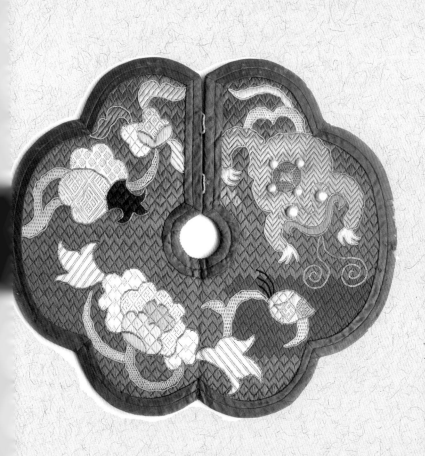

品冠文化出版社

國家圖書館出版品預行編目資料

中國歷代刺繡緙絲鑑賞與收藏／肖堯　著
———初版，———臺北市，品冠文化，2015〔民104.06〕
面；26公分———（鑑賞系列；12）
ISBN 978－986－5734－27－5（平裝）

1.刺繡　2.緙絲　3.藝術欣賞　4.中國
966　　　　　　　　　　　　　　　　104005453

【版權所有・翻印必究】

中國歷代刺繡緙絲鑑賞與收藏

著　　　者／肖　　堯

責任編輯／張　李　松

發 行 人／蔡　孟　甫

出 版 者／品冠文化出版社

社　　　址／台北市北投區（石牌）致遠一路2段12巷1號

電　　　話／（02）28233123・28236031・28236033

傳　　　眞／（02）28272069

郵政劃撥／19346241

網　　　址／www.dah-jaan.com.tw

E - mail／service@dah-jaan.com.tw

承 印 者／凌祥彩色印刷有限公司

裝　　　訂／承安裝訂有限公司

排 版 者／弘益電腦排版有限公司

授 權 者／安徽美術出版社

初版1刷／2015年（民104年）6月

定　價／680元

●本書若有破損、缺頁請寄回本社更換●

前　言

　　泱泱中華數千年文明史中，蓬勃的織繡文化得益於種桑養蠶的興起和繁榮。桑蠶織繡曾覆蓋黃河流域、長江流域，因絲織物的組織細膩精緻，風格便趨於奢華靡麗。這種華美的中國風情在華夏大地流傳，又因各地方風俗相異，發展出了各具特色的地方刺繡，這種美的脈動透過海陸兩條絲綢之路的繁榮影響了世界，也使得織繡與中國的玉器、陶瓷、書畫等一樣，成爲了最具中國特色的文化形態。

　　作爲中華民族中最具代表性的傳統手工藝，織與繡密不可分。織繡源於中國原始社會的編織工藝，最開始的編織是用植物幹莖枝條編織生活日用品，就地取材，實用且能符合原始審美，這大約可算是最早的工藝美術，而後因麻、綿、絲等材料的逐漸豐富，織繡工藝逐漸發展起來。

　　刺繡首先要有所依託，要施繡於某種面料上，不論面料的組織結構疏鬆抑或緻密；刺繡的風俗源於原始社會時人們的文身、文面、文繢服裝以標識所屬部落、身份、地位等，此所謂斷髮文身之習俗，以後人們用線將花紋繡在衣服上，便爲刺繡。在當今的收藏熱潮中，刺繡作爲新的收藏熱點，開始進入藏家和普通百姓的視線。

　　再說緙絲。緙絲與刺繡是完全不同的兩種工藝，緙這種繁複的織作據說源於古埃及和西亞地區的緙毛，其工藝於西漢時期由絲綢之路傳播到新疆地區，到唐宋時期，欣賞類緙絲的逐漸成形並發展到藝術高峰，便是深受桑蠶絲織文化的影響。因緙絲是目前已知唯一一種無法用電腦排版、批量生產的絲類織物，且藝術類緙絲或稱純欣賞類緙絲在歷史上幾乎爲皇家所壟斷創作和收藏，所以人們在逐漸瞭解其珍貴後，優秀緙絲藝術品便在拍賣市場上創造了一個個爲人矚目的天價。

　　其實，歷史上多有名家對刺繡、緙絲進行收藏、品鑒，除了歷代皇宮之外，也有如安岐、朱啓鈐等收藏大家，可見刺繡和緙絲的收藏自古有之，其體系脈絡也清晰可辨。在這裏，我們就以宮廷服飾和藝術類刺繡、

緙絲爲主要介紹對象，梳理中國歷史上刺繡與緙絲的發展歷程，並向讀者介紹各時代有代表性的作品。

　　桃李不言，下自成蹊，好的刺繡、緙絲作品因爲凝聚著作者對時代審美的理解、對技藝的嫻熟掌握，往往會顯示出特別的美感和審美價值，本書將還原這些織繡品繡作、織作的歷史環境，歸納總結它們的工藝特色、藝術特徵，爲藏家品鑒優秀的刺繡、緙絲作品，目的在於辨別牟以暴利的贗品、仿品，並逐漸建立適合自己的織繡收藏體系，略做一些基本的工作。

　　雲錦、蜀錦、妝花等並非沒有收藏價值，而是從收藏體系上細分，這類織物屬於面料性質，可從工藝角度用於輔助大致判斷織繡物的年代，但由於一般是批量生產，其藝術性相對也較低，與本書所述不符，今後會另作著述。

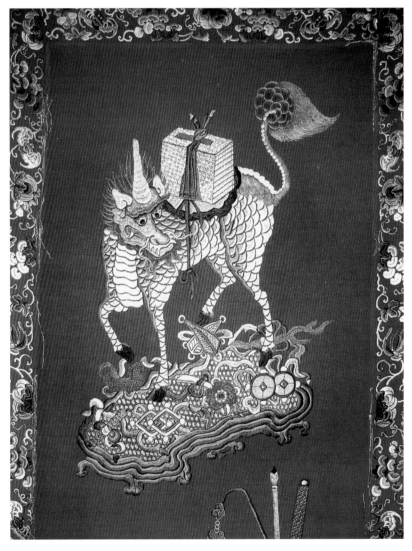

目 錄

紫菊宜新壽莫辭舊祁頌陪長久宴
歲·捧香花
南蘭女史冰城

005

中國歷代刺繡緙絲鑑賞與收藏

第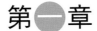章

歷 代 刺 繡 緙 絲 鑑 賞

　　近年的考古發掘證明，中國的絲織工藝起源於新石器時代晚期。早期刺繡源於上古先民斷髮文身的習俗，其普遍應用是建立在紡織工藝的成熟和普及基礎之上的。

　　刺繡發展早期將源自文身體系的圖案轉移於服飾，是文明的發展，既彰顯高貴身份，又具更為鮮明的裝飾作用。

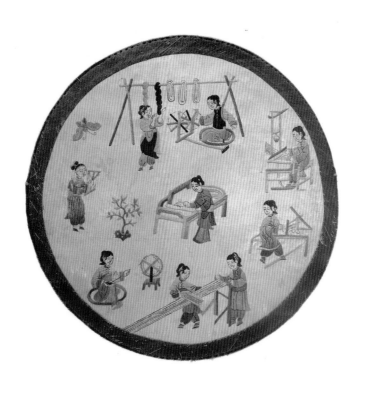

近年的考古發掘證明，我國的絲織工藝起源於新石器時代晚期。早期刺繡源於上古先民斷髮文身的習俗（圖1-1，圖1-2，圖1-3），其普遍應用是建立在紡織工藝的成熟和普及基礎之上的。刺繡發展早期將源自文身體系的圖案轉移於服飾，是文明的發展，既彰顯高貴身份，又具更為鮮明的裝飾作用。

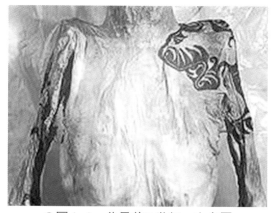

◎圖1-1　公元前5世紀　文身圖
俄羅斯巴澤雷克塚墓出土

◎圖1-2　公元前5世紀　文身示意圖
俄羅斯巴澤雷克塚墓出土

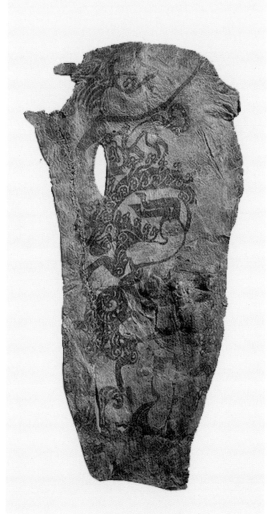

◎圖1-3　公元前5世紀　文身人皮
俄羅斯巴澤雷克塚墓出土
此人皮出自死者右手臂，從文身復原圖案看，表現的是格里芬齧馬等場面。

《尚書‧益稷》載：「予欲觀古人之象，日、月、星辰……以五彩彰施於五色作服。」即將天地萬物的形態、色彩概括地象徵性地施繡於服飾之上，這是古代自然崇拜的一種集中體現，而在相關崇拜的祭祀活動中應該也有刺繡的身影，卻因織繡類物品是有機物，若非環境穩定適宜，很難保存千年以上，便難見其真容了。

相對的，祭祀中用的玉器、銅器卻可歷經幾千年而流傳至今（圖1-4）；但正因為相對不能久存，而材質較為易得，用蠶絲創造的這種藝術形式與書畫一樣，煥發出了卓越的生命力，從最開始的簡單織繡到如今各種刺繡流派的異彩紛呈，依然生機勃勃（圖1-5）。

緙絲是中國傳統工藝中純手工操作的絲織藝術品。它是以本色生絲為經線，各種彩色熟絲為緯線的一種平紋織物。它的緙織方法是將本色絲捵於木機上，純手工將各色緯絲以專用的小梭子根據緙織畫面的紋路、線條、色彩和輪廓等需求，分塊進行織製，在已知所有絲織物中，是唯一一種正反兩面花紋、色彩完全一致的，作品淳樸高雅、豔中具秀，深受世人珍愛（圖1-6）。

◎圖1-4　商代 青銅器牛頭紋拓片

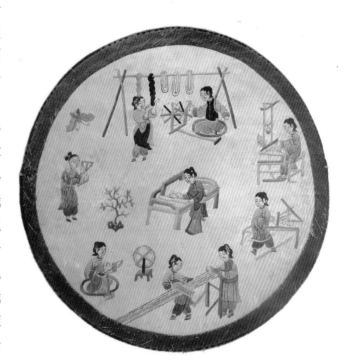

◎圖1-5　清 圓形民間作坊織繡示意繡圖

刺繡和緙絲都是我國歷史悠久的民間工藝，它們雖然同是以蠶絲為主要材料進行加工創作的手工藝品。但它們的工藝流程，表現形式，以及使用的工具（傳統工具）等，卻截然不同，其根本區別為：刺繡是用針和各種彩色絲線在織物（底料）上，由反覆地穿針引線而繡成圖案的一種手工藝（圖1-7，圖1-8）。緙絲是在木機上用

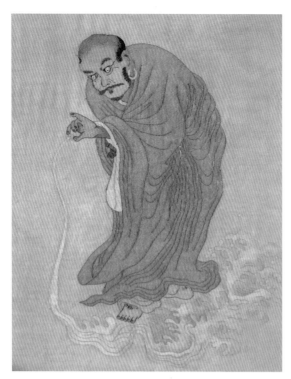

「通經斷緯」的方法，以緯線顯花的一種平紋織物工藝（圖1-9）。

刺繡和緙絲在各個歷史階段，都有極富代表性和藝術性的作品流傳下來，在民間、國內外各大博物館、收藏機構及私人藏家手中有所保存。刺繡和緙絲與其他收藏類別一樣，一要根據無疑問的物質遺存（如大多數博物館藏品、一些著名的私人藏品、各時代標準器等）來觀摩其特點，二要查閱歷史資料，瞭解時代背景和前人總結的相關論述，結合這二者，對比所見，根據其創作目的進行鑑賞，才能有所心得。

◎圖1-6　當代　緙絲《羅漢圖》
肖琳設計、緙製
現藏北京邵曉琤織繡研究院

◎圖1-7　繡花繃

◎圖1-8　繡花繃凳

◎圖1-9　緙絲機

先秦兩漢刺繡和緙織物

早期刺繡

　　早期刺繡過於稀有，存世極少，一般是從一些重要墓葬中出土，且往往已殘破（圖1-10），但依然被博物館等機構珍藏。這些藏品，具有供研究的文物價值、歷史價值、文化價值，大大超出了其作為藝術品或工藝品的審美價值；又因這些繡品都是有機物，出土後的保存、修復需要極高的技術和條件，從材料上來說想要作偽的成本過高，而市場目前對其又缺乏認知和可操作性，所以對藏家而言，未必年代越久就一定價值越高，需要辯證地來看，但瞭解其早期繡品的特徵還是有必要的。

　　此時刺繡與上古禮教、服飾體系都有緊密的聯繫，與繪畫也不可分割，《考工記·畫繢》曰：「畫繢之事……五彩備謂之繡。」

　　最早關於刺繡的文字記載就提及應用於歷代天子服飾上的十二章紋樣，即以日、月、星辰、山、龍、華蟲，此六者畫以作繪，施繡於衣；宗彝（虎與長尾猴）、藻（水草）、粉米（白米）、火、黼（黑白交織出的斧形）、黻（黑與青交織成的兩「弓」相背的符號），此六者畫以作繪，施繡與裳，共稱十二章（古時上曰衣，下曰裳）（圖1-11）。

◎圖1-10　早期刺繡殘片

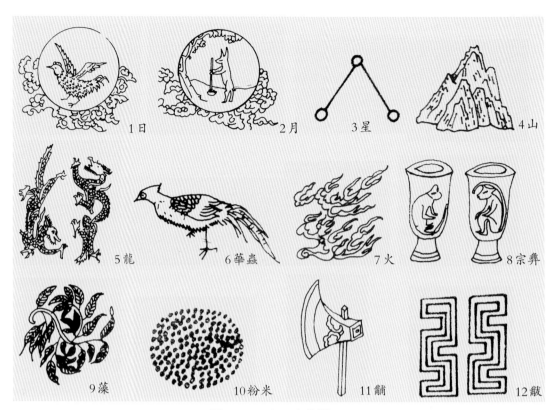

◎圖1-11 十二章紋樣組圖

1 日　　2 月　　3 星　　4 山
5 龍　　6 華蟲　　7 火　　8 宗彝
9 藻　　10 粉米　　11 黼　　12 黻

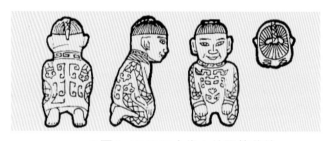

◎圖1-12 玉石人像上的服飾花紋

夏商周時期，刺繡當屬貴族階層專用，《管子》中記載：「桀女樂三萬人，端噪晨東，聞於三衢，是無不服文繡裳者。」

在春秋戰國時期，諸侯間相約會盟，往往「飾車百乘，黃金千鎰，白璧百雙，錦繡千純」互為饋贈，也有夫差為取悅西施而以滿繡花卉為船帆的傳說。從出土實物考察，無論是商代覆蓋銅觶上所附粘的菱紋繡還是殷墟出土的玉石人像上的服飾花紋（圖1-12），都顯示其時盛行大花紋的刺繡裝飾。

從現有的考古發掘來看，由於染色技術還沒有成熟，繡線並不一定先上色後施繡，而是先繡紋樣再敷彩。來看兩件1974年陝西寶雞西周魚伯墓淤泥上殘留的辮子繡印痕，長15公分，寬9公分（圖1-13），又長5公分，寬3.5公分（圖1-14），這種刺繡是先用黃色絲線在染色的絲綢上繡出紋樣輪廓，再在繡紋處塗染大塊顏色，有紅（天然朱砂）、黃（石黃）等，與傳統國畫色相類，反映了古人所謂的「畫繢之事」，這種以畫補繡的做法是刺繡發展初期的特點。

◎圖1-13　西周魚伯墓淤泥上殘留的辮子繡
　　　　　印痕

◎圖1-14　西周魚伯墓淤泥上殘留的辮子繡
　　　　　印痕

◎圖1-15　戰國　絲繡革帶

縱40公分　橫7公分
1978年於湖北天星觀出土

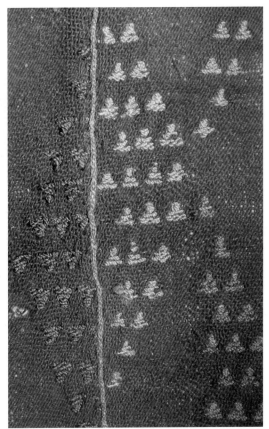

◎圖1-16　西周毛繡品
1978年於新疆哈密五堡墓葬出土

刺繡面料多為絲、毛、麻、綿等；也有皮革，可謂之「韋繡」，在棉麻紡織面料出現之前，遠古先民鞣皮制服，若用骨針穿引皮條或植物纖維在皮衣上縫製花紋更貼近於「斷髮文身」的習慣，在確切的考古發掘作為明證之前，我們可以推想在紡織物出現前，刺繡應用於皮革上或許更為常見。

　　1978年於湖北天星觀出土的戰國絲繡革帶（圖1-15），皮革的表面蒙有一層絹，然後用棕、深黃色的絲線繡蟠螭紋，上下邊繡橫向S形紋，這或可作為此推論的佐證。

　　這一時期用以繡作的面料，其纖維組織相對不那麼緻密，所以繡紋也較後世稀疏，若所用材料是棉、麻、毛，就更是如此了。例如1978年於新疆哈密五堡墓葬出土的毛繡品（西周）（圖1-16），紅褐色平紋毛織物以相同經緯構成組織，用本白色及染成黃色、藍色、粉綠色的毛線繡出小三角堆砌的幾何圖案，色澤豔麗，出土時著於女屍身，是目前能見到最早的刺繡實物。

春秋戰國刺繡

　　早期刺繡受底料、繡線材料的制約，絹質繡地輕薄、毛織繡地稀疏，繡線不經過分劈，如繃架等刺繡基本工具也沒有發展成熟，所以繡紋大多是簡單的幾何紋樣。

　　到了春秋戰國時期，繡地相對緻密，繡線也已基本用蠶絲，少用麻、毛，繡紋開始能表現更繁複精緻的圖案。此時刺繡多用於服飾、被衾等日用品，南北刺繡技術變化的總脈絡基本一致，刺繡的發展主要體現在繡地材質、針法技巧、繡紋題材及色彩的變化上。

　　春秋戰國刺繡，以楚國刺繡出土最多，最具時代特徵，筆者以湖北江陵馬山和長沙烈士公園戰國時期楚墓出土的刺繡為例進行介紹。

　　這批刺繡繡制於戰國中晚期（前475～前221），繡地基本都是羅、絹等織物材料，這些繡衾、繡衣、繡袍、夾袱、鏡衣等繡品一律用辮子股針法構建紋飾圖案，不管是辮子股針法還是絲線色彩的搭配，都已達到新的高度，雖針法單一，由於紋樣設計富有浪漫色彩，故刺繡紋樣依然流暢、活潑，避免了單一呆板之感。紋樣題材中有類似青銅器的蟠螭紋，但大多數以龍鳳、走獸、幾何紋為主題，也出現了稍有形變的穿枝花草、藤蔓紋作為主體紋飾的組成部分。這些圖案是從商周奴隸社會的裝飾紋樣基礎上演化而來的，儘管沒有更早的刺繡實物遺存，但從商周時期青銅器、玉器紋飾來看，其紋樣強調誇張和變形，嚴峻獰厲象徵威嚴和神秘（圖1-17），而隨著春秋戰國時期奴隸制的崩潰和社會思潮的活躍，體現在

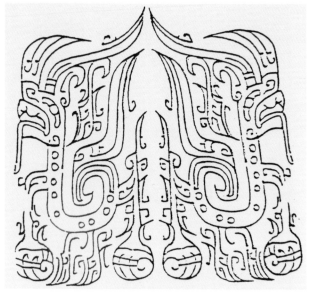

◎圖1-17　先秦　青銅立人衣上黼紋

四川廣漢三星堆出土

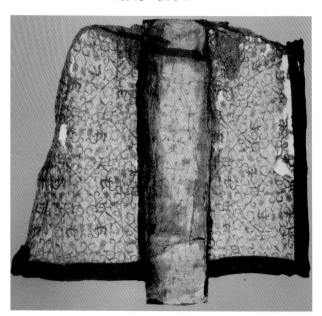

◎圖1-18　戰國　灰白羅刺繡龍鳳虎紋殘片

紋縱29.6公分　橫21公分

　　用辮子針法繡成，以形變龍鳳虎紋穿插結合形成菱形圖案骨骼，表現得張力十足，而花草、藤蔓紋自由穿枝其中，甚至與鳳紋結合共生，極似其頭冠，作為主體圖案的補充融合到整體流暢的形變風格之中，能體現戰國時期的藝術風貌。

刺繡紋樣上的風格便開始由傳統凝重轉為開放靈動了。楚地刺繡，鳳鳥的造型反覆出現在圖案中，其身姿流動形變，韻律感十足，意境奇幻，時人把鳳視作吉祥鳥，與龍紋一起既寓意宮廷昌隆，又象徵婚姻美滿。其繡色彩多有棕、紅棕、深棕、曙紅、朱紅、橘紅、金黃、土黃、黃綠、深綠、藍、灰等十多種，用天然礦物和植物染料，所以出土時依然色澤調和明快。

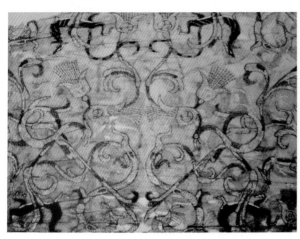

◎圖1-19　龍鳳虎紋（局部）

◎圖1-20　龍鳳虎紋（局部）

◎圖1-21　戰國　淺黃絹刺繡對鳳對龍紋面衾

　　縱220公分　橫207公分

　　淺黃絹刺繡對鳳對龍紋面衾，衾裏為灰白色絹，多幅拼縫而成，接處紋飾錯位排列，由多組對稱龍鳳紋組合，依然是辮子針繡成，戰國風貌顯著。

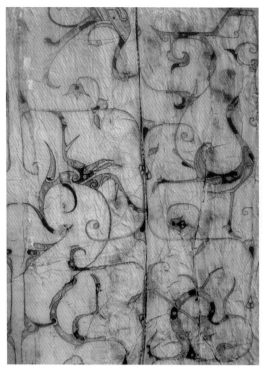

◎圖1-22　戰國 淺黃絹刺繡對鳳對龍紋
　　　　面衾（局部）

運用辮子針技法的龍鳳紋圖案

◎圖1-23　戰國 淺黃絹刺繡二龍一鳳相蟠
　　　　紋殘片

紋縱28公分　橫28公分

　　淺黃絹刺繡二龍一鳳相蟠紋殘片，辮子
針繡。主體圖案是一鳳頭為主二龍首為輔相
交，鳳雙翅、鳳尾與二龍身、龍尾相蟠，菱
形邊框用棕紅線鋪陳四方連續圖案，交叉點
以橢圓圖案分隔主體，順序嚴整，龍鳳圖案
融合優美靈活。

◎圖1-24　戰國　淺黃絹刺繡鳳鳥花卉紋錦袍

身長165公分　袖展125公分

　　淺黃絹刺繡鳳鳥花卉紋錦袍為三角形領，
右袵，直裾，辮子針繡。主體鳳鳥圖案，誇張
變形，頭冠高而華美，羽翅以點線面的組合模
擬羽毛形制，以紅棕、褐等色線填滿翎端，風
格華美，是一件戰國時期難得的服飾刺繡精品
之作。

　　因秦代短促，又漢承秦制，且出土多為漢代刺繡，所以秦漢刺繡歸為一節。秦漢時期（前221～220）刺繡發展得益於大一統的局面，由於此時中央集權制取代了分封制，在經濟文化上各地交流融合日趨廣泛，社會農業生產和手工業生產的日益繁榮，紡織業快速發展的同時，也出現了專業的刺繡藝人，除了絲繡，在西北地區出土中也常見毛織物上的繡品。刺繡圖案題材更豐富起來；針法除了成熟的辮子針繡外，也開始出現短促的直針，謂之「納繡」，是一種結合圖案嘗試的新技巧；礦物染料的發掘和植物染料的使用，進一步擴大了刺繡線色色譜；刺繡依然用於實用品，但不僅僅局限於服飾，開始觸及日用飾品，有香囊、手套、枕巾、針黹篋、花邊包袱、錦袍、護膝、襪帶、粉袋、鏡袋、靴面、織帶、繡褲等，不一而足，這當是刺繡史上的重要轉折，為後世刺繡藝術性的提升打下了基礎。

　　值得強調的是，秦漢時期出現了有代表性的刺繡紋飾──「信期繡」和「乘雲繡」，並且作為刺繡專業名詞出現在當時的文獻中，說明刺繡的普及和專業性已經有一定基礎。據長沙馬王堆出土《衣物疏》竹簡中描述，再結合1972年長沙馬王堆一號墓出土的煙色絹地信期紋刺繡殘片來看（圖1–25），「信期繡」其實是變形的鳥類紋樣（圖1–26，圖1–27），好像燕子的形狀，作為常見的候鳥，人們已經能觀察到其按期南遷又按期而返的「信」，出於對這種美好德操的追求和讚美，便將有燕子的外形特點的繡紋謂之「信期繡」，圖案如靈鳥飛舞，悠遊天地，酣暢舒展；同遣冊中對「乘雲繡」也有記述，來看同年同墓出土的對鳥菱紋乘雲繡刺繡殘片（圖1–28），圖案色彩豐富，雲捲雲舒若波濤席過，似馭風馳騁，揮灑自如，朱紅、淺棕紅、橄欖綠、藏青等配色瞻麗，單元構圖中有眼狀如意雲形紋樣，似鳥頭也似獸體，延承了先秦刺繡的浪漫主義色彩。

◎圖1–25　漢　馬王堆刺繡殘片

紋縱9.5公分　紋橫7.5公分

煙色絹地信期紋刺繡殘片。

◎圖1-26　漢　典型信期紋　　　　　　◎圖1-27　漢　典型信期紋

◎圖1-28　漢　馬王堆刺繡殘片

縱50公分　橫40.5公分
鳥菱紋乘雲繡刺繡殘片。

　　和春秋戰國刺繡一樣，秦漢時期刺繡也無傳世物，目前陝西、北京（圖1-29）、湖南、河北、甘肅、新疆等地都有出土，各地刺繡雖風格特點略有不同，但針法基本依然以辮子針為主，最多是針腳細緻程度上有所差別；紋飾除了上文提到的「信期紋」、「乘雲紋」等，還有長壽紋、雲氣紋、龍鳳紋、茱萸紋等常見題材，另外捲草、金鐘花、山巒、樹木、人物等於東漢也多有所見，是逐漸由形變紋樣轉向寫實的表現。

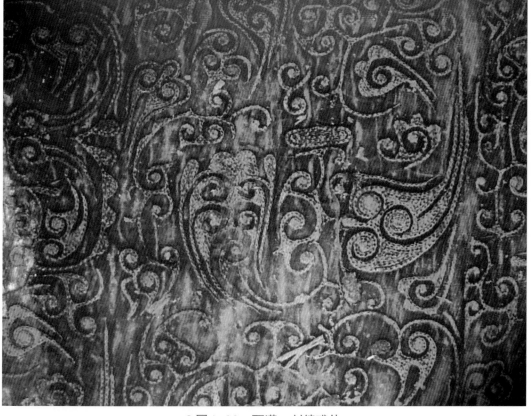

◎圖1-29　西漢　刺繡殘片

北京老山漢墓出土

◎圖1-30　西漢　黑色羅地信期繡殘片

紋縱9.5公分　紋橫7.5公分

1972年於湖南省長沙馬王堆一號墓出土

湖南省博物館藏

　　此殘片黑色地相對較少，但也是秦漢時期的流行色，此殘片用辮子針繡，施以草綠、磚紅、橙等色，絢麗典雅而不失高貴，圖案流雲捲枝花草生動，構圖流暢，繁而不雜，是為佳作。

縱23公分　橫16.5公分

1972年於湖南省長沙馬王堆一號墓出土

湖南省博物館藏

採用辮子針法繡成。長壽繡也是此墓遺冊中自名的一種紋飾，較之信期繡和乘雲繡更為流暢，變形草葉和流雲形成的圖案單元較大，基本用棕紅、紫灰、橄欖綠、深綠等色絲線繡成，精美華麗。

◎圖1-31　西漢　黃絹地長壽繡殘片

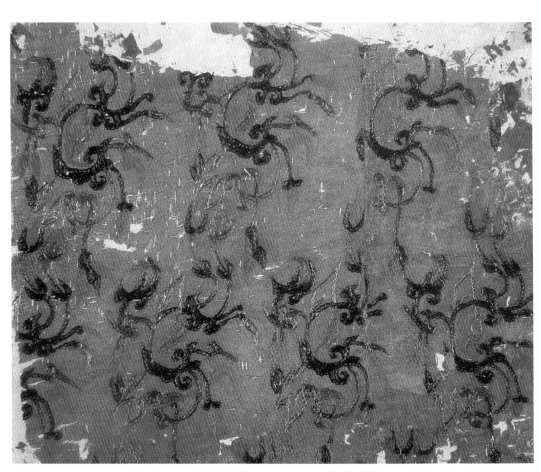

◎圖1-32　西漢　絳色絹地茱萸紋繡殘片

縱35.5公分　橫34公分　1972年於湖南省長沙馬王堆一號墓出土　湖南省博物館藏

採用辮子針法繡成。茱萸紋為漢代使用最為廣泛的題材，有去惡消災、延年益壽的美好寓意，此繡用朱紅、淺棕紅、藍色絲線繡出枝蔓、花蕾，曲線優美，神似龍鳳紋樣。

◎圖1–33　漢　煙色絹地樹紋鋪絨繡片

紋樣縱橫各4公分

1972年於湖南省長沙馬王堆出土

現藏湖南省博物館

　　此繡為棺外裝飾，用朱紅、黑、煙三色絲線繡成，平直針鋪就整個地料，排列均勻，針腳整齊。以形變的幾何菱紋為主體，內填紅地煙色花紋，形成四方連續的裝飾圖案，是最早的平直針繡品。

◎圖1–34　東漢　白絹刺繡雲紋粉袋

縱13公分　橫12公分　高6.3公分

1959年於新疆民豐縣北大沙漠一號墓出土

現藏新疆博物館

　　此雲紋刺繡粉袋用流行的紅、黃、綠、棕等色絲線，辮子針繡成，美觀大方，是其時刺繡用於實用品的佳作。

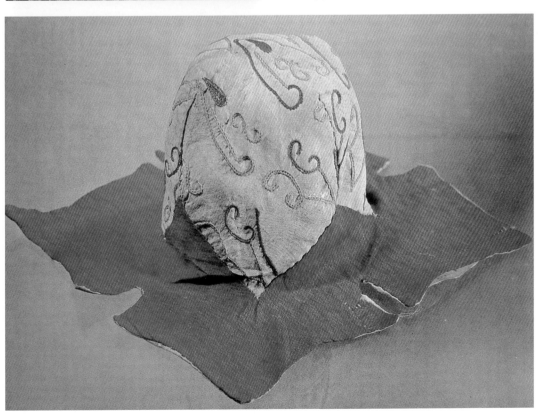

縱7.5公分　橫7.5公分

1959年於甘肅武威磨嘴子出土

現藏甘肅省博物館

此作可視作直針在圖案類繡品中的較早嘗試，殊為珍貴。由於較長線段在地料上簡單橫拉，容易磨損脫落，不如早期辮子繡裝飾性和耐磨性，所以絲線脫落後可見勾勒的墨蹟。其時，刺繡作品很少有反映現實生活場景為題材，此繡稚拙成趣，針法既變用於表現人物及場景，但直針繡明顯還未發展成熟。

◎圖1-35　東漢　淺黃色絹刺繡人物圖

◎圖1-36　東漢　藍色縑刺繡雲紋護肘

縱14公分　橫8公分

1959年於新疆尉黎縣營盤墓地出土

現藏新疆文物考古研究所

此護膝出土時繫在墓主左臂肘部。乃用兩片質地、紋樣相同的縑拼縫而成。縑為雙絲絹類織物，較為厚重，作為護肘等磨損性較高日用品的用料比較合適，藍色縑地上用黃、棕、深綠等色絲線以辮子繡針法施繡，蔓草疏朗，針法嫺熟。

◎圖1-37　漢　紅地刺繡菱各填花紋毛織袋

縱33.5公分　橫7.5公分

1984年於新疆洛浦縣普拉塞伊瓦克墓出土

現藏新疆博物館

此繡在大紅色毛織品上用辮子針施繡，藍色絲線繡菱形邊框，內用黃色線表現雲紋，是典型的漢代造型特徵。

魏晉南北朝刺繡

　　魏晉南北朝（220～581）政權更迭頻繁，從魏至隋，大小三十餘個王朝興替，長期的封建割據和戰爭的綿延，使得文化的發展也有著別樣特點。這時的刺繡我們可以關注南北朝時期新疆出土的一些實物。

　　刺繡開始從實用品向欣賞品發展，這種朦朧意識在刺繡宗教用品中體現得尤為明顯。南北朝時佛教信仰開始流行，織繡工藝也更多地產生在宗教物品上。就針法而言，依然是辮子繡為主，間有平直針法。在表現題材上出現了與當時的繪畫藝術、宗教融為一體的作品，為前代所未見，同時裝飾性動物紋、雲氣紋等律動性強的刺繡紋飾裝飾效果和藝術性更強。

◎圖1-38　北魏　彩繡佛像
　　　　　供養人

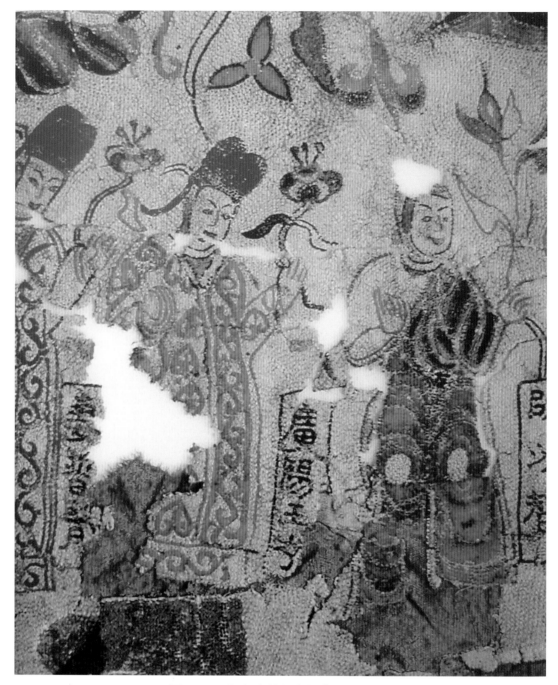

◎圖1-39　北魏 彩繡佛像供養人（局部）

殘縱56公分　殘橫59公分

1965年於甘肅莫高窟出土

現藏敦煌研究院

　　佛像有款識「太和十一年廣陽王」，公元487年繡製，是目前已知最早的有明確紀年的繡品，人物旁的榜書題名。形制上與其時繪畫作品類似，北魏佛像畫風格明顯，現藏敦煌研究院繡料的有三層，由兩層細而軟的平紋絲織物夾一層麻織物構成，繡線色有藍、綠、紅、黃等，用色鮮豔明快，辮子針繡成，有大面積鋪繡。據此繡紀年、施主職銜、繡面風格和題材、人物衣飾等特徵，其施主應為北魏四代廣陽王中的元嘉。此繡手工精湛，用料、用色講究，且有明確的榜書題名和紀年，是一件不可多得的時代精品。

殘縱23公分　殘橫17公分
1972年於新疆吐魯番市阿
斯塔納177號墓出土
　現藏新疆博物館
　材料使用藍、棕、
紅、原白和紫色等絲線，
辮子針繡出葡萄及藤蔓，
瑞獸、祥禽、茱萸紋間於
其中，獨具特色。

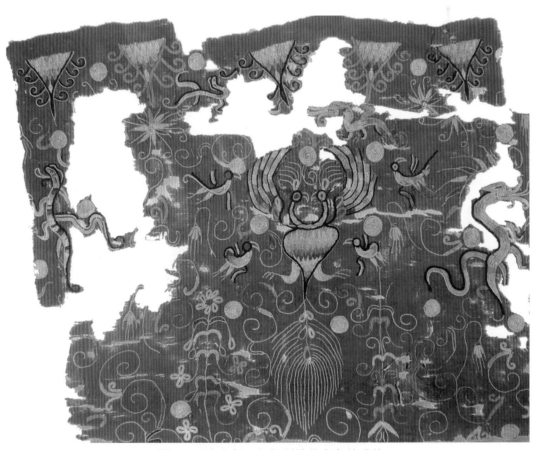

◎圖1-40 北涼　淺黃絹刺繡葡萄瑞獸紋殘片

◎圖1-41 南北朝　紅絹刺繡共命鳥紋殘片

殘縱22.5公分　殘橫28.5公分
1972年於新疆吐魯番市阿斯塔納382號墓出土
現藏新疆博物館
　此繡地有雙層，原白色為裏，大紅色為面，用藍、綠、黃、黑、紅、褐色絲線，辮子針
繡成。圖案中心以誇張變形的共命鳥為主體，明顯受佛教傳說故事影響，兩邊環繞四隻小
鳥，周邊環繞螭龍、花草、星辰，佈局合理，配色明麗，線條流暢，是為精品。

　　「通經斷緯」原為世界古文化發源地——古埃及尼羅河流域的科布特織物和南美印加織物所採用的一種古老的編織方法。

　　科布特織物通常以亞麻線為經，羊毛線為緯；而印加織物卻以棉紗為經，獸毛為緯。

　　西漢時，這種「通經斷緯」織法的毛織物由絲綢之路傳播到我國西北今新疆地區（圖1-42，圖1-43），我們稱之為「緙毛」，現在挪威還保留著傳統的緙毛工藝（圖1-44），豎機織造，經線用麻，緯線用各色毛線。作為織中聖品的緙絲，其工藝技術和材料的選擇，還處於萌芽時期。

◎圖1-42　馬人武士緙毛壁掛

縱116公分　橫48公分

現藏新疆文物考古所

◎圖1-43　馬人武士緙毛壁掛（局部）

◎圖1-44　挪威緙毛工藝

隋唐五代刺繡和緙織物

隋唐五代刺繡

盛世隋唐和五代前後三百多年的歷史跨度（581～960）給予了中華刺繡繼往開來的發展。此時的辮子繡法已不再占主導地位，考察國內外所藏唐代刺繡，我們發現了釘珠繡、扣繡、盤金、平金繡、戧針繡等新式針法技巧（圖1-45，圖1-46），有了更多的表現形式，此時的繡線材料範圍還有所擴大，譬如金銀線的使用。隨著刺繡日用品技術水準的日益精良，唐代繪畫藝術和宗教藝術也在刺繡藝術中相互滲入，頗具寫實意味的佛像、纏枝花、花卉、鳥禽等紋飾的突出表現，為日後刺繡逐步形成純欣賞品和日用品兩大繡類雙軌同行奏響了樂章。

上承南北朝時期的風尚，隋唐五代的繡經、繡佛畫等宗教類刺繡廣泛興起，刺激了刺繡工藝的巨大進步。發現於敦煌千佛洞、取材於唐時期壁畫的釋迦牟尼靈鷲山說法圖，就是一幅最具代表的優秀唐代佛畫繡（圖1-47，圖1-48）。

唐代深黃綾刺繡花鳥紋香囊（圖1-49，圖1-50）使用了不同於前代的新穎繡法，唐草花用平針退暈的針法繡製，花葉輪廓線條用釘線法繡成，是較辮子針更富變化更能生動表現物象的技巧，造型更為寫實而富有美感，貼近具象而遠離誇張，顛覆了唐以前圖案的模式，為以後宋代刺繡寫實的發展奠定了基礎。

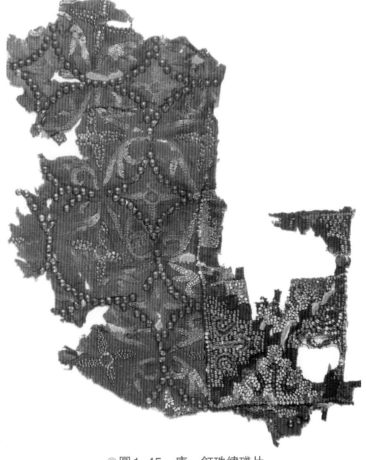

◎圖1-45　唐　釘珠繡殘片

現藏新疆伊犁哈薩克自治州文物管理所

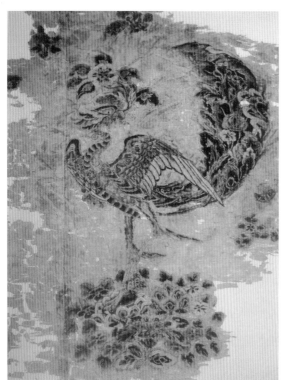

◎圖1-46　唐　平繡孔雀紋繡片
　　現藏日本正倉院

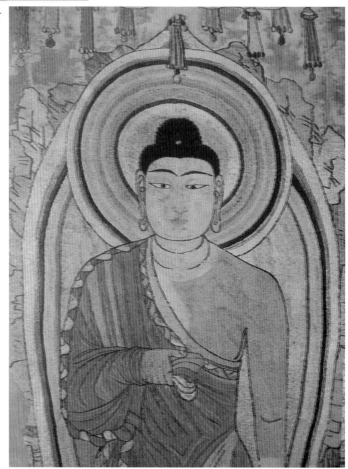

◎圖1-47　唐　靈鷲山佛說法圖（局部）

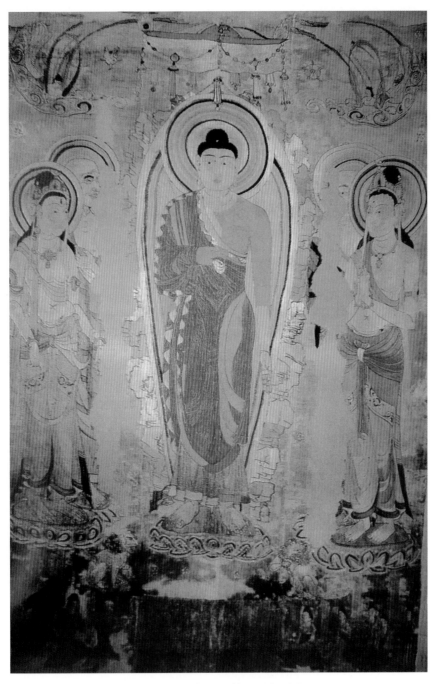

◎圖1-48 唐　靈鷲山佛說法圖

縱224公分　橫164公分

發現於敦煌千佛洞

現藏大英博物館

　　該刺繡就是以此佛教題材施繡而成，中間為釋迦牟尼佛，左右侍立迦葉、阿難與二菩薩。釋迦立於山石前，頭頂華蓋，左右上方各有乘駕祥雲的飛天，腳下左右兩獅子和五位男女供養人，氣氛祥和肅穆。

　　這幅精彩的繡品大部分仍沿用了前朝的辮子針繡法，但觀此繡中少量的平繡接針法的出現，辮繡針巧技藝的運用已不能滿足藝術創作的需要，新的針巧技法拉開了刺繡從日用品向觀賞藝術性發展的帷幕。

這個時期比較有代表性的刺繡還有敦煌發現的刺繡弘忍像（現藏大英博物館），敦煌發現的百衲袈裟（現藏大英博物館）（圖1-51，圖1-52），黃羅刺繡花卉紋殘片（現藏大英博物館）（圖1-53），綠地幡頭牡丹蝴蝶紋刺繡（現藏日本正倉院）（圖1-54），現藏英國不列顛博物館的敦煌文物鹿、牡丹、飛鳥花紋殘片（圖1-55），以及現藏日本正倉院的唐代花樹孔雀刺繡等（圖1-56）。

◎圖1-51 唐　百衲袈裟　　現藏大英博物館

◎圖1-52　唐 百衲袈裟（局部）

◎圖1-49

唐　深黃綾刺繡鴛鴦牡丹紋香囊

敦煌發現

現藏大英博物館

　　這幅刺繡作品使用了不同於前代的
新穎繡法，唐草花用平針退暈的針法繡
制，花葉輪廓線條用釘線法繡成，是較
辮子針更富變化更能生動表現物象的技
巧，造型更為寫實而富有美感，貼近具
象而遠離誇張，顛覆了唐以前圖案的形
制模式，為以後宋代刺繡寫實的發展奠
定了基礎。

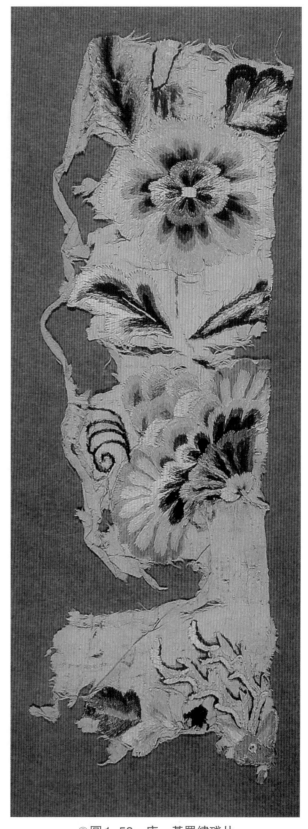

◎圖1-53　唐　黃羅繡殘片

現藏大英博物館

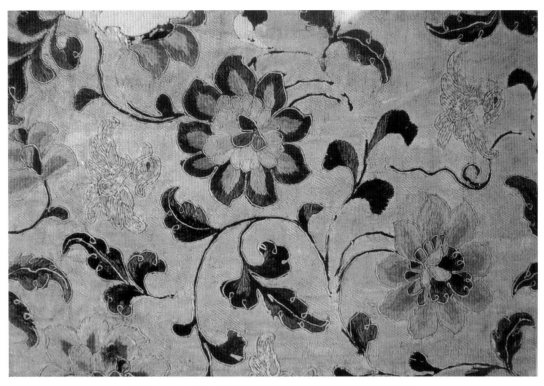

◎圖1-50　唐　深黃綾刺繡鴛鴦牡丹紋香囊（局部）

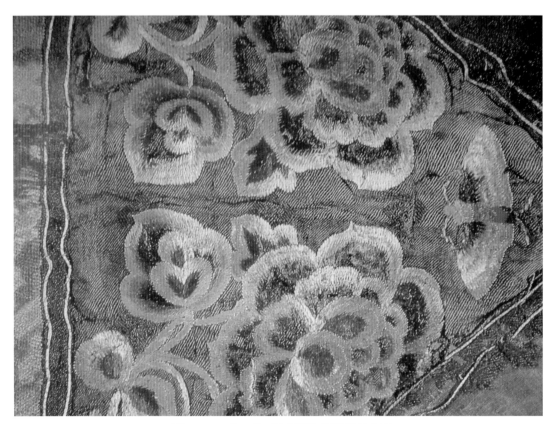

◎圖1-54　唐　綠地幡頭牡丹蝴蝶紋刺繡

現藏日本正倉院

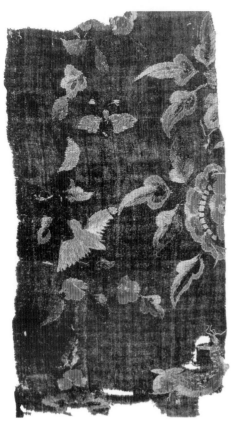

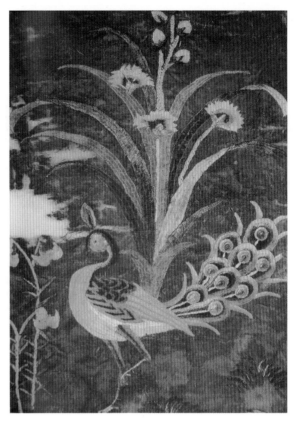

◎圖1-55　唐　鹿、牡丹、飛鳥花紋（殘片）　　　◎圖1-56　唐　花樹孔雀刺繡
　　　現藏日本正倉院　　　　　　　　　　　　　　　　現藏日本正倉院

◎圖1-57　五代　紫絳絹刺繡寶相睡蓮經帙殘片

　　殘縱34.7公分　橫15公分　1957年於蘇州虎丘雲嚴寺發現　現藏蘇州博物館

　　這是經帙的中心主體部分，基本用金黃色線繡成，配合紫絳色地，和諧淡雅。睡蓮花瓣用
的散套，蓮葉用的集套，因較為寫實，也符合國畫特點，絲理便順應畫理匯向葉心，莖蔓和大
葉緣用接針勾勒。此片雖殘，卻是一副承接唐宋大時代的重要繡作。

隋唐五代緙織物

漢代以來，從絲綢之路流入中土的緙毛物品和緙毛技術，加上中原地區日漸繁榮成熟的桑蠶織造技術，造就了隋唐五代時期緙絲技術的成型和發展。從目前的考古及各種文獻資料可見，「通經斷緯」的織造方法在唐代以前僅見於緙毛織物，唐代開始應用於絲織物上，由此說明，中國緙絲最遲在唐代就已經出現（圖1-58）。

在我國新疆吐魯番（圖 1-59）、甘肅敦煌、青海都蘭等地都曾出土過唐代緙絲，日本正倉院也藏有傳世的唐代緙絲。目前已知的唐代緙絲均為生活日用品或宗教用品，如腰帶、幡帶等，其工藝以平緙和繞緙為主，題材都採用簡潔的對稱圖案表現，色彩也是平面色塊，還沒有使用暈色法，故層次不夠豐富，偶有用金線作底紋，使

◎圖1-60　唐代　緙絲殘片
現藏日本正倉院

作品增強了裝飾性（圖1-60，圖1-61，圖1-62，圖1-63，圖1-64），但寬幅都有限，估計是緙機還沒有發展成熟的緣故。

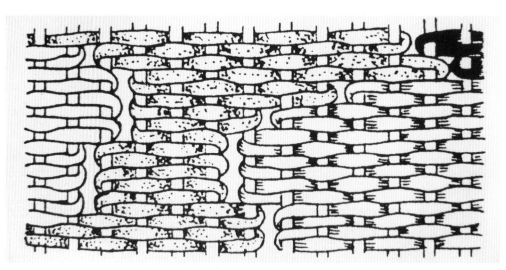

◎圖1-58 緙絲組織結構示意圖

中國歷代刺繡緙絲鑑賞與收藏

◎圖1-59　幾何紋緙絲帶

現藏新疆博物館

◎圖1-61 唐代　緙絲帶（一）

現藏日本正倉院

◎圖1-62 唐代　緙絲帶（二）

現藏日本正倉院

◎圖1-63　唐代　緙絲帶（三）

現藏日本正倉院

◎圖1-64　唐代　緙絲帶（四）

現藏日本正倉院

宋元刺繡和緙絲

宋代刺繡

綜合來看，歷經隋唐五代的發展，時至北宋，直針繡的針巧技法大為豐富，並與當時興盛的繪畫相結合，在藝術品位和境界旨趣方面融匯一致，運針用色如用筆敷彩，並極盡追摹繪畫原作的筆墨線條、色彩濃淡和神采氣韻之能事，辮子針幾乎不見蹤影，針法技巧為畫面服務，可謂「因畫制宜」（具體針法在作品賞析中詳述）。可見書畫惠及刺繡藝術，使宋繡作品發展至傳神之巔，形成獨立的觀賞性刺繡，在中華刺繡史上留下了濃重的一筆。

從此，藝術繡後來者居上，與歷史久遠的實用類刺繡並駕齊驅，亦以其卓越的藝術成就給後世的刺繡發展開闢了廣袤的馳騁空間。

宋代（960～1279）刺繡中最值得稱道的是宮廷刺繡，這得益於宋代繪畫藝術的繁榮以及宋代皇家對織繡創作進行統一管理。皇室曾於少府設立文思院、文繡院、裁造院、綾錦院、內染院等。

徽宗年間（1102～1106）專門在翰林圖畫院內增設繡畫專科，科內的繡師們都用院體畫家的畫稿作繡，可見，宋書畫藝術為宋繡提供了豐富的養分（圖1-65，圖1-66），純欣賞性藝術品刺繡得以迅速興起。

宋代宮廷刺繡多以時名人書畫為藍本，追摹畫意極盡能事，是書畫的另一種表達方式，繡品從裝裱到收藏都與書畫無異，甚至更為認真妥帖，後世宮廷和大收藏家也對之視若珍寶。

目前我國能見到的宋繡傳世作品基本都在臺北故宮博物院、遼寧省博物館。為當代對宋代刺繡工藝的研究、恢復，留下了珍貴的實物史料。

宋繡《梅竹鸚鵡圖》、《白鷹圖》、《瑤台跨鶴圖》、《秋葵蛺蝶圖》等宋代藝術刺繡，均以追摹宋畫筆墨線條、色彩神韻為藝術標準，佳處比畫更勝，其精妙不可言狀。明代有人評說「宋人之繡……佳者較畫更甚」，可謂一語中的。讓我們從下面部分館藏宋代刺繡中，一睹其風采。

◎圖1-65 宋 刺繡《白頭叢竹圖》

◎圖1-66 宋 刺繡《風雨歸舟圖》

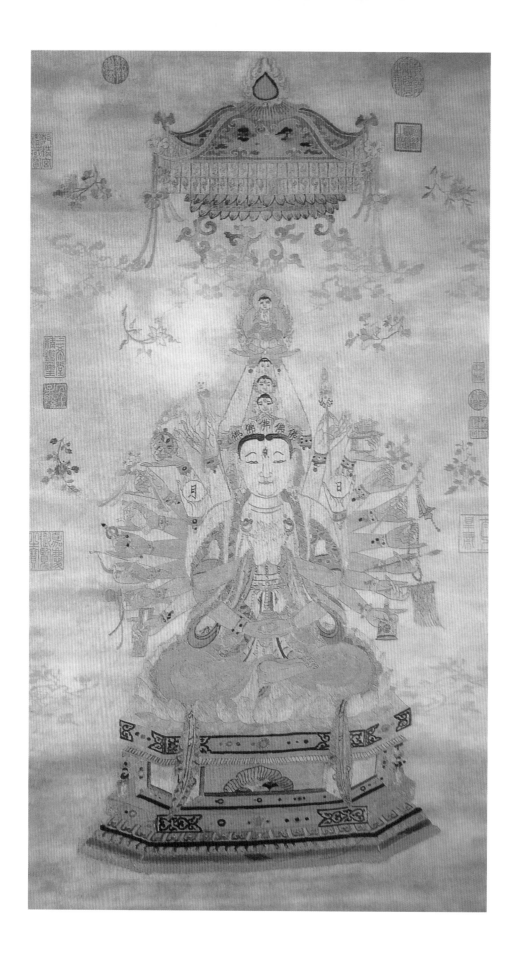

縱97公分　橫58.5公分

現藏臺北故宮博物院

　　該繡用套針、鋪針、遊針、接針等繡出了觀音像的慈祥安寧之態，千手觀音手持的各式法器和身掛的瓔珞也繡得細緻逼真，同時絲路轉折合理，變化靈活，用色平和，符合所繡畫面的主題，觀音頭頂上方的華蓋，既繡出了華麗的色彩搭配，又有莊重之感，和仰蓮座下的須彌座作呼應，相得益彰；空中散落的鮮花，絲色鮮豔，非但無喧賓奪主之嫌，還非常調和。整幅繡品細膩傳神，完全忠實於畫稿的精勾細畫的風格，順應了當時宋代繪畫寫實的藝術追求與審美趨向。由此可見，當時的刺繡已經從生活日用繡中成功分化出來，形成獨立的純欣賞性刺繡。繡作鈐有「乾隆御覽之寶」、「宣統御覽之寶」、「秘殿珠林」、「秘殿新編」、「珠林重定」、「太上皇帝」、「乾隆鑒賞」、「乾清宮鑒藏寶」、「三希堂精鑒璽」、「宜子孫」、「嘉慶御覽之寶」。

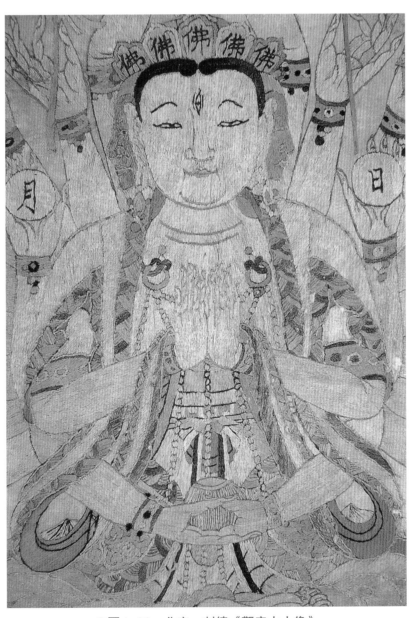

◎圖1-68　北宋　刺繡《觀音大士像》

<div style="text-align: left;">

縱130.5公分　橫54公分

現藏臺北故宮博物院

　　這幅宋繡經典作品，說它經典是因為從這幅宋繡作品可以印證，欣賞類藝術繡發展到北宋已真正登上了大雅之堂，刺繡稿多以名家畫作為藍本，如黃居寀、趙昌、崔白等，針法也在平繡的基礎上創出了單套針、雙套針、施針、刻鱗針、遊針、扣針、扎針等等，針法的增加，豐富了刺繡的技法及藝術表現力，同時也造就了宋繡發展中的高品位。該繡品的針巧技法精妙細微，神形並茂，鳥羽的蓬鬆毛絨、樹木的蒼勁盤結，梅花的冰骨清新，竹子的挺拔俊秀，都繡製得情至意達，使這幅經典的繡作達到了極高的藝術境界。繡面鈐有「御書房鑒藏寶」、「三希堂精鑒璽」、「宜子孫」、「乾隆鑒賞」、「宣統御覽之寶」、「乾隆御覽之寶」、「嘉慶御覽之寶」、「石渠寶笈」、「御書房鑒藏寶」、「宣統鑒賞」、「無逸齋精鑒璽」等。

</div>

◎圖1-70 北宋　刺繡《梅竹山禽圖》

◎圖1-71 宋　刺繡《菊花圖》

繡幅縱147.4公分　橫64.4公分

現藏臺北故宮博物院

　　此幅刺繡是秋季應景懸掛的對屏之一，繡件成對。圖中瓷盆中盛開的菊花植株高大、錦繡富麗，花端蜂蝶、蜻蜓翩翩舞動，菊花主幹與蝴蝶、蜻蜓、蜜蜂的翅膀均用釘金繡出輪廓，花盆泥土用齊套針繡，根脈縈於其中，更顯遒勁；菊葉、花瓣以遊針繡邊緣；緊鄰菊葉、花瓣輪廓內緣，又以紅、黃、綠多色線鋪以齊套針，增加了花葉的裝飾效果；為突出層次，花葉或有露藏青底色，或有以黃、綠絲線繡滿，使整棵菊株生趣蓬勃，似與蜂蝶呼應；花盆以月白色為底，在盆沿上繡出刻痕，用紅、黃、藍等色絲線繡出似環嵌於盆身的圓形、太陽花形裝飾，間以散套針繡出盆身上的纏枝蓮，活潑大方、色彩繽紛；置放花盆的木胎剔紅漆器座案，輪廓均施以釘金，與器身漆紅搭配，顯得瞻麗典雅；下半部地坡以藍色調平繡鋪滿，用地坡邊緣的彩色草葉隔斷近景、遠景。

　　花盆左右兩邊荷葉上分置兩隻蟾蜍，用平針繡出蟾蜍的豐滿體態、背生銅錢，寓意「多子多福」、「招財進寶」；蟾蜍背上小花盆中植有蘭花，用遊針勾勒繡出輪廓，蘭花花瓣與蘭葉繡得顧盼生姿，絲理順畫理，極富生氣。將一幅菊花圖繡得生機勃勃，滿目生輝。作品周圍鈐有乾隆、嘉慶皇帝諸璽。

◎圖1-72　刺繡《菊花圖》（局部）

◎圖1-73　刺繡《菊花圖》（局部）

◎圖1-74　宋　刺繡《秋葵蛺蝶圖》

縱23.5公分　橫25.2公分

現藏臺北故宮博物院

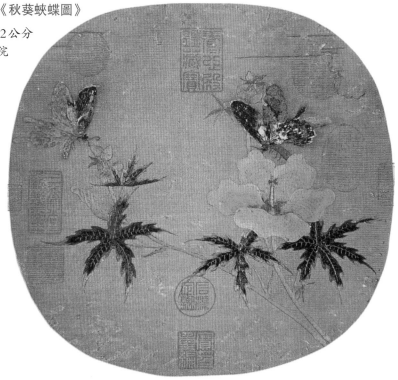

此刺繡紈扇繡面以折枝秋葵為主體，枝葉舒展，花影婆娑，繡面左側花苞似有微顫，吸引了一隻彩蝶，扇動羽翅正欲停駐，動態十足，另一隻暫停在盛開花朵上的蛺蝶，好像在品嘗花粉。整幅刺繡以宋院體畫為藍本，可見其高度寫實本領和精美的畫風，以及摹繡者對於畫面的深刻理解。

盛開的黃色秋葵花瓣、花骨朵以齊套針加施針表現；花葉、花萼用深綠或淺綠絲線施以散套針法，葉尖、葉脈用絲線以遊針繡就，用針老到，繡技嫻熟，秋葵花上再輔以少量的畫色，令欣賞者難辨是繡是畫；兩隻蛺蝶作為點睛之筆，在繡作時以散套繡成蝶翼，又用細膩的平針將翼翅上的點點斑紋繡成，生動自然，不失原畫神韻。繡作鈐有「乾隆御覽之寶」、「嘉慶御覽之寶」、「養心殿鑒藏寶」、「石渠定鑒」、「寶笈重編」、「乾隆鑒賞」、「三希堂精鑒璽」、「宜子孫」等清內府印。

◎圖1-75　宋　戳紗繡《倫敘圖》（下頁圖）

縱116.6公分　橫62.6公分

現藏臺北故宮博物院

此戳紗繡以《倫敘圖》為主紋，倫敘圖又名五倫圖，即以鳳凰、仙鶴、鶺鴒、鶯、鴛鴦為圖案，以寓意方式表現了封建社會的「五常」觀念。《孟子·滕文公》：「君臣、父子、夫婦、長幼、朋友。父子有親，君臣有義，夫婦有別，長幼有序，朋友有信。」

鳳凰，據晉代張華《禽經》：「鳥之屬三百六十，鳳為之長，又飛則群鳥從，出則王政平，國有道。」故用鳳以表示君臣之道。

仙鶴，據《易經》：「鳴鶴在陰，其子和之。」故用仙鶴表示父子之道。

鴛鴦，據晉·崔豹《古今注·鳥獸》：「鴛鴦，水鳥，鳧類也。雌雄未嘗相離，人得其一，則一思而死，故曰匹鳥。」故用鴛鴦表示夫婦之道。

鶺鴒，據《詩經》：「鶺鴒在原，兄弟急難。」故用鶺鴒表示兄弟之道。

黃鶯，據《詩經》：「鶯其鳴矣，求其友聲。」故用黃鶯表示朋友之道。

此繡以紗為地，除五倫外，更繡有日、祥雲、梧桐、竹、芙蓉、流水、山石等，構圖疏密得當，主次分明，圖紋既工且細，色彩華貴，裝飾效果強烈。紗地上有規律的暗紗眼和各色絲線戳納圖案，以「二絲串」為主（所謂「二絲串」是每隔兩根經緯垂直戳納一針，並始終保持此間隔經緯數目下針），因大幅戳紗繡較為少見，能繡得如此神形兼備更顯難得，雖然年久有所損傷，並留有修補及添畫痕跡，仍掩不住其精品風貌，所繡鳳尾、翎毛、竹葉、禽爪等，皆針跡明晰，技法得當、配色典雅、獨具匠心，實為宋代大幅戳紗的珍品。鈐有乾隆、嘉慶皇帝諸璽。

◎圖1-76 宋 刺繡《雄鷹圖》

縱107.4公分 橫54.8公分

現藏臺北故宮博物院

此繡圖以藍色綾為地，以鷹為主紋。鷹高昂的頭，堅實的胸脯以及有力的利爪，都繡得不俗，雖有不少繡線已脫落，可是依然不減鷹的雄風。

鷹乃宋代文人喜歡表現的繪畫題材，宋徽宗趙佶這位多才多藝的皇帝不僅寫了一手好字，也善畫花竹翎毛和水墨花卉，他筆下的《卸鷹圖》就畫得謹細瀟脫，盡顯鷹姿威猛之神，毫無粗獷率野之氣。這幅宋繡雄鷹，極具趙佶鷹圖的神采，這顯然是畫與繡的完美結合，宋繡的藝術境界不禁令人叫絕。

此繡畫上鈐有乾隆、嘉慶、宣統皇帝諸璽。

◎圖1-77 宋 刺繡《白鷹圖》

縱96公分 橫47.7公分

現藏臺北故宮博物院

繡作著力表現白鷹昂立於鷹架上的氣勢。白鷹通體羽毛借有色底料，以白繡線的粗細、疏密表現羽毛的層次，用類似搶鱗針一片片細細繡成，鷹喙則繡出了光滑堅硬的質感，鷹爪也繡得遒勁有力。石雕的鷹架透視合理，架身上花鳥圖案的淺浮雕，用遊針繡線條，用同色系的黃白繡線繡出明暗陰影，特別是架身側旁的鋪首銜環與繩帶束結處尤為逼真。繡作鈐有「三希堂精鑒璽」、「宜子孫」、「石渠寶笈」、「御書房鑒藏寶」、「乾隆御覽之寶」、「宣統御覽之寶」、「嘉慶御覽之寶」、「乾隆鑒賞」等印。

縱23.1公分　橫21.1公分
現藏臺北故宮博物院

這幅宋繡是以黃筌畫冊原尺寸大小
繡製的。黃筌，蜀畫家，字要叔，四川
成都人，作品都描繪宮廷中的異卉珍
禽，畫鳥羽毛豐滿，畫花穠麗工致，勾
勒驚喜，畫以輕色染成，幾乎不見筆
跡。黃筌的畫有富麗感，後人將他與江
南徐熙並稱「黃徐」，素有「黃家富
貴」、「徐熙野逸」之評，形成五代、
宋初花鳥畫的兩大流派。

此繡以黃筌真跡為粉本，正說明了
宋代的繪畫對宋繡的影響之大。繡面色
彩明麗，翠鳥棲於芳草上，體態輕盈，
以散套針、摻針、施針、遊針、纏針等
繡芙蓉、蘆草、羽翅等，鳥冠幀用套針
加長短施針繡成，鳥睛盤繡而成，極有
精神。芳草葉、花葉、花朵均用長短針
鋪陳，暈色自然，造型準確，繡技精
湛。繡圖右側繡有「五代黃筌真跡」六
字，鈐「宣統御覽之寶」六字。

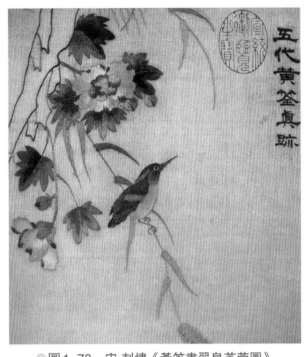

◎圖1-78　宋 刺繡《黃筌畫翠鳥芙蓉圖》

縱23.1公分　橫20.1公分
現藏臺北故宮博物院

「黃家富貴」指代五代花
鳥畫兩大流派之一，以黃筌為
代表。因黃筌畫風華麗，適合
宮廷的富貴氣氛和裝飾品味，
因而深受宋代皇家喜愛，並成
為北宋初期畫院優劣取捨的程
式。從存世為數不多的宋繡作
品中，得見三幅風格、題材相
近的黃筌畫為藍本之繡作，正
是極好的佐證。

此幅芙蓉螃蟹圖，構圖洗
練，生趣盎然。畫中生長在岩
縫中的蘆草成為螃蟹逗弄、攀
爬的對象，芙蓉、野菊皆俯視
著天地一隅間小小的熱鬧場
面，似在扶風搖擺間輕笑；水
波並水草曳蕩，也彷彿在好奇
地「觀戰」。繡者巧妙地運用
絲線的光澤，加上散套、運色
的技巧，將花葉、花朵、蘆

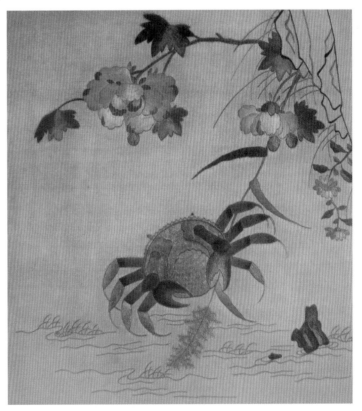

◎圖1-79　宋　刺繡《黃筌畫螃蟹芙蓉圖》

葉、石塊的天然形態表現出來，又用齊針加靈動的遊針繡成螃蟹堅硬而又銳利的外殼邊緣，蟹
臍在套針的基礎上用淡黃絲線繡出圓臍的條紋，用散套針將蟹鉗、蟹爪繡得形態畢肖，且力求
刻畫出物象內在的生命力，所謂「骨氣豐滿」，此繡可見一斑。

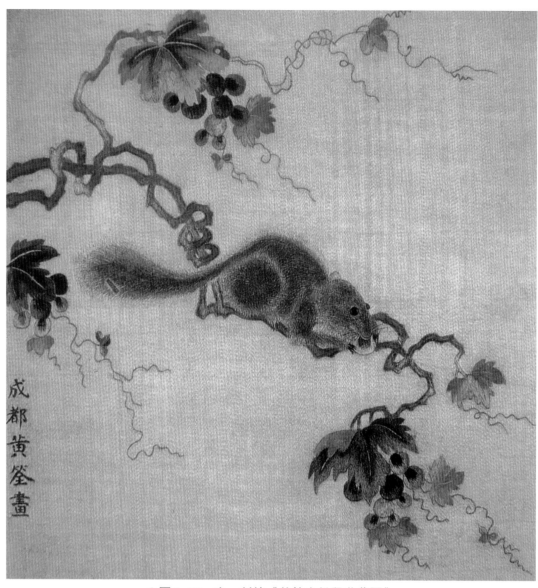

◎圖1-80　宋　刺繡《黃筌畫松鼠葡萄圖》

縱23.1公分　橫21.1公分

現藏臺北故宮博物院

宋人范鎮《東齋記事》中言及：「黃筌……其家多養鷹鶻，觀其神俊，故得其妙。」從技法形式的角度說明黃筌之畫頗重寫生。此幅松鼠葡萄左下方繡有「成都黃筌畫」五字，畫面可見其寫生功力。

繡面葡萄藤剛柔相濟而又不失明暗立體，葉子青黃掩映、偶見蟲眼，葉蔓伸延輕顫，預示已到收穫的季節，葡萄剔透，果實累累，洋溢著秋後的甜美氣息，這才引來了藤上這隻毛茸茸的松鼠前來分享。整幅刺繡無論用色、用針、用絲都很到位，分別用了施針、摻針、遊針、纏針等針法。值得一提的是，松鼠毛髮的蓬鬆感頗有後世湘繡鬅毛針的味道，可見先人在刺繡創作的路上也有很多值得後人借鑒的針巧技法。

◎圖1–81　宋　刺繡《梅竹鸚鵡圖》

縱27.3公分　橫28.3公分

現藏遼寧省博物館

　　畫面寫實，畫工精雅，為宋《緙絲繡線合璧冊》中之一頁。繡者以宋代繪畫冊頁為藍本，用繡將這小小畫頁表現得氣度非凡，運用刻鱗針、套針、切針、施針等繡出了虎皮嬌鳳鳥羽緊順柔滑，站姿健美生動，回顧枝下宛然若活的神采；也繡出了竹的爽麗、梅的冶容姣好，凸顯出宋繡極佳的藝術表現力。

　　刺繡周圍收藏有序的印鑒，說明不同身份的收藏者對此繡的高度欣賞和認可，有「姜氏二酉家藏」、「儀周珍藏」等印與乾隆、嘉慶皇帝諸璽，又有「繼澤堂珍藏」印，乃為恭親王奕訢藏後所鈐。亦有朱氏「朱啟鈐印」、「蟫公」兩方印記，實乃宋繡的上乘之作。

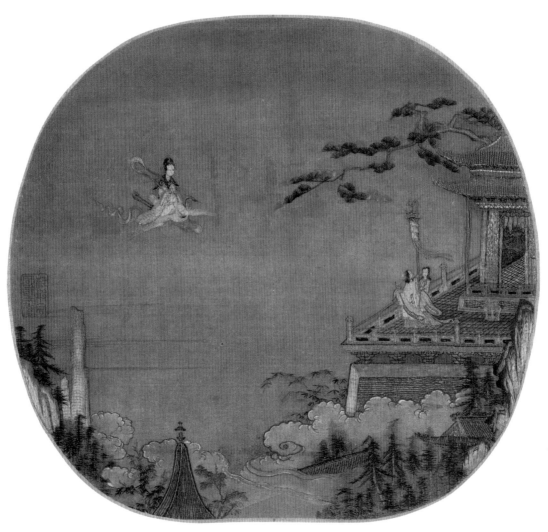

◎圖1-82　宋　刺繡《瑤池跨鶴圖》

中國歷代刺繡緙絲鑑賞與收藏

繡縱25.4公分　橫27.4公分

現藏遼寧省博物館

繡品為紈扇形，為宋《緙絲繡線合璧冊》中之一頁。繡工採用十多種針法，極盡刺繡之能事，把界畫圖中的人物及其他諸多物象繡得氣象萬千：仙女跨鶴而來，臺上二童子持幢以迎，人物雖僅高寸許，卻眉目清晰、顧盼傳神，衣袂飄飄、寶幢搖動中一派仙家勝景；屋瓦、磚牆等均用釘金勾勒邊緣；山石用平套、體現暈色，過渡自然、色彩醒目；竹葉、松針錯落有致，與蒸騰的雲霞一起烘托著勃發的生氣，於細處均有添筆，為繡面增色不少，其繡作右上的松枝似在迎接仙人到來，而伸展的造型又銜接了畫面兩側的物象；亭閣內亦別有蘊藉，仔細觀察，可見室內牆上壁畫；而房屋廊脊、斗拱、闌額皆剪用金箔作底，再用金色絲線運遊針釘住邊緣輪廓，捲簾、窗扇、花格都先用白線鋪就，後以網針繡出紋樣，整幅畫面針法多樣，技法精微，畫面雖小，卻大氣堂皇。

此繡作曾為明、清著名收藏家安國、安岐兄弟藏，鈐有「桂坡安國鑑賞」等印。整幅作品無一處不巧思，無一處不細膩，繡技結合畫理，於尺許見方內展現了我國宋代傑出的繡、畫藝術，堪稱珍品。

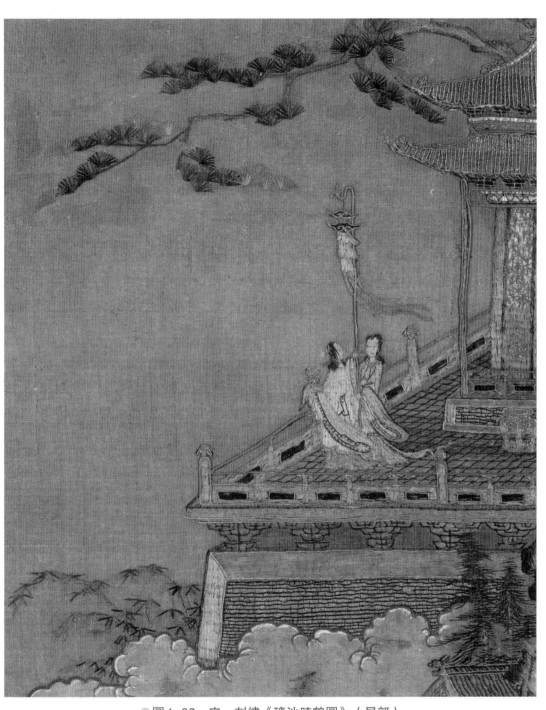

◎圖1–83　宋　刺繡《瑤池跨鶴圖》（局部）

◎圖1-84　宋　刺繡《海棠雙鳥圖》

繡縱27.9公分　橫26.4公分

現藏遼寧省博物館

　　宋緙絲《繡線合璧冊》中之一頁。作品中繡著海棠一枝，花葉繁茂，悠然恬靜；二鳥顧盼有姿，一隻立於枝頭似在鳴叫，另一隻盤旋於花枝上方，似將落下，景趣天成。此作大部分用套針加施針繡成，在部分鳥翅、尾羽處兼用搶針、滾針表現；用黑、淺藏青、紅、白、綠數種色線將鳥語花香之景繡製得聲情並茂。此幅原亦為安岐所藏，有「古香書屋」、「安儀周家珍藏」朱文印二方，又有「朱啓鈐印」一方，《存素堂絲繡錄》著錄。

◎圖1-85　南宋 刺繡《達摩渡江圖》

縱46.3公分　橫30.2公分

現藏南京博物院

　　此幅繡乃繡繪結合之作。絹地上江水、蘆葦為筆墨敷彩暈色，追求整體效果的統一。主體人物達摩登葦葉而渡江，人物通體以絲線繡成，衣紋瀟灑，神態古拙。江中濺起的水花亦用白色絲線繡就，體現達摩「驚濤若平地，一葦渡江來」的瀟灑自如。

　　《達摩渡江圖》底稿依然有宋時流行的近景山水風格，構圖穩妥，用筆老道，施繡處雖只是人物部分，卻有點睛之妙，儘管因時代久遠，絲線已顯僵硬、鬆散，但衣紋流暢、褶皺自然，仍體現了較高的刺繡技巧，與畫筆繪就的景致呼應，體現了繡、畫結合的特點。

受宋代宮廷刺繡的影響，宋代實用品刺繡也愈趨精緻（圖1-86）。另外值得一提的是，宋代還出現了一些虔誠的信女為了替父母祈福，用自己的頭髮繡成佛教題材的白描作品，是為中國較早出現的特異繡——髮繡。遼金割據北方時期，繼承了北宋文化的一些特點，同時也融入了馬上民族粗獷、遒勁的審美，北地一些常見的風土人情（騎士）、走獸（鹿）在刺繡中也有體現（圖1-87，圖1-88），其風格對元代刺繡也有所影響。

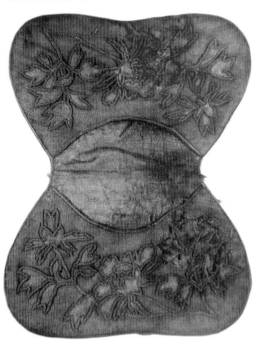

◎圖1-86
南宋　實用品繡 絳色羅貼繡牡丹紋褡褳

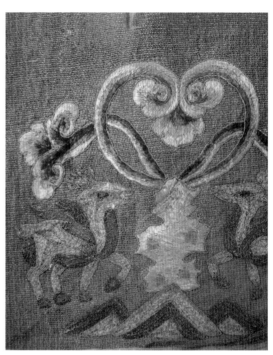

◎圖1-87　遼　褐色羅地刺繡團花裙（局部）

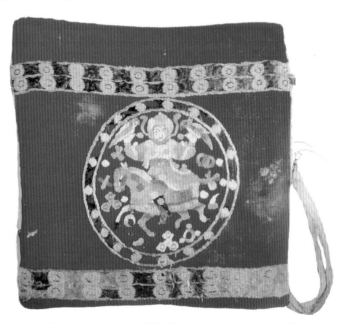

◎圖1-88　遼　紅羅刺繡聯珠騎士駕鷹紋經袱

元代刺繡

元代（1271～1368）是中國文化史上一個很重要的時期，700多年前的蒙古族入侵，不可避免地引發了中原地區的社會、經濟和政治諸領域的動盪，傳統藝術也不例外，以忽必烈為首的元朝皇室在保留浮誇絢麗的蒙古族審美元素與文化風範的同時，也對中原高雅藝術不無尊崇。

在刺繡藝術上，元大都也設立了文繡局進行統一管理繡制，工匠的審美和技藝繼承宋代，但不拘於純書畫類刺繡的創作，針法方面的創新也不多見。刺繡書畫式微，但某些實用品刺繡得益於宋繡精益求精的針法技巧漸成觀賞珍品。從元代開始，多元的刺繡創作開始展現，繼承於宋的欣賞類刺繡，文人書畫刺繡的自娛自賞，藏傳佛教聲勢浩大加上本土宗教相對弱勢，相關題材的刺繡也多有表現。元代較有代表性是網狀針法，色調方面明麗而稍有浮誇絢爛，尤喜金銀繡（圖1-89，圖1-90）。

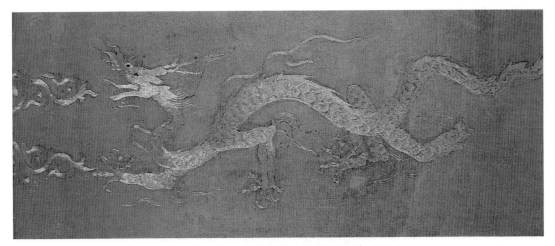

◎圖1-89 元　黃絹刺繡金龍雲紋衣邊（一）

1964年於蘇州南郊吳王張士誠母曹氏墓出土

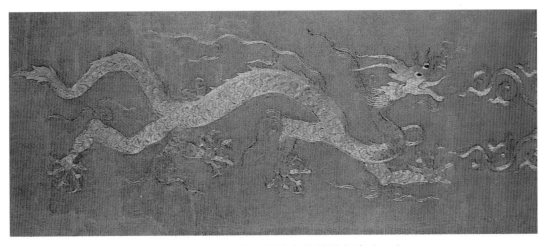

◎圖1-90　元　黃絹刺繡金龍雲紋衣邊（二）

元代傳世欣賞性刺繡無論精工細作的程度，還是審美的高度都遠不及宋代，藝術上雖盡力追摹兩宋遺風，但針法技巧已趨簡化，顯得力有未逮。從創作目的來說，因追求整幅刺繡的書畫效果，在針法表現不力處出現了添畫加彩，但並非為了偷工減料，所以明顯高於後世附會「畫繡」之說的粗陋之作。

　　我們來看臺北故宮博物院藏元代刺繡先春四喜圖（圖1-91）。畫面構圖疏密得當，四鳥立於梅枝，顧盼有神，梅花蕊用打籽繡，鳥羽用套針和刻鱗針，不一而足。梅樹幹上的苔斑乃用畫筆在繡好的畫面上進行點染，下方細小草葉也是在繡好的地坡上繪成，但不失為元代欣賞類刺繡的典型。鈐有「寶笈三編」等印。

　　元代刺繡觀音像（圖1-92），為趙孟頫夫人管仲姬（1262～1319）自繪自繡，右下角篆款「至元乙酉六月八日吳興趙管仲姬拜畫」，款下鈐有「魏國夫人趙管」朱

中國歷代刺繡緙絲鑑賞與收藏

◎圖1-91　元　刺繡《先春四喜圖》
縱86公分　橫48.2公分
現藏臺北故宮博物院

◎圖1-92　元　刺繡《觀音像》
縱104.9公分　橫49.8公分
現藏南京博物院

文印。從畫面上來看，衣線為畫筆拖曳，流暢老練，衣服以平針、套針繡滿，觀音頭髮用真髮雙根接針繡成，尤為逼真，面部、手部、腳部用斜絲理鋪繡，眉、眼珠也用髮繡。

此作髮、絲結合，畫繡結合，顯示了文人獨特的審美，也是文人畫創作理念對刺繡的影響，文人自賞之繡開始擁有獨立的審美和手法，這是一種新的嘗試，在藝術上也獨樹一幟。《竹個叢鈔》中有記「管道昇有髮繡大士像，極工，謂之色絲之外，分關蹊徑，時人詫為針神」，與此實物可互相印證。

出土於內蒙古集寧路故城遺址的棕色羅花鳥繡夾衫（圖1-93，圖1-94，圖1-95，圖1-96，圖1-97），現藏於內蒙古博物館。是典型的漢族款式：對襟直領，直筒寬袖。面料是細膩的棕褐色四經絞素羅，刺繡花紋更是極為豐富。題材有鳳凰、野兔、雙魚、飛雁以及各種花卉紋樣。特別是在兩肩的部分，繡有一鷺鷥佇立，一鷺鷥飛翔，鷺鷥旁襯以水波、荷葉以及野菊、水草、雲朵等。

衣服上還有意趣橫生的人物場景，如有一女子坐在池旁樹下凝視水中鴛鴦；一女子騎驢揚鞭在山間楓樹林中行走；戴襆頭男子倚坐楓樹下，悠然自得；戴帽撐傘人物蕩舟於湖上等，特別富有江南情調。

這些富於生活情趣的細膩刺繡，是源自宋人繡畫的審美和針巧技法，是實用品中具有觀賞性的佳品。

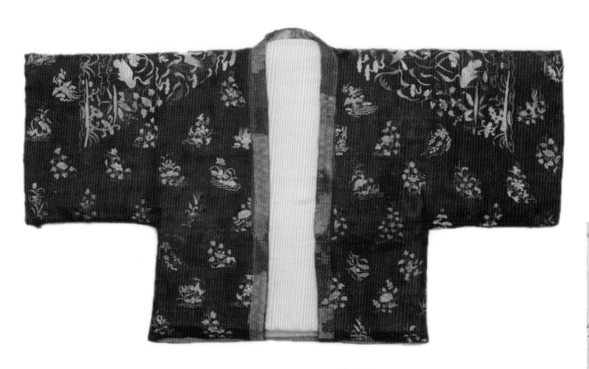

◎圖1-93　元　棕色羅花鳥繡夾衫

內蒙古集寧路故城遺址出土
現藏內蒙古博物館

◎圖1-94 元 棕色羅花鳥繡夾衫
（局部一）

◎圖1-95 元 棕色羅花鳥繡夾衫
（局部二）

◎圖1-96 元 棕色羅花鳥繡夾衫（局部三）

◎圖1-97 元 棕色羅花鳥繡夾衫（局部四）

　　在藏傳佛教影響下，刺繡也開始涉及唐卡類的創作。現藏西藏拉薩布達拉宮的刺繡密集金剛像（圖1-98）。繡製佛教題材的作品要求比較高，首先通常此類作品都有相對制式的規範，對形制、用色、精緻程度乃至完成時間都有限制。此作多用金銀線，以盤金圈飾圖案，極富裝飾性，棕紅、大紅、寶藍線色配合金銀線模擬唐卡礦物

顏料的用色，用套針、戧針、平金等針法將藏傳佛教造像的莊嚴、輝煌富麗表現得精緻到位，藝術水準極高。

　　網繡金翅鳥屏幅（殘）（圖1-99）依然是佛教題材，大鵬金翅鳥，性好食龍，被稱為一切護神之首，乃是尊勝諸方的標誌。用元代特色的網繡繡成，基本是滿繡，左手持劍，右手持索，作保衛狀，屹立於雲端，雖有殘破，不掩其壯美。

◎圖1-98　元　刺繡密集金剛像

縱75公分　橫61公分
現藏西藏拉薩布達拉宮

同時，中原本土宗教題材的繡作也有精品出現，來看現藏中國國家博物館的刺繡西方廣目天王像（圖1-100，圖1-101），是中國傳統宗教護法神圖案的繡品。棕紅色緞地，中央西方廣目天王氣勢威猛，頭戴鳳翅盔，身披鎖甲，手執弓箭，背以簡略大氣的雲紋烘托，更突出天王主體形象。此作雖幅面巨大，但造型準確，繡工精緻，用色富麗明快，針跡循釋道畫筆意，頗為傳神。

絳色綾刺繡花卉紋粉撲（圖1-102），也是富有元代風格的網狀刺繡日用品，纏枝牡丹的花瓣、花葉等部分用較長平直針施就，閨閣用品頗為雅致。

另外，出土於內蒙古阿拉善盟額濟納旗黑水城遺址的藍色綾絨繡蓮花、蝴蝶、鵝紋法器襯墊（圖1-103），也是類似網狀針法繡三角形裝飾襯墊周邊，中間用平直套針施就蓮花、蝴蝶、禽鳥圖案。

◎圖1-99　元　網繡金翅鳥屏幅（殘）

縱32公分　橫24.5公分

紐約私人收藏

◎圖1-100　元　刺繡《西方廣目天王像》

◎圖1-101　元　刺繡《西方廣目天王像》（局部）

◎圖1–102 元　絳色綾刺繡《花卉紋粉撲》

直徑7.5公分　　現藏無錫市博物館

◎圖1–103 元　藍色綾絨繡蓮花、蝴蝶、鵝紋法器襯墊

現藏內蒙古博物館　　內蒙古阿拉善盟額濟納旗黑水城遺址出土

宋代尤其南宋是純欣賞性緙絲誕生的搖籃，宋代緙絲，設色典雅，技術精巧，表現手法寫實，是緙絲的黃金時代。縱觀宋代帝王如仁宗、神宗、徽宗、高宗、光宗、寧宗等，他們都對國畫有不同程度的興趣，出於審美心理和裝點宮廷的需要都很重視宮廷畫院建設，北宋時還曾一度設立畫學，尤其是徽宗趙佶，其工筆劃及獨創書法「瘦金體」（圖1-104）體現了他作為藝術家的傑出才能和修養。上行下效，宋代文人士大夫創作、收藏、品鑒藝術品蔚然成風，不少文人在藝術實踐的題材、形式及審美旨趣上都有自己的獨特見解和品位。

從北宋晚期開始，由於皇帝酷愛書畫藝術，重視畫院建設，並編纂《宣和畫譜》等，使藝術風尚空前發展，受其影響，從客觀上促進和加速了緙絲的藝術化進程，緙絲藝術開始走向鼎盛時期。

北宋時期，緙絲還沒有開始全面進入藝術類作品的創作時期，在繼承唐代緙絲的基礎上，無論從圖案和形式上有了長足的發展，開始擺脫緙毛日用品性質的桎梏，形

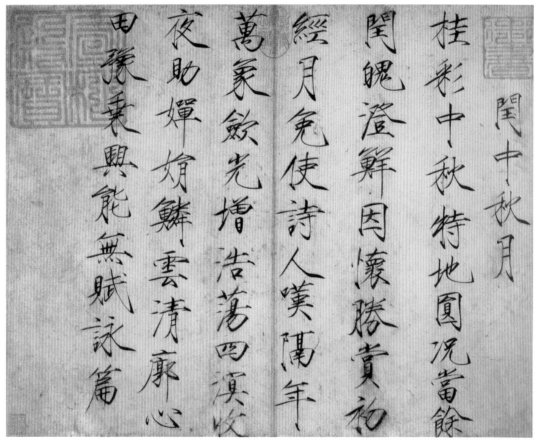

◎圖1-104　北宋　趙佶《閏中秋月詩帖》

現藏北京故宮博物院

成了中國緙絲獨有的風格，緙織更加精細富麗，紋樣結構更富於變化，多作書畫裱首之用，已經頗具欣賞性，所以現在也已單獨成為各大博物館絲織品中的重要收藏，如「緙絲紫鸞鵲譜」（圖1-105，圖1-106）、「緙絲紫鸞鵲書法包首（一）」（圖1-107）、「緙絲紫鸞鵲書法包首（二）」（圖1-108）等。至徽宗時，出現了純欣賞性緙絲，來看緙絲趙佶木槿花圖（圖1-109），緙絲趙佶繪花鳥圖（軸）（圖1-110）。

◎圖1-105　北宋　緙絲《紫鸞鵲譜》
縱131.6公分　橫55.6公分
現藏遼寧省博物館

◎圖1-106
北宋　緙絲《紫鸞鵲譜》（局部）

◎圖1-107　北宋　緙絲紫鸞鵲書法包首（一）　◎圖1-108　北宋　緙絲紫鸞鵲書法包首（二）

縱27.8公分　橫23公分

現藏遼寧省博物館

◎圖1-109 北宋 緙絲《趙佶木槿花圖》軸　◎圖1-110 北宋　緙絲《趙佶繪花鳥圖》軸

縱25.7公分　橫25.6公分　　　　　縱25公分　橫25公分

現藏遼寧省博物館　　　　　　　現藏北京故宮博物院

到了南宋，由於政治、經濟、文化中心的南移，緙絲的產地也從北方擴大到了江南的鎮江、松江、蘇州等地，並湧現了一批緙絲名家。以皇家之力供院體畫精品專門進行緙絲藝術創作，以文人士大夫們總結的審美理論為指導，憑「畫學」為基礎，集中體現民俗生活和各類文學作品的審美潮流，不但孕育了中國歷史上最值得稱道的文化態度，更催生了宮廷純欣賞性緙絲創作的黃金時期，起點之高前所未有，成就了宋代緙絲藝術的高峰地位。當時，緙織技藝已十分高超，除了沿北宋制的書畫包首緙絲外（圖1-111），還以摹緙名人書畫為時尚，對其畫稿的選擇也極為認真，題材悉取於院體繪畫。製作上以追摹原作之神韻為目標，選用適宜的絲線，靈活處理緙絲的鬆緊，緙技極為精巧，將作品摹緙的惟妙惟肖，宛若天成，其肌理質感之美，有時更勝於原作（圖1-112，圖1-113）。

　　這些緙絲藝術品的創作者既是技藝高手，也是繪畫能手，瞭解畫理，對於緙織的畫作有著深刻理解；諸如朱克柔、沈子蕃、吳熙等藝術家更是被當時的社會奉為名流，其作品傳世至今，歷千年而被人妥帖收藏、欣賞、著述，對其也是一種褒獎和讚美。館藏有不少這些緙織大家的傳世精品名作，透過賞析，我們就能對緙絲有最直接的認知。

◎圖1-111 南宋　緙絲《鴛鴦牡丹包首》　　　　橫23公分　　縱27.8公分　　現藏遼寧省博物館

◎圖1-112　南宋　緙絲《蟠桃花卉圖》

縱71.6公分　橫37.5公分

現藏遼寧省博物館

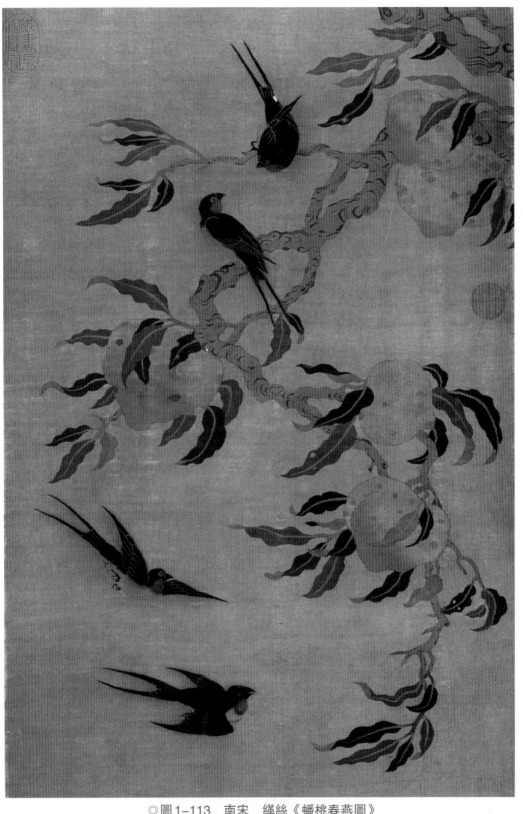

◎圖1-113　南宋　緙絲《蟠桃春燕圖》

縱116公分　橫37.5公分

現藏遼寧省博物館

朱克柔（1139～1152），女，雲間（今上海）人，又名朱剛、朱強，是宋徽宗、高宗（1101～1162）時期的女緙絲藝術家，擅畫，以女紅行事，以緙絲聞名天下。所做的緙絲作品，無論是人物動作，還是蛺蝶飛舞、花葉的蟲蝕、奇異的山峰怪石、潺潺流水等自然景物，均極為精巧、情態生動逼真，運絲如運筆。明代文從簡稱她的緙

中國歷代刺繡緙絲鑑賞與收藏

縱26公分　橫25公分
現藏遼寧省博物館
　　畫面中山茶花秀麗姣美，一隻粉蝶迎茶花飛來，深青底襯托下顯得生機盎然。作品用平緙緙織枝杆綠葉，以及盛開的山茶花的花蕊和花瓣；長短戧緙花萼；蝶翅用戧緙法暈色，蝶鬚輔於構緙點綴，分枝上的蓓蕾、被蟲蛀過的黃葉，均緙織精緻，暈色自如，宛若天成，十分傳神。在咫尺大小間，緙出如此完整優美的畫面，令人讚歎。左下角緙有「朱克柔」朱印。此作品原為《五代兩宋集冊》引首，《墨緣彙編》著錄。至清代匯入《宋刻絲繡線合璧》中，《石渠寶笈重編》、《存素堂絲繡錄》有著錄。

◎圖1–114　宋　緙絲《山茶花圖》

縱107.5公分　橫108.8公分
現藏上海博物館
　　作品構圖飽滿，色彩典雅，技法精巧，運梭如運筆，其緙法主要運用了長短戧，即利用織梭的長短緙織，使色絲由深到淺，或由淺至深穿插變化，畫面因此而產生濃淡暈色、調和漸變的效果，這一技法自宋流傳至今，成為緙絲技法中的的經典。

◎圖1–115　宋　緙絲《蓮塘乳鴨圖》

絲作品「古澹清雅」、「為一時之絕
技」。近代朱啟鈐也稱其「人物樹石花鳥
精巧疑鬼工，品價高一時」。首創長短戧
緙法，此緙法被廣泛應用、流傳至今，被
譽為「朱緙」，傳世的代表作品有：緙絲
《山茶花圖》、《蓮塘乳鴨圖》、《牡丹
圖》（圖1-114，圖1-115）等。

沈子蕃，男，南宋吳郡（今江蘇蘇
州）人，生平無考，他的緙絲作品山水、
人物、花鳥俱佳，並有較高的藝術修養。
觀其作品，善用極細的緙絲，並創造性地
結合緙絲新技法，運梭嚴謹又注重藝術的
表達。其線條優美，設色典雅，梭披運用
不失分毫，與繪畫名作難有區別。《青碧
山水圖》、《梅花寒鵲圖》都是沈氏的傳
世代表名作。

沈子蕃傳世作品《青碧山水圖》軸
（圖1-116），開創了緙絲山水的領先水
準，最為突出的是沈氏把高度的緙織技巧
與傳統國畫、書法技巧緊密結合，融會貫
通，獨闢蹊徑，自成一格，把青山、綠水
緙織得淋漓盡致，無可挑剔。作品中的人
物、山坡、樹石、水波、印章等，都體現
了緙中見畫，畫中見筆，一氣呵成的功
力。

作品首先在整體上抓住了山水畫注重
近、中、遠的規範，然後在局部製作中別
具匠心，始終掌握這三點展開戧色。如：
近山坡，運用虛實的線條配合濃重的鑲色

◎圖1-116　南宋　沈子蕃《青碧山水圖》軸

縱88.5公分　橫37公分
現藏北京故宮博物院

（戧色），而遠山則用極簡的虛線條和單色混淆緙織，達到了遠近相宜、層次分明的
效果。在處理深遠的場景時，則完全採取淡色相交的手法，如同工筆渲染，使其和
順，隱約推遠。

由此可見，即便是同一技法，也決不可千篇一律。如：老樹幹、石頭用深淺對比
較強的戧色技法，使其塊面如同幹筆皴擦，陰陽分明；線條更為大膽豪放，粗細順其
筆意起落，使樹石遒勁和深厚，增強了質感和氣韻。船、雲、水分別採用平緙、構緙
技法。字、印章用子母經緙法表現，使其金石味十足。畫面中，所有的輪廓線均用墨

筆加深，並在山、雲、水等局部用淡彩略加渲染。整幅畫面以藍、綠為主，配以駝色、沉香、月白等色。嫻熟的緙技加筆墨渲染的巧妙結合，完美展示了作品的主題。

一幅緙繪結合，層次分明，江面遠水無波，對岸林木隱約雲霧之中，再現了江南大自然的優雅情趣。圖緙有款「子蕃製」三字，並緙有「沈氏」朱章，鈐「張爰」、「周大文」等印。

緙絲《梅花寒鵲圖》，作者沈子蕃，現藏故宮博物院。他在緙絲技術的基礎上，創出了「包心戧」的新緙法，即在長短戧的基礎上，視畫面的要求而變化技法的運用，用長短戧法從左往右、從右往左對包緙戧，形成由外而內包向中間戧色，使鳥背和樹幹透過「包心戧」的作用產生色彩過渡，充分表現樹的立體感和鳥背的豐滿狀（圖1-117，圖1-118）。這乃繼南宋「長短戧」後的一種緙織新技法。

中國歷代刺繡緙絲鑑賞與收藏

068

◎圖1-117

南宋 沈子蕃緙絲《梅花寒鵲圖》

縱104公分　橫36公分

現藏北京故宮博物院

◎圖1-118

包心戧：南宋緙絲《梅花寒鵲圖》（局部）

元代緙絲

元人孔克齊《至正直記》：「宋代緙絲作，猶今日絲也。花樣顏色，一段之間，深淺各不同，此工人之巧妙者。近代有織御容者，亦如之，但著色之妙未及耳。凡緙絲亦有數種，有成幅金枝花發者為上，有折枝雜花者次之，有數品顏色者，有止二色者，宛然如畫。紵絲上有暗花，花亦無奇妙處，但繁華細密過之，終不及緙絲作也，得之者已足寶玩。」這裏的紵絲通「紵絲」，從行文中可分析，紵絲乃是一種織物範疇，在元代，緙絲包含在紵絲的範疇內；那麼可如此理解，元代包含元緙絲在內的紵絲技藝儘管很發達，不過比起宋緙絲，藝術性還是有所不如。誠哉斯言！

元代繼承了宋代緙絲的傳統，並在西域織金技術的影響下，在緙絲中摻織金絲，用作皇帝像（即「織御容」）和佛像，使作品增加華貴的色彩，極為華麗，風格獨特，可惜精品傳世不多。而元代的世俗生活如此多彩，宗教交融的現象很突出，忽必烈信仰藏傳佛教，對宗教題材的美術創作影響尤巨。

我們知道，宋時緙絲工藝臻於成熟，然而尚未用以織作帝后像。到了元代，「織御容」卻成為元廷織染雜造人匠都總管府所屬紋錦局承擔的要務之一，備受重視。如一幅1992年紐約大都會博物館入藏緙絲唐卡，是以大威德金剛為本尊的巨幅曼陀羅

◎圖1-119
曼陀羅緙絲唐卡背面未做處理的線頭（一）

◎圖1-120
曼陀羅緙絲唐卡背面未做處理的線頭（二）

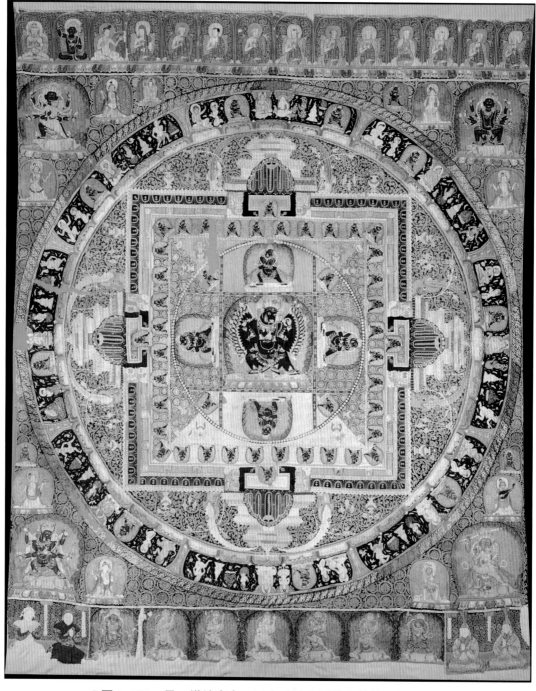

◎圖1-121　元　緙絲唐卡，以大威德金剛為本尊的巨幅曼陀羅

縱245.5公分　橫209公分

現藏紐約大都會博物館

<div style="writing-mode: vertical-rl">中國歷代刺繡緙絲鑑賞與收藏</div>

070

（圖1-121），此唐卡為密宗修行時供奉之畫：其中院和外院整齊排列著諸位天神，下邊左右兩端各織出兩位供養人：左下端是元文宗（圖1-122）和明宗（圖1-123）；右下端則是明宗後八不沙（圖1-124）與文宗後卜答失里（圖1-125）。這

◎圖1-122　元代緙絲
巨幅緙絲唐卡（局部）元文宗像

◎圖1-123 元代緙絲
巨幅緙絲唐卡（局部）元明宗像

◎圖1-124　元代緙絲
巨幅緙絲唐卡（局部）元明宗后八不沙像

◎圖1-125 元代緙絲
巨幅緙絲唐卡（局部）元文宗后卜答失里像

幅以緙絲織成的文宗御容，高約24公分，尺寸不大，但和臺北故宮所藏《元代帝后像冊》中的文宗像（圖1-126）（高59.4公分）頗有肖似之處。織出的八不沙皇后御容，也和《像冊》中的「明宗皇帝后」（圖1-127）之特徵相一致。歷史上緙絲人物

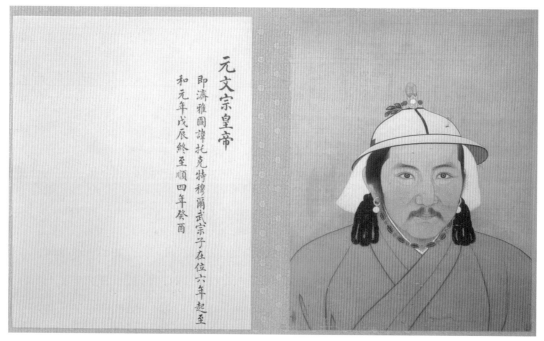

◎圖1-126　元代緙絲　元文宗・圖帖睦爾像

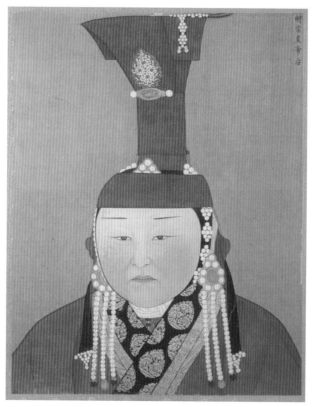

◎圖1-127　元代緙絲　明宗皇帝后像

像限於織造技法，一般很難表現，尤其面部要求甚高，此緙能用以「織御容」，在技藝上是較宋緙絲有所創新的。

◎圖1-128　元　緙絲上樂金剛唐卡

縱68公分　橫56公分

美國私人收藏

　　這幅緙絲主題是上樂金剛和末羅呬弭金剛。位於右上角的是黑帽系活佛，左上角的是阿提佛陀，為藏傳佛教噶舉派所篤信。右上角活佛「黑色金剛寶冠」款式，據考證應為黑帽系三系或者四系時式樣。

◎圖1-129　元　緙絲牡丹圖團扇
縱22.6公分　橫26.3公分
現藏遼寧省博物館

　　元代也繼承了宋時的書畫緙絲傳統，如緙絲牡丹圖團扇（圖1-129）、緙絲《木繡球花圖》（圖1-130），都是有宋緙絲風貌的作品，不過相對暈色過渡上簡略，風采不如前朝了。緙絲《八仙拱壽圖》是代表作之一（圖1-131）。

　　此緙絲在鹿脛部分運用了木梳戧，地坡和山石等運用了長短戧與參合戧結合的方法，雲朵是以「摜」、「結」緙織而成，人物衣服、帽、巾均以構緙為主，整幅緙絲技法多樣，精練嫻熟，表現出畫面平和吉祥的氣氛。鈐有，乾隆內府諸印。《盛京書畫錄》、《秘殿珠林》著錄。

◎圖1-130　元 緙絲《木繡球花圖》局部
縱203.5公分　橫46.5公分　現藏遼寧省博物館

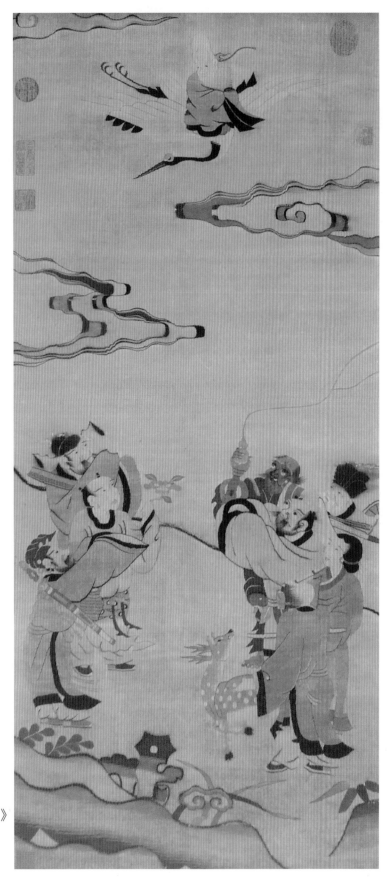

◎圖 1-131

元　佚名 緙絲《八仙拱壽圖》

縱 100 公分　橫 45 公分
現藏北京故宮博物院

元代緙絲《東方朔偷桃圖》（圖1-132）也是欣賞類緙絲的代表作。此圖以平緙平鋪色塊，長短戧過渡色調，用三藍緙織石塊以與緙地表示的地坡區別，用兩種色絲黏合後的「合色線」技法來表現物象質感，獨具特色，如東方朔手指縫的黑、白二色絲線，靈芝莖部石青、米色。在藝術性上，與宋代精品差距比較大。鈐有「乾隆內府諸印」。《秘殿珠林初編》、朱啟鈐《清內府藏刻絲書畫錄》著錄。

◎圖1-132　元　緙絲《東方朔偷桃圖》

縱58公分　橫33公分　現藏北京故宮博物院

明清刺繡和緙絲

明清兩代，手工藝蓬勃發展，包括刺繡藝術在內，明式、清式傢具、犀角雕刻、嘉定竹刻、錫器都成為大眾的新喜好。明代比較有代表性的刺繡是顧繡（南繡）和魯繡（北繡）。前者繼承宋繡遺風，並由於文人的頗多追捧、欣賞、讚譽，影響甚巨，卻最終在顧家沒落後消亡於「高處不勝寒」。後世多有託名「顧繡」作品，往往似是而非，不能得其真髓；後者繼承元代欣賞類刺繡相對粗獷的風格，且由於所用絲線的特殊性，特徵尤為明顯，卻因為顧繡的強勢崛起，魯繡材料絲線生產的缺失，慢慢為人所遺忘，難覓芳蹤。

承顧繡和魯繡的影響，民間實用品刺繡和服飾刺繡也多有觀賞性強的物品出現，地方繡各具特色，催生了以商品繡為基礎馳名至今的四大名繡，清中後期至民國初，眾多刺繡名家嶄露頭角，為近現代刺繡藝術的發展奠定了基礎。

緙絲方面，明代宣德（1426～1435）時期設內造司後，緙絲再興。明初多模仿宋代緙絲，作品多長幅，題材趨於廣泛。緙織技術上有所創新。清代的緙製繼承宋、明傳統，題材內容十分豐富，除前代名家書畫外，還有當代帝王和畫家的書畫作品，日常祝壽、節慶等反映日常風俗的題材也有涉獵，極具觀賞性；緙織與繡結合，更增表現力，也喜用緙織和繪畫兼用的手法，康雍乾尤其乾隆時期多見精品，後有緙輪廓，餘以筆墨設色的作品出現，失卻緙絲本色；「合色線」的新技法，「三金緙」、「三藍緙」、「水墨緙」等新的表現形式使得緙絲能夠表現更多內容題材。清緙絲創作數量之多前所未見。

明清服飾受惠於刺繡和緙絲表現技法的成熟，繡、緙工整細膩、觀賞性強的服飾多見於皇家用度，和明清民間優秀的手工活計、宗教類繡、緙一樣，也漸成目前收藏領域的新寵。

盛極一時的顧繡（南繡）

明代地方上多有各具特色的繡種，顧繡是其中比較特殊的一員。顧繡作為中國歷史上唯一以家族姓氏命名的藝術類刺繡，固然受到明代吳地文化的影響，但其歸根結底已超脫了地域的局限，引導著藝術繡的步伐，並對後世的四大名繡向藝術繡方面發展影響深遠。明清各地方經濟文化發展迅速，文人並不惟古是好，新潮雅玩在晚明成為新生活的標誌，刺繡尤其是純藝術類繡因此擁有了大批的欣賞者和千金難求的經濟價值，文人參與刺繡創作，為刺繡精品題跋，欣賞高藝術價值的刺繡作品也成了社會名流們雅集交流、互相印證審美觀點的一種方式。

刺繡的創作除了民間實用品、服飾之外，顧繡為名人名家刺繡提出了可供參考的

創作模式，和宋代宮廷刺繡一樣成為整個中華民族刺繡藝術的瑰寶。

　　顧繡前身可追溯到宋代宮廷繡。據說，顧繡創始者——顧家女眷繆瑞雲在閨閣就長於宋繡，嫁入顧家後更有不少機會見到宋、元名家字畫，更兼文人雅士往來評點、藝術薰陶，刺繡水準更臻精湛。

　　從藝術特徵來看，目前博物館中所藏宋繡實物受宋代院體畫影響頗大，有別於一般的日用繡品，多以名家花鳥為底本，其表現書畫的藝術特徵已趨成熟，而顧繡摩繡宋元名跡的創作旨趣與宋繡確實有著內在的連貫性與一致性。所以，顧繡承惠於宋代宮廷繡之餘澤，從明代遺留至今的顧繡作品來看，顧繡創作者們亦完美地總結、繼承和發展了宋繡的藝術精髓。

　　顧名世是明嘉靖三十八年進士，官尚寶司丞，即管理內宮寶物的官吏，晚年居上海「露香園」，顧繡因而又名「露香園顧繡」。「名世性好文藝」，很有文學修養，在他和家族子弟的影響下，家中女眷也酷愛藝術，善丹青書法，精於女紅，尤以刺繡為世人稱道。她們刺繡的目的不僅在於欣賞，更是視作封建社會上層婦女的修養和表達更高層次的藝術追求，早期的顧繡作品基本用於家藏或饋贈。在顧繡的發展中，顧名世的孫媳韓希孟的繡藝最為傑出，其所繡山水、人物、花鳥「無不精妙」。

◎圖1-133　明　顧繡《洗馬圖》　現藏北京故宮博物院

故宮博物院藏有她摩繡的宋元名跡冊十餘幀，這些作品亦繡亦畫，繼承了宋繡的基本藝術特徵，世稱「韓媛繡」（圖1-133，圖1-134）。顧家交遊廣闊，時明代松江畫派代表人物董其昌亦為顧家座上之賓，董其昌對顧繡極為讚賞，稱它「精工奪巧，同儕不能望其項背⋯⋯人巧極天工，錯奇矣」。這些都表明顧繡已經代表了當時刺繡藝術的最高水準。

從「韓媛繡」開始，顧繡就一直以一種溫厚而堅定的姿態潛移默化地指引著藝術類刺繡創作的理念與方式，民間刺繡由此逐漸走出了純粹日用生活繡的局限，視野為之一闊，本僅供皇家欣賞的藝術性繡來到民間，是藝術類刺繡大發展的開端。

顧繡創作者沒有系統地記錄創作理念、整理創作思想，但顧繡作品本身就凝結著中國刺繡文化之精髓，在運用基礎針法創造出豐富刺繡技法的同時，其典雅的「畫繡」風格（圖1-135），對其他繡種的發展也影響深遠，富於藝術性的表達開始昂揚地出現在中國刺繡藝術史上，人們把顧繡當作藝術品欣賞、收藏，後世甚至稱其為「繡藝之祖」，江南絲織業更有塑顧名世像並供奉為「繡祖」的風俗，顧繡的影響由此可見一斑。

這種影響顯然非一時一地，而是經過歷史檢驗，最終形成一種民間的、自發的、

◎圖1-134 明　顧繡《蜻蜓扁豆圖》　　現藏北京故宮博物院

◎圖1-135　明 顧繡《羅漢朝觀音圖》軸　　　徑39公分　現藏北京故宮博物院

廣泛的，從審美趣向到創作標準乃至精神追求，都發展出了完備的文化標本和指導性文化坐標。藝術類刺繡創作理念與廣泛持久的刺繡藝術探索，在顧繡的引領下，就此更為深廣地傳播開來，給後世各類名繡的長足發展提供了良好的借鑑和學習榜樣，指導了後世諸如丁佩、沈壽、楊守玉等刺繡藝術家在刺繡藝術方面的探尋及嘗試。

　　從創作目的性考察，初創時期的顧繡毫無商業性和功利性，顧壽潛言明：「（顧繡）竊為家珍，決不效牟利態。」它是純粹的文人雅玩、不以漁利，一如顧家的「顧振海墨」，或饋贈或自賞。後顧蘭玉設帳授徒，城中四鄉許多婦女習顧繡以營生，形成當時「百里之地無寒女」之說。達官顯宦、富商巨賈爭相購藏，使顧繡身價陡增。當顧繡如此流入市場，以可交流的藝術品姿態出現後，因存世稀少而為追慕之人所欣賞，所求太多且傳承失所，變更的社會歷史條件和創作環境變遷又導致顧繡這門藝術一時無可再生，其價甚巨也是理所當然的了。

　　顧繡初期創作不以銷售為目的，不用考慮成本問題，為完成作品想要達到的效

<div style="text-align: center">

◎圖1-136 清　顧繡作品

縱143公分　橫40公分

現藏北京故宮博物院

◎圖1-137　清　顧繡作品

縱130公分　橫44公分

現藏北京故宮博物院

</div>

果，定是精益求精，更要增廣見識，能畫會繡，所以作品數量必定很有限、作品品質
必然很高。據不完全統計，今藏於海內外各大博物館中的顧繡及冠名顧繡作品不足兩
百幅，這其間尚有一批清代「制式」（形成統一模式）的顧繡（圖1-136，圖
1-137），明末顧繡極盛時的作品就更顯得彌足珍貴了。

顧繡作品《彌勒佛像》的針法技法之工巧就可見一斑。端坐在蒲團上的彌勒，皮膚和臉部用極細的肉色絲線繡成，採用不同的針線走向繡出人物皮膚的質感，再在肌肉和脂肪較厚實的部分加密繡實，使之有立體感，把頭髮劈細繡出眼眶和眉毛，再看身上的百衲袈裟，先分塊分色用雙股捻線，繡割成各種形狀塊面，再在不同幾何面上加以網繡花紋、錦紋繡和鋪針，並加繡龍紋和蓮花紋等。針法有扣針、網針、釘針、平針、遊針、鋪針，不一而足。蒲團也按照實物的紋理，用雙股捻線，一絲不苟、密密實實地繡出了方格狀，邊緣的蒲穗是摻入軟毛繡成的。

全圖除右上方董其昌的題贊外，無一處有筆墨添加，抑或想體現對佛的十二分虔誠的緣故，一改顧繡原本略有施色加筆的常規和繡面稍呈底部絲縷的纖巧之風。由此看出顧繡的纖細繡畫特點不是千篇一律、一成不變的，她會因畫制宜、因需而異地發揮其繡的特能來表現不同的畫面。

例如，故宮博物院藏的顧繡白描道釋畫，只繡人物輪廓以表現國畫白描線條的筆力墨意（圖1-141）；遼博所藏明顧繡《鬥雞》（圖1-141），用孔雀羽捻線，繡雞的尾，再現雞尾的逼真；江蘇省博物館所藏的《顧繡觀音像》，觀音的蒲團是用真的

◎圖1-138　明　《枯木竹石》　　　縱28.7公分　橫26.8公分

《枯木竹石》是一幅上海博物館藏明代唯一繡有繆氏印章的顧繡繡品，繡有「繆氏瑞雲」朱文方印，墨繡「仿倪迂先墨戲」字跡，可惜繡線已完全脫落，繡面上枯樹二棵，似嫩實蒼地植於地坡，二拳一大一小山石邊一叢修竹。繡者選用墨色絲線的中間色，避去過深的強烈，捨掉太淺的軟弱，恰到好處地表達了元人倪雲林山水的清疏、古淡的意境。運用的繡法也非常瀟灑嫻熟：套針、施針、摻針、撒和針揮灑自如，切針、鑲針、纏針靈活變換配合，有針法卻不受拘泥，重技法而不失章法，這是顧繡最令人稱道的擅長，再加少量墨筆添繪土坡淺皴，極好地表現出雲林畫風的筆墨神韻。

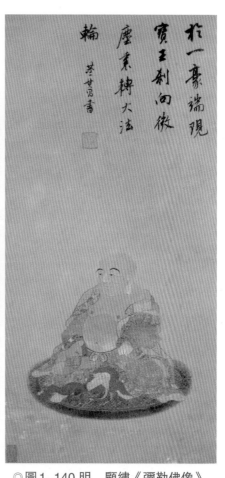

於一豪端現
寶王剎向微
塵裏轉大法
輪

蔡世兒書

◎圖1-139　明　顧繡《彌勒佛像》（局部）

◎圖1-140 明　顧繡《彌勒佛像》

縱54.5公分　橫26.7公分

現藏遼寧博物館

◎圖1-141　明　顧繡《十六羅漢》之一

縱、橫各28公分　現藏北京故宮博物院

◎圖1-142　明　顧繡《鬥雞》

現藏遼寧省博物館

草橫列，再用細線編繡而成。這都說明了顧繡不拘成法、因需取材、精思巧繡的藝術特點。

明末清初，隨著顧氏家族的沒落，經過顧家重孫女顧蘭玉「設帳授徒」和顧繡進入市場後的倍受追寵，顧繡走出閨閣成為寒女的謀生手段。至清初，工巧大不如前，繡品也多為生活實用品。至清中期，顧繡莊氾濫，大有以顧繡替代刺繡通名之勢，且多以「露香園顧繡」為招牌，題材及形式卻都已迥異，模式化相當明顯，水準大大下滑，這一時期有相當部分的繡品雖稱之為顧繡，但其實質已被商品化，創作的針對性不同，品質便有了天壤之別。從北京故宮所藏清顧繡《圍獵圖》（圖1-143）就能明顯看出，此繡只是畫繡，而非繡畫，一字「顛倒」已注釋了顧繡藝術走向衰退的原

◎圖1-143　清　顧繡《圍獵圖》

縱97公分　橫46公分　現藏北京故宮博物院

◎圖1-144　清　顧繡《漁樵耕讀圖》軸

縱112公分　橫45公分　現藏故宮博物院

因。

　　誠然，拿這幅畫繡顧繡與繡畫顧繡相比，已經大相徑庭，好大部分全用筆墨表現，很小部分用繡完成。即人物、坐騎及獵物是繡的，整幅大面積山坡場景都是畫的，只簡單地勾繡了邊緣而已。是因為顧繡工藝水準的下降，使價格低廉，隨之市場也不再火爆？還是因為需求太大，來不及供給，只好繡一些無所謂藝術品質，只要能快捷生產就行的刺繡。不管如何，顧繡的風采已經不再，顧蘭玉設帳授徒三十餘年使顧繡從閨閣走向民間是具有積極意義的，但因工藝的粗製濫造，「每幅亦值銀兩許，大者倍之，後以價值愈微，製者乃罕」，使一代名繡的命運只落得人去藝消的結局。

　　如果說前面的《圍獵圖》雖繡得簡略，卻還能讓人欣賞到繪畫藝術的話，那麼故宮所藏清《漁樵耕讀圖》軸的顧繡，不但沒有繡的精彩（圖1-144），更不見畫的藝術，風景山水繪技無比拙劣，稀疏的人物繡在畫面上，不但經不住觀賞，還顯得呆板生硬。當人面對這樣的繡品時，你會覺得既不像繡也不像畫，好似一個潦倒的即將離去的老人，一切盛名都成為了過去。以顧家沒落為分水嶺，一方面，顧繡的基本針法灑落於民間，無論是荷包、枕頭套還是嫁衣、帷帳等等，這些日常實用刺繡的針法裏依稀能見顧繡的基本針法，它以家庭手工藝形式由母授女、嫂教姑，一代一代流傳。江浙滬是桑蠶之地，其刺繡技術的延續在物質資料和民俗習慣方面尤顯優勢。另一方面，顧繡創作目的根本性轉變導致顧繡藝術傳承失所，顧繡作為藝術繡開創了的一代風氣，在顧家沒落後，畫、繡融於一體的精品顧繡難以再現。

　　歷史上諸如「武陵顧繡」、「虎頭顧繡」之類穿鑿附會刻意營造的顧繡流派，成為顧繡軀殼的拷貝，其藝術的精彩度與「韓媛繡」等真正的顧繡精品相差甚遠，創作中千變萬化的顧繡技法不再被人運用到「因畫制宜」的理念中，無奈地在當初的盛名下漸漸遠去。至此，顧繡的藝術可以說：針法流傳，技法失所，顧繡從此沉寂。

難覓芳蹤的魯繡（北繡）

　　明代魯繡，是當時山東地區的地方繡，與南方刺繡相比較為粗獷，色彩也濃烈，牢度強而耐磨，構圖自然生動，與元代刺繡風格相近，代表著北方的刺繡風格，故也被人稱作「北繡」。魯繡又稱衣線繡，因所用繡線是用雙股繡線合捻而成，不能分擘，類似縫衣線（圖1-145），故名。判斷魯繡與否主要看其繡線，綾綢為地，題材方面是以傳統紋樣較受歡迎，不以文人書畫為追摹對象，但圖

◎圖1-145　魯繡真絲線

案雅俗共賞，不落窠臼。魯繡到清代雖逐漸沒落，如今卻能看到繡制於清的相關作品，由清末民國初起，英國的傳教士將西方抽紗花邊刺繡傳人山東和我國沿海一帶，自此，抽紗繡流行魯繡之鄉，舊時魯繡如黃鶴杳杳難尋。

試看幾幅明代經典魯繡

◎圖1-146　明　魯繡《瑤池集慶圖》

縱137公分　橫136公分
現藏北京故宮博物院
　　刺繡以西王母慶壽為題材，用雙股捻線，白緞為底，繡出了仙鶴、靈芝、壽桃、青松以及四季花卉，中間坐著王母，眾仙女為慶壽手捧壽禮紛然而至，一派賀壽奉禮的熱鬧景象。繡者用釘針繡山石、祥雲、地坡，平針繡人物，打籽平金繡勾邊，增添了裝飾效果，風車針繡出松針的蒼勁，整幅繡品工筆設色和單色線描結合，主次分明，虛實配比，主題突出，別具一格。

中國歷代刺繡緙絲鑑賞與收藏

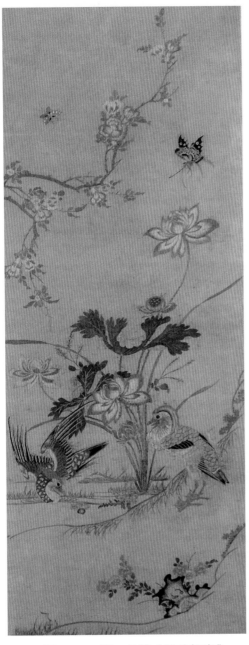

◎圖1-147 明　魯繡《荷花鴛鴦》

縱136公分　橫54公分

現藏北京故宮博物院

《荷花鴛鴦》在湖色暗花綾上用紅、赭、粉、草綠等衣線繡榴花樹，用朱、黃、黑、白繡翻飛在榴花前的一對蝴蝶。自古喜將榴花比作淑女，將男士對淑女的傾慕追求比為拜倒在石榴裙下，這裏的榴花與蝴蝶顯然暗喻了男女的愛情幸福，而畫面中的荷花、蓮蓬、鴛鴦、水草等，採用各種針法和各色衣線繡得生動樸實，落落大方，集中象徵著夫妻相愛和美一生，幸福多彩的美好生活，表現出獨有的魯繡之風。

◎圖1-148 明　魯繡《文昌出行圖》

縱145公分　橫57公分

現藏北京故宮博物院

這幅刺繡繡的是文昌出行途中的片段。文昌乃文曲星，是古代傳說中主宰功名的神。圖中文昌似在小憩，一童侍於身後，一童牽馬食草，人物互相呼應，神態生動自然，更可貴的是，這幅魯繡將衣線捻松分開，用散套、齊針、纏針、遊針、釘金、釘線、網針等方法繡製，顯得粗中有細，又頗抒情達意，是魯繡的精品。

縱215公分　橫50公分

現藏北京故宮博物院

　　從繡的風格可見它延續了明代魯繡《瑤池集慶圖》的繡法特點，不過該繡的虛實處理，明顯比前期更具藝術，繡技運用也更加純熟，再看繡款「雞聲茅屋午，靄靄爐煙白；市散人亦稀，山空翠猶滴」繡得筆墨流暢、瀟灑有致，說明繡者深諳書畫，只可惜不少地方動筆補彩，偷工竊巧，消減了刺繡的工藝而顯美中不足。

◎圖1-150　清乾隆　魯繡《牡丹鳳凰圖》

縱134公分　橫51公分

現藏北京故宮博物院

　　與明代魯繡《荷花鴛鴦》極為相像，以盛開的牡丹和一對鳳凰為主賓，蘭芝榮昌，蝴蝶穿行，上方一支鐵杆海棠，耄耋壽昌。用衣線繡齊針、網針、套針、接針、斜針、松針，針針繡如美好的嚮往，絲絲引出對生活的熱愛，繡者將畫面繡得色彩調和，花葉花杆，層次分明，鳳凰羽翅釘繡勾勒工整，活潑又不失端莊、粗獷，仍含秀麗，體現了魯繡風格。

追溯歷史，真正讓刺繡、緙絲登上收藏大雅之堂的，是那些摹繡、摹緙名家書畫的刺繡、緙絲，人們將之當作書畫般收藏，這種風尚在歷代皇室中體現得特別顯著，尤其是明清兩代宮廷繡、緙中國傳統書畫題材的作品，一般稱之為「刺繡畫」和「緙絲畫」便是其中翹楚，其中精品不乏有皇室收藏、鑒賞印鑒。

這些明清創作的繡、緙類書畫作品中，既有前代的優秀藏品，也有皇室欣賞的定題作品，抑或以皇帝御筆書畫為藍本進行創作，題材豐富，寓意吉祥，不乏精緻之作；在清末、民國時期，其中有不少散佚於世界各地，若仔細尋覓也可能有所收穫。

（1）觀賞類刺繡

明清兩代織繡生產官營機構膨脹，宮廷內設「繡作」，除了繡製帝后、官員服飾外，還織繡專供觀賞的書畫題材作品及供祝壽用條幅等。宮廷觀賞刺繡在乾隆時期最為鼎盛，以蘇州、杭州、南京三地織造和皇宮造辦處的「織繡作」為中心，集中了全國最為精良的繡作力量，題材有歷代名人書畫，當朝皇帝或文人詩詞書畫，宗教及日常祝壽、節慶等反映日常風俗的題材也有涉獵，極具觀賞性。

◎圖1-151　明 刺繡《溪山積雪圖》

縱186.5公分　橫49.8公分

現藏遼寧省博物館

牙色絹本，用赭、墨線繡雪後初晴之景，清新靜穆，逸氣幽遠。以施針、套針、退暈針、切針、嵌針、纏針等繡山巒、崖面、皴法、樹等物象，崖面留白不繡處以示積雪，顯示出繡者對畫面極佳的理解。此繡曾為安岐收藏，後入清內府。鈐有乾隆、嘉慶兩朝九枚璽印，安岐「儀周珍藏」及朱啓鈐印記。《石渠寶笈重編》、《存素堂絲繡錄》著錄。

◎圖1-152　明　刺繡《海天旭日圖》

縱151.5公分　橫48.4公分

現藏遼寧省博物館

　　黃綾本，以散套、施針繡山石數峰，纏針、遊針繡海浪奔騰、祥雲，上用金、紅線盤繡紅日，套針繡靈芝、樹、葉等物象，枝幹繡線有脫落，不過不影響整體美觀。

◎圖1-154　明　刺繡《歲寒圖》

縱71.7公分　橫31.6公分

現藏遼寧省博物館

　素綾本，用色線繡梅花、天竺、水仙各一株，又綴以牡丹、長壽菊小枝，佈局講究，配色雅致，屬案頭清供、文人雅玩之流。散套、齊套、纏針繡花、葉等，畫繡結合表現梅枝的老嫩質感，打籽繡花蕊部分。右下繡有「半潭秋水一房山」印，另鈐「存素堂藏」印一。《存素堂絲繡錄》著錄，名「歲寒三友圖」。

◎圖1-153　明　刺繡《海天旭日圖》（局部）

◎圖1-155

清　刺繡《咸池浴日圖》軸

縱144.3公分　橫49.3公分

現藏臺北故宮博物院

《淮南子》曰：「日出於暘谷，浴於咸池。」構圖精妙，紅日用纜密工整的集套，周圍雲霧蒸騰烘托紅日主體；濤浪用套針和滾針，動感十足；近景山崖松柏自然生動。鈐有「三希堂」、「宜子孫」等乾隆鑒藏印，清嘉慶、宣統諸璽。

◎圖1–157　清　刺繡《松鶴延年圖》（局部）

◎圖1–156　清　刺繡《松鶴延年圖》

縱210.5公分　橫213.2公分

現藏遼寧省博物館

　　這幅刺繡堪稱精湛，黃絹底上襯托起妍麗清雅的繡面，將筆墨法度，山石皴染，繡得嚴謹逼真，古樸典雅，表現了在翻湧喧鳴的山泉之畔，峻峭的青灰石上佇立著一隻丹頂鶴，意態悠閒、氣度不凡，石傍薔薇綻放，翠松於鶴立上方橫空斜出，藤垂松枝，松塔結實，靜動互映，神采煥然，一番天然生趣，也點明了「松鶴延年」的題意。呈現出十分完美的畫面，令人賞心悅目。

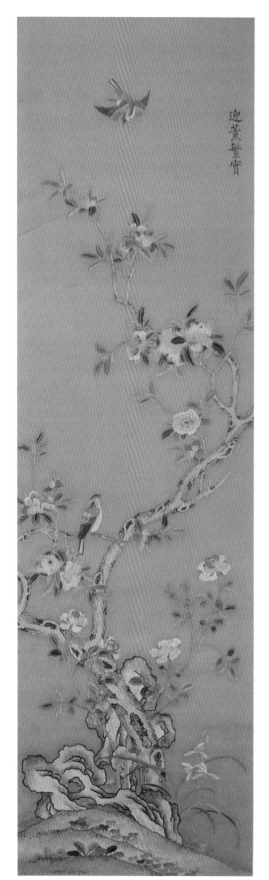

◎圖1-158　清　刺繡《迎熏繁實圖》

縱146公分　橫43公分

現藏北京故宮博物院

此繡山石用三藍攙和針暈色，上方盤旋即落與立於枝頭的兩隻小鳥相互呼應，石榴果實豐碩，花朵生機勃勃，以套針、纏針、施毛針、打籽等針法施繡。用色豔美，富麗飽滿。

◎圖1-159　清 繡惲冰娥繪《菊花》（局部）

現藏遼寧省博物館

此繡在白色的緞面上繡素菊二枝，以赭、藍、草綠、土黃等色將菊葉的俯仰正背、明暗開合繡得姿態各異，簇擁著數朵或開或含的白菊，清麗雅潔的花容躍然悅目，散發出幽雅清新的氣息。纏針、散套、遊針靈活對應而繡，在對菊葉的技法處理上，打破了暈色過渡的刺繡法，勇於按色塊繡出其葉在陽光下的自然變化，既藝術且不落俗套，右側的繡詩、繡印又為刺繡增添了不少文人意趣。惲冰乃清代康熙時女畫家，字清於，號浩如，又號蘭陵女史，亦署南蘭女子，武進人，頗有惲壽平的畫風意境，此刺繡應是據惲氏畫稿而製。

紫菊宜新壽莫莱辟舊邪願陪長久宴

歲、捧香花　南蘭女史冰娥

◎圖1-160　清 繡惲冰娥繪《菊花》

縱71.7公分　橫38.1公分

◎圖1-161　清《刺繡苑長春圖冊》
（四幅）之《富貴長春圖》

縱32.9公分　橫29.8公分
現藏臺北故宮博物院
此繡作極為寫實，以畫理之明駕馭用絲
用色、運針施繡，色調柔和、針跡妥帖，少
有添筆加繪，卻是不損繡畫風采，是清代繡
品中的佳作。

◎圖1-162　清《刺繡苑長春圖冊》
（四幅）之《南枝祝慶圖》

◎圖1-163　清　刺繡《文殊菩薩像》

縱130.4公分　橫59.8公分
現藏臺北故宮博物院
此繡作以佛教文殊菩薩顯化羅漢狀交腳倚坐
為主體，榻前僕役牽引坐騎神獅，用滿繡表現錦
榻，雖然富麗，卻使莊重之氣頓生。錦榻、人
物、神獸細部花紋皆以各種針法施繡，無一加
筆，頗為難得。用色大方瞻麗，卻不豔俗，頗得
宗教題材用色之神韻，是為佳作。鈐有清乾隆、
嘉慶、宣統諸璽。

◎圖1-164　清　刺繡《御製盛京賦》封面

縱32公分　橫38公分　現藏北京故宮博物院

　　此繡乃是清代較為精緻的刺繡書法作品，堪稱代表。其擘絲較細，且依運筆之法施繡，抑揚頓挫，不失原作書法之神韻，楷書工整，皇室氣派一覽無餘。

御製盛京賦 有序

當聞以父母之心為心者天下
無不友之兄弟以祖宗之心為
心者天下無不睦之族人以天
地之心為心者天下無不愛之
民物斯言也人盡宜勉而所繫

於為人君者尤重然三語之中
又惟以祖宗之心為心居其要
焉蓋以祖宗之心為心則必思
開創之維艱知守成之不易兢
兢業業畏天愛人於是利兄弟
而御家邦斯以父母之心為心

◎圖1-165　《盛京賦》之一

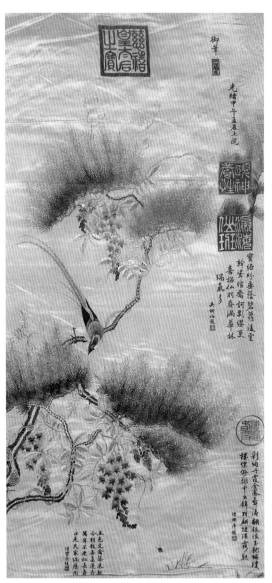

◎圖1-166 清 刺繡《松藤綬帶圖》

縱135公分 橫68.5公分

現藏北京藝術博物館

　　清末御筆繡作形制多似此軸，印鑒基本用單一朱紅色繡製，稍欠金石味；款識亦以一色墨色絲線施繡，工整平齊。此繡乃以慈禧繪畫為藍本，當為清宮之物。畫作構圖略顯稚嫩，而施針不見怠慢，滾針、遊針、套針、纏針、施針運用得當，擘絲細膩，用色清麗，尤其松葉繁密而無重複刻板之意，頗顯繡者功力。

◎圖1-167 清 刺繡《光緒御筆松鶴圖》

縱133公分 橫65公分

現藏北京故宮博物院

　　與刺繡《松藤綬帶圖》類似，亦用牙白色緞底。施繡精緻，用色淡雅，題材吉祥沖和。印鑒、書法因用色單一頗有喧賓奪主之感，當是其時此類繡作慣有的欣賞標準。

（2）觀賞類緙絲

明代初年，政府明令禁止緙絲生產，只允許緙織誥敕等小件。宣德時設立內造司，緙絲生產得以發展。明緙絲造型莊重，氣息醇厚，色彩絢麗，用材多樣，受元代織金技術的影響，大量緙金，喜歡用孔雀羽毛緙織主題紋樣，還用極細的雙股強捻絲線。

明中晚期摹緙名人書畫的緙絲大量出現，並誕生了巨幅作品。在技法上，除沿用宋元的多種技法外，還創造了表現力很強的「鳳尾戲」。

清初緙絲與明代相近，乾隆年間始，緙絲被大量用作緙作御製詩文書畫、梵經佛像、服裝及室內陳設等。摹緙書畫也大為增多，呈賢、農桑、山水、花鳥、佛道人物，名目繁多。當時還出現以緙絲緙底紋，毛線緙織花紋的新品（緙絲毛作品），另外有些作品在緙織時，將紋樣橫置於經面下，緙織出的紋樣也是橫向花紋，下機後豎著看才是豎向花紋。明清緙絲書畫在技術上創新不斷，在題材上蔚為大觀，不乏追摹宋緙絲氣韻之精品。

◎圖1-168　明　緙絲《瑤池集慶圖》（局部：鳳尾戲）

◎圖1-169　明　緙絲《瑤池集慶圖》

現藏北京故宮博物院

　　該緙絲就是運用了常見的平緙、長短戧、木梳戧、摜緙、結緙和構緙等技術，並運用漂亮的「鳳尾戧」法於山石上，這是明代新創緙絲技法。單畫心橫205公分、縱260公分，尺幅宏大，場面熱烈，然緙織精絕，用技予梭，繁複巧施，將瑤池集慶勝景表現得淋漓盡致。

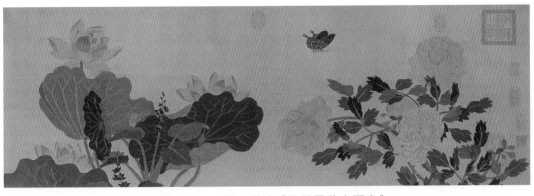

◎圖1-170　明　緙絲《仿趙昌花卉圖卷》

縱245公分　橫44公分

現藏北京故宮博物院

此作用齊緙、長短戧、木梳戧、鳳尾戧、子母經和搭緙等梭法技巧，用色清麗典雅，過渡自然，物象織造飽滿秀逸，頗得原作神韻，乃是明中後期巨幅緙絲的佳作。緙有「趙昌製」款、「趙昌」等二印。鈐有乾隆、嘉慶、宣統諸璽。

◎圖1-171　明　緙絲《校射圖》

縱86.3公分　橫28.5公分

現藏遼寧省博物館

射乃儒家六藝之一，此幅乃緙織一位帝王在宮中觀看射技的場面，選取宮中一角構圖，頗有巧思。人物細部未加添筆，而樹枝等處略有渲染，是明代緙作基本特色。緙織技術細膩，梭法卻不多複雜，少用戧法，僅牆頭略用披梭，獨具特色。《存素堂絲繡錄》、《纂組英華》作《宣宗觀射圖》。

◎圖1-172　明 緙絲《校射圖》（局部）

◎圖1-173

明　仇英　緙絲《水閣鳴琴圖》

縱138.7公分　橫54.9公分

現藏遼寧省博物館

此緙絲用明代仇英作品為藍本，乃珍貴
緙絲巨製，也是仇英優秀作品風貌的再現。
緙作梭法嫻熟，於細部多用添筆渲染，是明
代常見手法。《存素堂絲繡錄》著錄。

◎圖1-174

明　仇英　緙絲《水閣鳴琴圖》（局部）

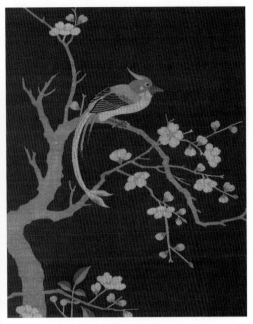

◎圖1-176
明 緙絲《梅花綬帶圖》（局部）

◎圖1-175 明 緙絲《梅花綬帶圖》

縱116公分 橫39公分

現藏遼寧省博物館

此緙作不梭織梅幹輪廓，平緙、勾緙花朵、草葉不勾葉筋，石亦不飾草，惟鳥冠、石用長短戧法暈色過渡。梭法簡略，但構圖美好，屬精品。《存素堂絲繡錄》著錄，原為《梅花仙禽圖》。

中國歷代刺繡緙絲鑑賞與收藏

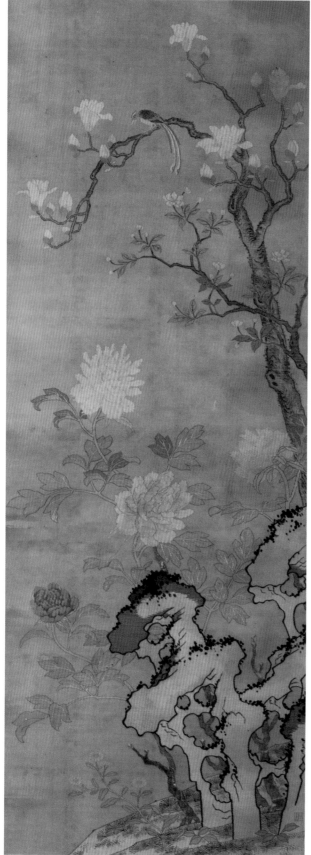

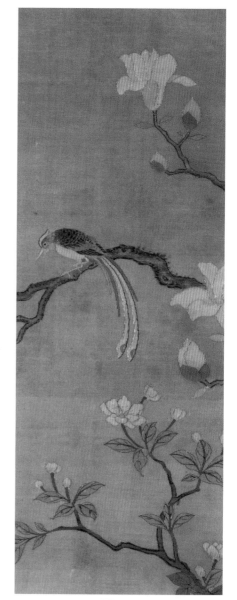

◎圖1-178

明　緙絲《牡丹綬帶圖》（局部）

◎圖1-177

明　緙絲《牡丹綬帶圖》

縱145.1公分　橫54公分

現藏遼寧省博物館

　　平緙填色，勾緙勒邊，玉蘭、牡丹
惟妙惟肖，綬帶、枝葉皆有添筆，木梳
戧、鳳尾戧暈色山石，技術嫻熟，頗能
繪畫春來白花爭豔的風貌，地坡上小
草、苔點用筆墨添繪，與緙作和諧互
融。《存素堂絲繡錄》著錄。

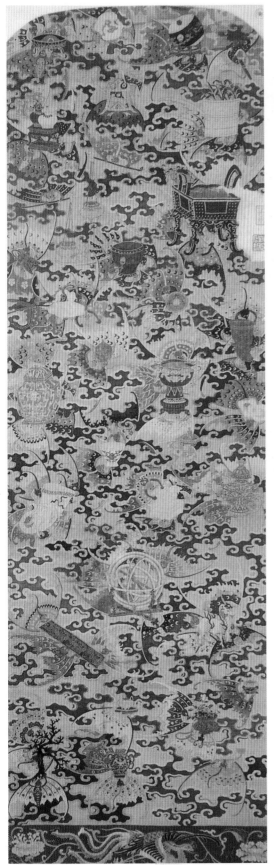

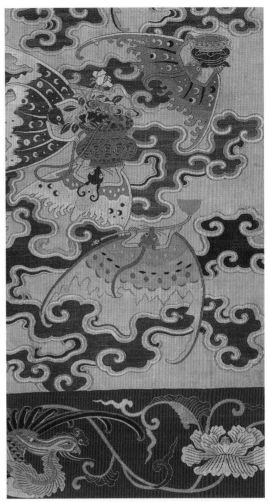

◎圖1-180

明 緙絲《渾儀博古圖》（局部）

◎圖1-179 明 緙絲《渾儀博古圖》

縱138公分 橫44.8公分

現藏遼寧省博物館

　　此緙作選用雲蝠紋烘托表現渾儀等博古圖
案，圖案繁複，織法亦難。基本梭法有平緙、
摜緙、勾緙，而博古器物有用合色緙來表現厚
重質感，用鳳尾戧等表現暈色過渡。是晚明時
期的緙絲佳作。

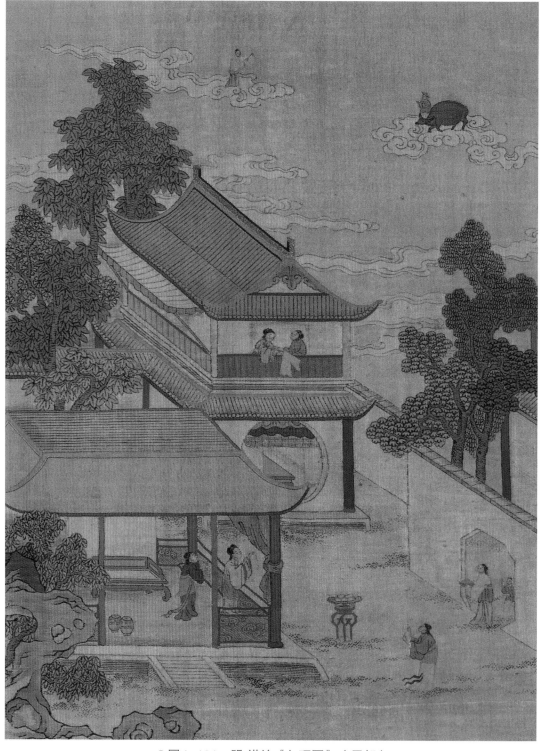

◎圖1-181　明 緙絲《乞巧圖》（局部）

現藏遼寧省博物館

此緙作以民間七夕「牛郎織女」傳說為主題，以勾緙、摜緙、平緙鋪陳全景，細部如山石等用鳳尾戧過渡暈色，枝葉等用畫筆細繪，工巧別致。

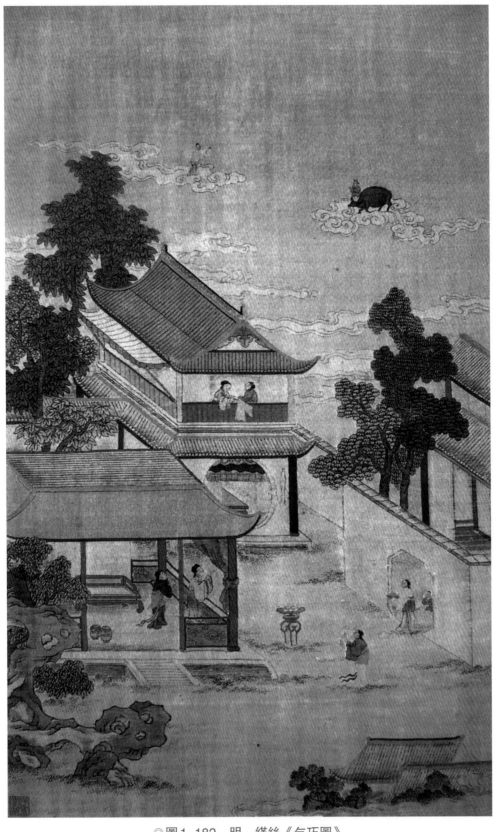

◎圖1-182　明　緙絲《乞巧圖》

縱53.6公分　橫33.9公分

◎圖1-183

明　緙絲《米芾行書詩》

縱86.3公分　橫28.5公分

現藏遼寧省博物館

　　通篇以平緙構成米芾書法全貌，雖然無法完全表現米書「刷字」的風采，但氣勢連貫，也是明代書法緙絲中的上佳之作了。

◎圖1-184

清康熙　緙絲《蘆燕圖》

縱104公分　橫45公分

現藏北京故宮博物院

平緙、勾緙為主構圖，梭法嫻熟，用綠、棕、湖色、香色、墨綠等比較穩重的色線搭配，造型準確，不失韻味，樸實莊重又充滿自然諧趣。

◎圖1-185

清乾隆　緙絲《乾隆御筆朱竹圖》

縱123公分　橫43公分

現藏北京故宮博物院

此緙作以乾隆御筆畫稿為藍本，從文人的審美情趣出發，注重神韻，追摹原作清雅之風。用平緙、勾緙、長短戧等較為簡單的梭法技巧，暈色過渡也不繁複，朱竹挺拔多姿之態躍然。鈐有乾隆鑒賞諸璽。

◎圖1-186

清乾隆　緙絲《周文王發粟圖》

縱117公分　橫44公分

現藏北京故宮博物院

此緙作以西周文王開倉發糧的場面為主題,用平緙、搭緙構造全景,木梳戧、鳳尾戧、長短戧等暈色過渡,細部用筆描摹著色,畫、緙技法嫻熟,是清代人物故事題材的緙絲佳作。鈐有乾隆、嘉慶諸璽。

◎圖1-187

清乾隆　緙絲《麗春雙禽圖》

縱141公分　橫46公分

現藏北京故宮博物院

此緙作仿宋代「院體」畫形制,是繪緙結合之作。包心戧表現山石暈色,平緙、長短戧、勾緙表現花卉、樹木,在鳥語、花葉等細部著筆描摹。堪稱佳作。

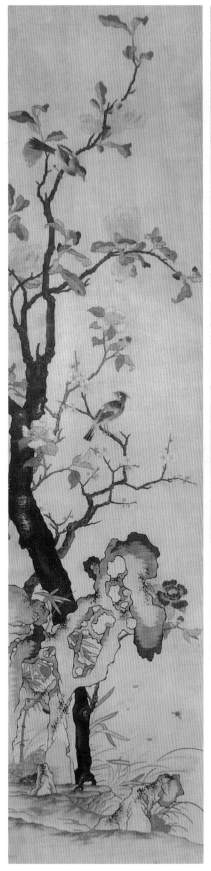

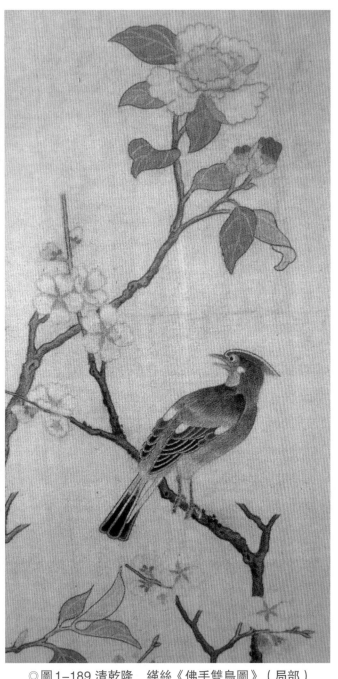

◎圖1-189 清乾隆　緙絲《佛手雙鳥圖》（局部）

◎圖1-188　清乾隆　緙絲《佛手雙鳥圖》

縱167公分　橫42公分

現藏北京故宮博物院

此緙作佛手垂枝，山茶盛開，梅花綻放，雙鳥唧啾，一派富貴繁華之景。此作用色淡雅，畫緙結合，平緙、勾緙為主，鳳尾戧等用以暈色。是比較優秀的繪緙花鳥作品。

清乾隆　緙絲《乾隆御題王穀祥哺雛圖掛屏》

　　縱64公分　橫36公分

　　現藏北京故宮博物院

　　此緙作表現明代王穀祥（1501～1568），字祿之，明代長洲人，擅花鳥。用二色間暈、退暈結合，用平緙、勾緙構圖，木梳戧、鳳尾戧過渡色彩，並採用緙毛工藝表現幼雀質感。同時，作品還將原作者款識、印鑒及乾隆詩款及印鑒緙織完備，當是依照禦題詩款畫作進行織造的。

　　此作意在讓官員體會民間疾苦，「政在養民，誠當保赤」、「勿視為尋常詩畫」。是清代御題前人名作的緙絲佳品。

◎圖1-191

清乾隆　緙絲《金山全圖掛屏》

　　縱114公分　橫69公分

　　現藏北京故宮博物院

　　此作繪緙結合，金山位於江蘇鎮江，《白蛇傳》水漫金山故事背景所在。所用技法有平緙、搭緙，用勾緙勾勒物象，山水細部皆有畫筆渲染，工麗非常。

（3）觀賞類緙絲加繡

縱觀緙絲的發展歷程，留下了多少精湛的傳世作品。但由於其工藝特徵的局限性，在具體物象的表現上，會造成很大的難度，有時甚至不得不改變其原有的畫面，因此，緙絲作品從選稿開始，就必須認真對待，有些作品不適合用緙絲來表現，可考慮用刺繡或其他藝術形式，否則，在緙製時會帶來難以解決的工藝障礙。與其相比，刺繡相對可以較為隨心所欲地表現任何題材的畫面，無論人物、花鳥、山水等都可以較好表現原作的基本風格及特點，尤其在細微部分的表現上，可以發揮其針法、技法多變的細膩表現手法。

在乾隆年間，出現了刺繡和緙絲相結合的緙絲加繡創新之作，為表現不同物象的質感，有些作品以緙絲為主景，刺繡為襯景，即先用緙絲技法緙織出畫面的主要部分，然後再在一些突出或細微的部位施以繡線；有些作品則以刺繡為主景，緙絲為襯景，繡線的光澤，凸起的效果，使畫面更具立體感。

這些緙、繡結合的作品，將緙絲的暈色、緙法與刺繡的針法巧妙融匯至同一幅作品之上，平面的緙絲，微微立體的刺繡，相得益彰，充分顯示了設計者嫻熟的緙、繡技巧和獨具匠心的藝術構思，使刺繡和緙絲的結合趨於完美。緙絲加繡的傳世精品很是有限，因此就顯得尤為珍貴。

◎圖1-192 清乾隆　緙絲《新韶如意圖》

縱59公分　橫38公分

現藏北京故宮博物院

此緙作追摹文人畫簡逸風采，用平緙、勾緙、搭緙構造物象，以包心戧、合色緙等表現暈染效果，設色清雅，表現小寫意沒骨等筆法頗為傳神。又緙有墨書「新韶如意御筆」及「新藻發春妍」、「乾」、「隆」等印五枚，是皇宮藏畫再緙的珍品。《石渠寶笈》、《清內府藏刻絲書畫錄》均有著錄。

◎圖1-193　清　緙絲加繡《乾隆御題三星圖》

縱412公分　橫135公分

現藏北京故宮博物院

　緙作中福、祿、壽三星及其他物象都極力烘托富貴長壽寓意，於輪廓及大色塊多施以平繡、長短戲、搭緙、結、摜等技法，具體細膩質感用刺繡表現，如釘金線繡衣紋，散套針繡鹿身，施毛針繡鶴羽等，精緻華麗，乃是皇家緙絲加繡精品。畫面上方緙織御筆行書「錫美增齡」及三星圖頌詩文，並錯落緙有「乾隆御覽」、「古稀天子之寶」、「三希堂精鑒璽」、「宜子孫」、「猶日孜孜」等八枚璽印。

◎圖1-194　清　緙絲加繡《觀音像圖》

縱147公分　橫60公分

現藏北京故宮博物院

　此作品以正面觀音身著珠寶瓔珞裝飾的天衣彩裙，立於五彩祥雲中的蓮台之上，身後有背光，左右各有二十一隻手，每手持一件法器，頭上華蓋，供拜禮敬阿彌陀。畫面用緙金、平緙、勾緙等技法緙織人物及其衣飾；觀音披帛則用緙線釘繡，表現出輕紗的質感和透明感，間以筆墨添繪，乃乾隆時期緙絲加繡宗教題材的代表作。鈐有「秘殿珠林」、「秘殿新編」、「珠林重定」、「三希堂精鑒璽」、「宜子孫」、「乾清宮鑒藏寶」、「太上皇之寶」、「乾隆御覽之寶」、「乾隆鑒賞」、「宣統御覽之寶」共十璽。

◎圖1-196　清　緙絲加繡《乾隆御製詩九陽消寒圖》（局部）

115

◎圖1-195　清　緙絲加繡《乾隆御製詩九陽消寒圖》

縱213公分　橫119公分

現藏北京故宮博物院

作品富麗堂皇，為緙絲、刺繡、繪畫合璧的精美之作，是清宮逢新春懸掛的裝飾圖。底色和襯景是緙絲，主體人物、動物是緙輪廓後鋪繡，以豐富層次，強調質感。大片面積的天空、彩雲、坡石、水池及一些樹幹、小草等採運了平緙、攛緙、搭緙、結緙、勾緙等緙絲技法，人物、羊、花朵、松針等運用了套針、戧針、施毛針、齊針、釘線、釘金、風車針等多種刺繡技法，精緻的鳥籠、動態的山羊、太子的服飾都惟妙惟肖、栩栩如生。構圖繁華飽滿，配色精妙雅致，筆墨渲染之處，以巧補缺，恰到好處，體現了乾隆時期織繡工藝的高超水準。作品原藏紫禁城內寧壽宮，《石渠寶笈三編》著錄，鈐有「三希堂精鑒璽」、「宜子孫」、「石渠寶笈三編」、「古稀天子之寶」、「猶日孜孜」等璽印。

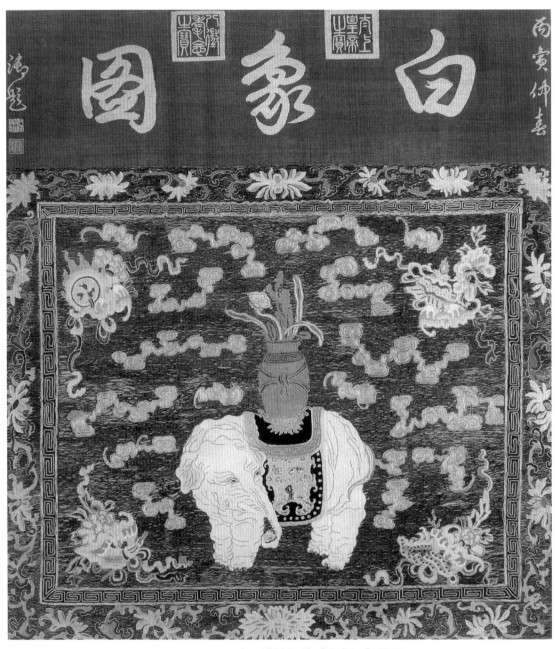

◎圖1-197　清　緙絲加繡《白象圖》掛屏

縱93公分　橫83公分

現藏北京故宮博物院

　　該作品很具裝飾性，色彩華麗、用材考究，構圖規整，以佛教聖物白象寓意大吉祥。上部以藍絲緙底，用金色平緙乾隆御題「白象圖」「丙寅仲春」等字及諸鑑藏印，極具帝王之勢。作品下半部，乃以白象為主題的刺繡，用孔雀羽撚線鋪地滿繡，金線繡雲紋、回紋、邊框，充滿了皇家氣息。

◎圖1-198　清　緙金加繡《山莊人物》

縱118公分　橫78公分

現藏北京故宮博物院

　是一幅少見的以山莊風景為題材的緙金加繡作品。通幅主要用藍、金線緙遠景、近景主體，間以彩線突出物象、人物活動，極具裝飾性，緙法有長短戧、包心戧、勾緙、平緙等；而瓦片、籬笆、花葉、瓷瓶冰裂紋、書線、服裝花紋等都用刺繡勾勒成形，水紋、葦草、人物面部等則以毛筆描摹，是清乾隆以來較為罕見的緙金加繡上品。

◎圖1-199

清　緙金加繡《山莊人物》（局部）

◎圖1-200

清　緙金加繡《山莊人物》（局部）

中國自古就以衣冠禮儀之美譽「華夏」而自稱，服飾制度以其具有禮制教化和等級辨識等重要功能而備受歷代統治者所重視。

由於明清社會經濟文化相對繁榮，刺繡、緙絲工藝發展成熟，尤其藝術欣賞類繡、緙在技巧的運用上已近乎登峰造極，各類針法、緙法不一而足，當這種技巧的運用轉移到宮廷服飾上時，便創造出文明史上尤為炫目的華彩霓裳。

明代冕服制度和寬衣博袖式服飾和清代具有騎獵特色的緊身窄袖式服裝，都具有鮮明的時代特色，明代起還開始出現緙織服飾。宮廷風格富麗堂皇，且嚴謹精細。帝后服合禮制，繡、緙圖案規整、大氣，材質優良，配色構圖多複雜，製作經心，一絲不苟。

如今的市場對於這些宮廷服飾繡、緙收藏比較熱衷，一方面是基於其文化內蘊和時代典型性，另一方面也因其體系性豐富而明確，便於藏家按圖索驥，進行收藏。不過值得注意的是，目前宮廷服飾尤其清宮服飾，都有織造明細記錄在冊，散佚於民間的數量比起如今拍賣市場所見大有不及；與之對應的是，市場上一條龍的複製產業已經初具規模，藏家應謹慎購藏此類拍品。

明萬曆，黃緙絲十二章福壽如意袞服（圖1-201）乃定陵出土的明代皇帝所著最高規格服裝——袞服，據文獻記載，此服耗費十三年時間織造，織造袞服採用「平織」、「結」、「摜」、「構」、「盤梭」、「搭梭」、「子母經」等技法。萬曆皇帝的定陵共出土袞服五件，其中黃色的僅此一件，紅色的四件。

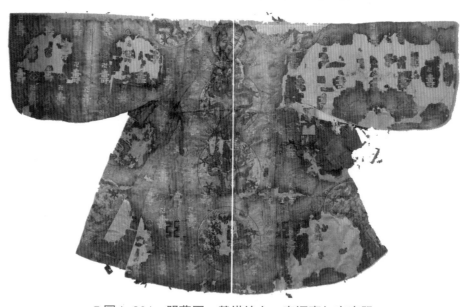

◎圖1-201　明萬曆　黃緙絲十二章福壽如意袞服

身長135公分　通袖長234公分　下擺寬105公分

現藏北京明十三陵博物館

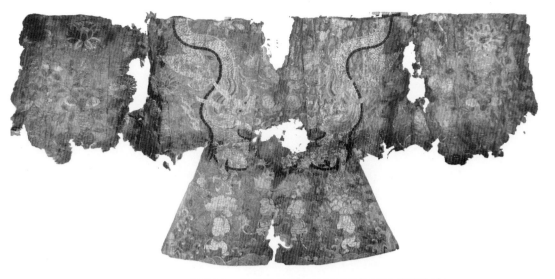

◎圖1-202　明萬曆　綠暗花羅繡過肩龍戲珠童子戲花夾衣

身長69公分　通袖殘長163公分　　下擺寬70公分

1958年出土於北京定陵

現藏北京明十三陵博物館

　夾衣為孝靖皇后棺內隨葬物，纏枝蓮暗花羅地，繡過肩龍戲珠、正面龍及童子。龍頭為盤金繡；外輪廓及花枝釘金繡；龍角、龍鬚、龍目及童子面部用戧針繡；肚兜、褲用鋪針繡；花卉用戧針和接針繡；龍腹部及肘毛為釘線繡孔雀羽等。

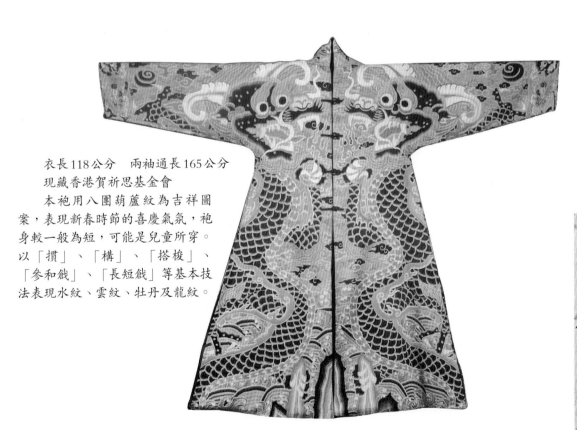

衣長118公分　兩袖通長165公分

現藏香港賀祈思基金會

　本袍用八團葫蘆紋為吉祥圖案，表現新春時節的喜慶氣氛，袍身較一般為短，可能是兒童所穿。以「擖」、「構」、「搭梭」、「參和戲」、「長短戲」等基本技法表現水紋、雲紋、牡丹及龍紋。

◎圖1-203　明　緙絲葫紋袍

形制為圓領，大袖，窄袖口。全身分作三大片，每片各不相連。底為「卍壽」字、如意雲和蝙蝠紋，主要紋飾為十二章，其中團龍十二。肩左右飾日、月、華蟲。背上部飾星辰、山，下部團龍兩側飾同彝、藻、火、粉米、黼、黻。團龍下部飾壽山福海，周圍為火珠、流雲及八吉祥圖案等。龍身用孔雀羽線緙織。

◎圖1-204　清　刺繡龍紋神像袍服

衣長118公分　兩袖通長165公分
現藏香港賀祈思基金會

　　此袍十分寬大，或為廟宇中塑像所造。襯裏有題款，可知是1741年製成。袖端雲紋用紅、黃、藍、白四色相間繡成，龍紋用平金、釘金，顯得富麗堂皇。

◎圖1-205　袍襯裏題款

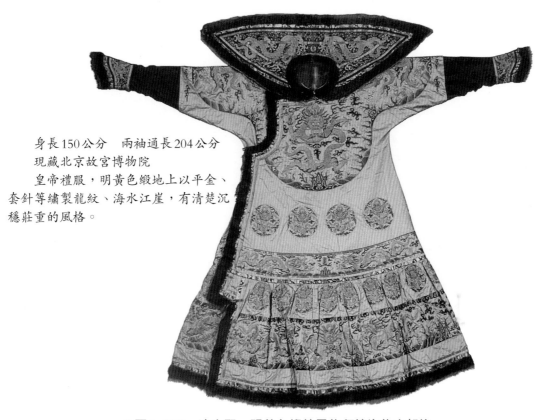

身長150公分　兩袖通長204公分
現藏北京故宮博物院
　　皇帝禮服，明黃色緞地上以平金、
套針等繡製龍紋、海水江崖，有清楚沉
穩莊重的風格。

◎圖1-206　清康熙　明黃色緞繡雲龍貂鑲海龍皮朝袍

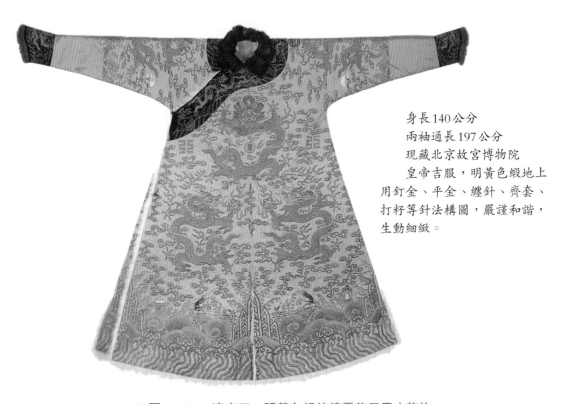

身長140公分
兩袖通長197公分
現藏北京故宮博物院
　　皇帝吉服，明黃色緞地上
用釘金、平金、纏針、齊套、
打籽等針法構圖，嚴謹和諧，
生動細緻。

◎圖1-207　清雍正　明黃色緝線繡雲龍天馬皮龍袍

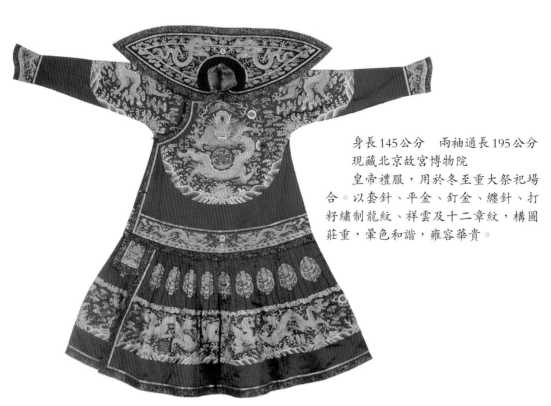

身長145公分　兩袖通長195公分

現藏北京故宮博物院

皇帝禮服，用於冬至重大祭祀場合。以套針、平金、釘金、纏針、打籽繡製龍紋、祥雲及十二章紋，構圖莊重，暈色和諧，雍容華貴。

◎圖1-208　清乾隆　藍色緞繡彩雲金龍夾朝袍

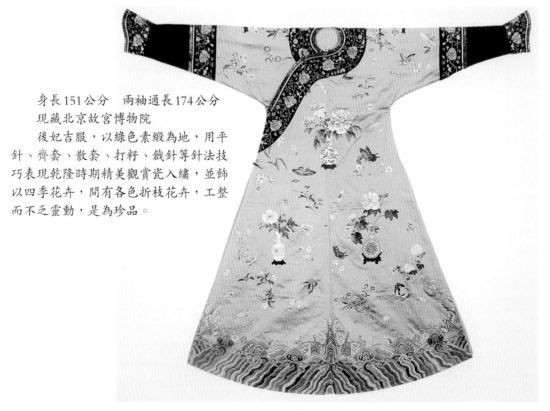

身長151公分　兩袖通長174公分

現藏北京故宮博物院

後妃吉服，以綠色素緞為地，用平針、齊套、散套、打籽、戧針等針法技巧表現乾隆時期精美觀賞瓷入繡，並飾以四季花卉，間有各色折枝花卉，工整而不乏靈動，是為珍品。

◎圖1-209　清乾隆　綠色緞繡博古紋棉袍

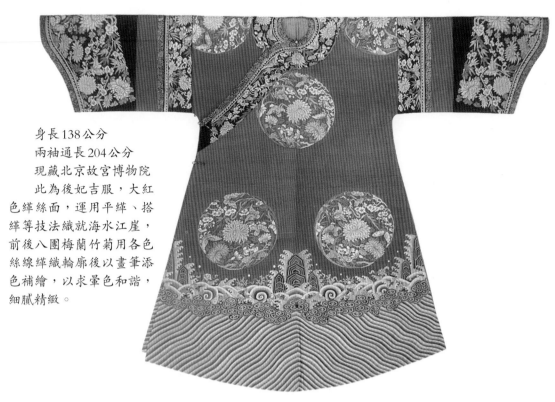

身長138公分
兩袖通長204公分
現藏北京故宮博物院
　此為後妃吉服，大紅
色緙絲絲面，運用平緙、搭
緙等技法織就海水江崖，
前後八團梅蘭竹菊用各色
絲線緙織輪廓後以畫筆添
色補繪，以求暈色和諧，
細膩精緻。

◎圖1-210　清道光　大紅色緙絲彩繪八團梅蘭竹菊紋夾袍

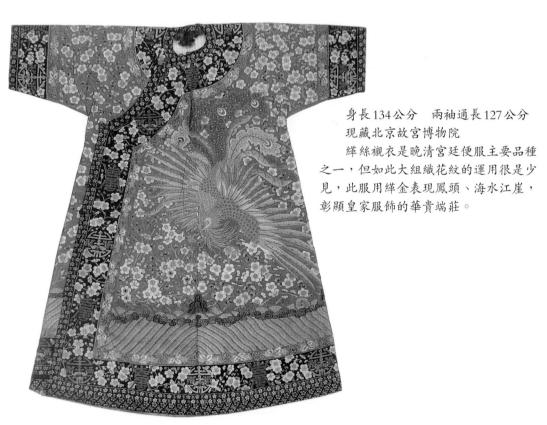

身長134公分　兩袖通長127公分
現藏北京故宮博物院
　緙絲襯衣是晚清宮廷便服主要品種
之一，但如此大組織花紋的運用很是少
見，此服用緙金表現鳳頭、海水江崖，
彰顯皇家服飾的華貴端莊。

◎圖1-211　清光緒　品月色緙絲鳳凰梅花皮襯衣

另外，宮廷尤其清宮出現了一些精品的刺繡、緙絲的小品，作為傳統服飾的配飾或臥室幔帳內懸掛飾等內貢用品，它們逐漸強調觀賞性而淡化其實用性，這些精緻處依稀能見欣賞類繡、緙的風貌，又能隨身攜帶、裝飾、把玩，美化生活，彰顯地位，其作用在當時大概類似於今天的愛馬仕、LV等名牌包等奢侈品，而在文化廣度和深度上是尤有過之，以香囊、荷包、扇套、眼鏡套等為常見，小巧處頗有精微繡、緙的特點。

◎圖1-212　清　彩繡花卉紋劍帶

最長縱112公分　橫15公分
最短縱　89公分　橫14公分
私人收藏
　　劍帶乃舊時用於床前帳簷兩邊垂飾，成對，其底端呈三角，狹長若劍，故名。繡地用菱形紋樣裝飾，開窗三到四個不等，內繡各式吉祥花卉，底端繡飾尤其精美繁複，多隨形就勢以盤金、釘金繡成以中軸對稱的形變捲雲紋樣。

◎圖1-213　清　彩繡花鳥紋煙荷包

縱15.5公分　橫11公分
現藏中央民族大學博物館
　　葫蘆形荷包以湖色緞為地，一面繡孔雀和牡丹飛鳥，另一面繡松鶴鹿，乃常見題材，針腳細膩，構圖豐滿。

◎圖1-214　清　彩繡花卉紋香袋（五件）

　　此五件為不同形狀的香袋，各呈蟬形、葫蘆、寶瓶形不一。圖案稚拙，繡工卻不失細膩。多用釘金、盤金等裝飾性較強的針法技巧，民間風情濃郁。

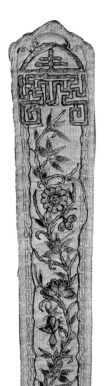

◎圖1-215

清　白緞盤金線花卉紋扇套

縱29公分　橫5.5公分

現藏臺北故宮博物院

此繡用盤金工整繡出「壽」字，下以釘金勾勒竹葉、花瓣、鳥羽，藍、黃色線鋪繡，工麗清逸。

◎圖1-217

清 白緞刺繡花鳥鹿紋眼鏡盒（正反面）

縱15.5公分　橫7.3公分　厚2.5公分

現藏中央民族大學博物館

方寸間見精工，白色緞底上圖案繡作工整精麗，配色雅致，松鶴鹿、孔雀牡丹，取富貴長壽吉祥之意。

◎圖1-216

清　緙絲雲龍紋扇套

縱33.7公分　橫7.6公分

現藏美國大都會博物館

扇套用緙龍紋少見，此圖案以龍吐珠為主體，用水柱連綴龍頭和寶珠，飾以祥雲、水波，緙法簡單，卻是巧思。

宮廷服飾中，補子的收藏目前已經較成體系，我們單獨介紹一下。明、清兩代宮廷用朝服在前胸後背處分別裝飾一塊方形的圖案，叫補子，又稱「背胸」、「胸背」，一般用彩線繡製，亦稱「繡補」，也有織造的，緙絲較少見。皇室用龍、鳳，文官用禽，武官用獸，以示差別，是區分品級的主要標誌。

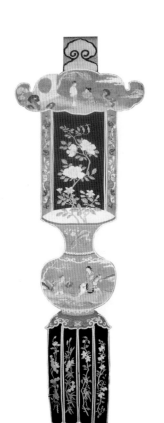
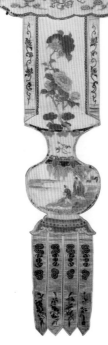

◎圖1-218　清　緙絲掛件

兩件各縱89公分　橫33公分
海外私人收藏
　　此套掛飾精緻典雅，細微處見功
夫，一面是緙絲，另一面是繪畫，是
當時織繡藝術美化生活的明證。

◎圖1-219

明　萬曆皇帝紗地緝線繡麒麟紋方補

縱、橫各37.2公分
現藏定陵博物館
　　此為一對補子中的後補，大量用金線繡製，
緝線及飾，富麗堂皇。

◎圖1-220

明　緝線繡皇后中秋節補子

縱36.5公分
上緣橫36.5公分
下緣橫31公分
現藏香港賀祈思基金會
　　此繡補下方中間有一月
兔，兩側各有一小鳳鳥圖
案，正中五爪金龍，可斷為
中秋時皇后所用。用齊套鋪
繡，以遊針勾邊，花葉、祥
雲、龍鳳、玉兔無一不生
動，用釘針即緝線繡表現龍
鱗等各種精緻紋路，大量使
用金線，皇家氣韻升騰。

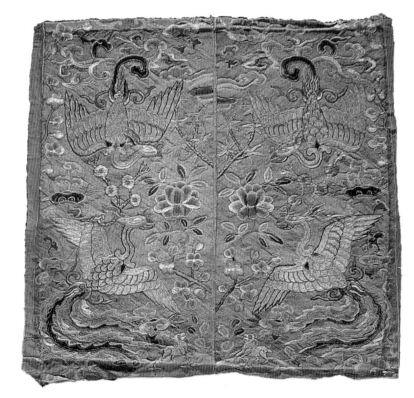

◎圖1-221 明 緝線繡鳳凰補子一對（前幅）

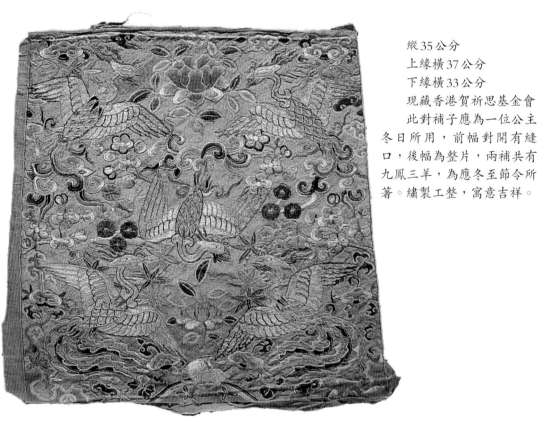

縱35公分
上緣橫37公分
下緣橫33公分
現藏香港賀祈思基金會
此對補子應為一位公主
冬日所用，前幅對開有縫
口，後幅為整片，兩補共有
九鳳三羊，為應冬至節令所
著。繡製工整，寓意吉祥。

◎圖1-222 明 緝線繡鳳凰補子一對（後幅）

◎圖1-223　清　金黃緞刺繡雲龍八團補

縱、橫各28.5公分

現藏北京故宮博物院

　　此補與明時有所不同，大量使用盤平金、墊高繡表現龍的立體感，用色活潑，以二三暈色裝飾，散套、齊套並用，緝線、集套並施，工藝水準更高，乃為貴妃吉服用補。堪稱上品。

　　明清時期的「補子」是隨著官職而存在的，因而受到朝廷的限制，不能大量製作，也有著較高的工藝價值和歷史價值。

　　從明代出土及傳世的官補來看，其製作方法有織錦、刺繡和緙絲三種。早期的官補較大，製作精良，文官補子均用雙禽，相伴而飛，而武官則用單獸，或立或蹲。

　　到了清代，文官的補子卻只用單只立禽，各品級略有區別。通常是：一品鶴，二品、三品孔雀，四品雁，五品白鷴，六品鷺鷥，七品鸂鶒，八品鵪鶉，九品練雀；而武官還是用單獸，通常為：一品麒麟，二品獅，三品豹，四品虎，五品熊，六品彪，七品、八品犀牛，九品海馬。

明清官員所用補子都是以方補的形式出現的，明代發明的補子，清代沿用，但形制上有些區別。明代補子織在大襟袍上，所以補子前後都是整塊。清代補子是縫在對襟掛上的，因此補子前片都在中間剖開，成兩個半片。

　　明代補子以素色為多，底子大多為紅色，上用金線盤成各種圖案；五彩繡補較少見。清代補子大多用彩色，底子顏色很深，有紺色、黑色和深紅等。明代補子四周，一般不用邊飾。清代補子都裝飾有花邊。明代文官（如四、五、七、八、九品）補子中有雙鳥俯仰者多，單只鳥形制在明末出現，而清代的補子都繡織單只禽鳥。

　　另外，武官補子中品級較低者如犀牛、海馬圖案的反而較珍貴，很難尋覓，因為武官著裝多僭越，喜穿高級補子。

◎圖1-224　明　緙絲六品文官鷺鷥補子

縱37.5公分　橫36公分
現藏香港賀祈思基金會
典型明代文官雙鷺鷥俯仰式樣，緙法暈色過渡簡單。

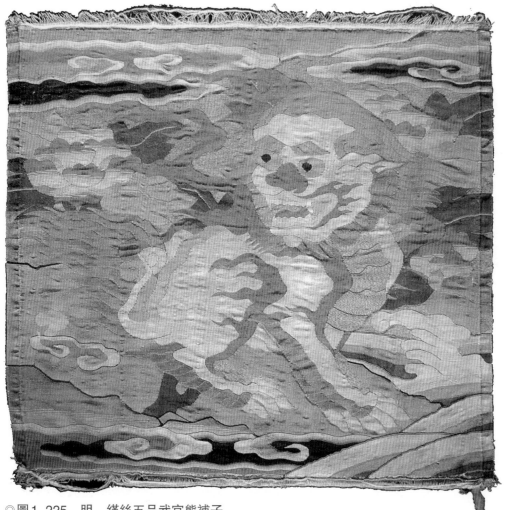

◎圖1-225　明　緙絲五品武官熊補子

　　縱36公分　橫38公分
　　現藏香港賀祈思基金會
　　頭上無角並非獬豸，身上無螺紋則
非獅，乃可識別為熊紋。

◎圖1-226　明　刺繡都御史獬豸補子

　　縱38公分　橫40.5公分
　　現藏香港賀祈思基金會
　　此補明顯精緻，繡線雖只是平鋪，
確是細密平勻，手工極佳。

◎圖1-227　清康熙　刺繡甲等六品文官鷺鷥補子

縱31公分　橫32.5公分
現藏香港賀祈思基金會
　　較明代而言，清代補子上方添有紅日，文官補由雙鳥變單鳥；繡工技法也有所豐富，盤金、套針、刻鱗針等等皆有所運用。此補動態極佳，當為早期繡補中的精品。

　　四大名繡

　　四大名繡，是優秀的地方繡種，於清末成名。
　　幾千年的桑蠶織繡文化在地方上多有蘊養，民間刺繡發展至明末清初，在各地均已形成流派體系，這些流派在使用的材料、針法上沒有很大區別，但在主要常用針法、技巧、題材等方面各有獨特風貌；其中蘇繡、湘繡、蜀繡、粵繡以所屬民系風俗

為依託，因題材而制宜針法技巧，從歷史名繡中汲取營養，又在繡莊經營的生產加工過程中去蕪存菁，力求精工細作，繼而成就了有自己特點的地方名繡。

四大名繡在清末聲名鵲起，也源於蘇、湘、蜀、粵等地的富庶，地方上官紳商賈雲集，商品繡交易空前繁榮，技藝切磋，互相促進，水準提升，售價便高，名聲則遠播矣。

繡品不拘囿於日常生活用品的制式效果，追求觀賞性，並在名人名繡的滋養下開發出各自相對獨到的繡製題材。對當下的藏家來說，收藏刺繡不能弱化名繡之間的風格、題材、色彩、用材等特徵，明辨其風貌特徵是收藏品鑒的第一步。

蘇 繡

提起蘇繡，許多人耳熟能詳，它是四大名繡之一，且有兩千多年的歷史，定名且聞名於清，此後以蘇州為主產於江蘇地區的刺繡統稱蘇繡，是最為著名的刺繡派系。蘇繡色彩文靜雅致，繡面平整光潔、工整秀麗，構圖多採取中國畫的圖形和佈局，若是比較好的行家裏手所繡，必有和國畫一樣的題字落款，很有文人畫的情趣韻味（圖1-228）。

蘇繡民間欣賞繡，則喜選雙關語的題材，有的是用諧音，有的用富有寓意的花草組合表達一個美好的含義，繡稿均出於民間畫工之手，擺佈平衡、古樸大方（圖1-229）。在藝術上不要求書畫效果，在原色調上用退暈處理濃淡，用線較細。

蘇繡的藝術風格較之蜀繡、湘繡、粵繡三大名繡以淡雅、素潔、清秀、雋美著稱，蘇繡的技藝表現出：平（繡面平服）、齊（針腳齊整）、勻（批頭勻稱）、細（用絲線細）、密（排線緊密）、和（色彩調和）、順（絲路順滑）、光（顏色光亮）的特點。

◎圖1-228　清　蘇繡《紫藤雙雞圖》（局部）

現藏北京故宮博物院

蘇繡分實用和欣賞兩大類別，收藏歷來多以欣賞類繡品為主。有史以來蘇繡的藝術欣賞類繡品喜用名家畫稿或書畫藝術作品為底本，繡者多數出身書香門第的大家閨秀，也有自小才情橫溢、能詩善畫的小家碧玉，優越的生活和良好的教養促使她們常將個人的藝術修養融匯入刺繡之中，精心製作，以書畫六法傳移模繡，繡出的筆墨神韻比書畫更勝，有道是：「繡近於文，可以文品之高下衡之；繡通於畫，可以畫理之深淺評之。」

隨著清代刺繡的迅速發展，蘇繡的觀賞繡品題材廣泛，技藝也日漸精湛，同時蘇繡人才輩出，桑植、養蠶業的發達及中華文化藝術、手工業和商業的進步，也造就了一批技藝高超的蘇繡名家和藝人，她們的繡品不僅繼承了中國書畫的傳統，還接受了國外藝術文化的影響，講究明暗透視、光影變化，藝術刺繡直逼書畫筆墨技法及物象神形，大大提升了觀賞價值。

自此，藝術欣賞類蘇繡加速登入了收藏的大雅之堂，不同的繡者展現不同的風采，蘇繡迎來了繁榮的豐產期。清末絲繡收藏家朱啟鈐（字桂辛，1872～1964）著《女紅傳征略》一書的刺繡部分，就記載了幾十位刺繡藝人的傳略及代表作，其中也引證了多位頗有才能的蘇繡藝人，如：

程景鳳，字侶仙，清長洲人（1780～1840）15歲時刺繡於春暉樓見家藏畫卷，便常常以筆墨描寫，長畫善繡；

周湘花，(1776～1821)，女，蘇州人，姿性慧麗，劉松嵐家姬，擅長刺繡，詩人吳蘭雪贈她「湘花」為名，並為她作一首詩，又請人為畫蘭花一幅，把她比作蘭花。周湘花為吳蘭雪夫婦繡《石溪看花詩》卷以作答謝，吳蘭雪將它收藏在繡詩樓中，王夢樓為之作《繡詩樓歌》；

盧元素，字淨香，清乾隆年間揚州籍人，又寓居吳江，能繡善畫，有「神針」之稱，乾隆六十年

◎圖1-229　清　蘇繡《瑤池仙品》
現藏中國蘇繡藝術博物館

（1795），盧淨香丈夫錢東為曾賓穀作芍藥花三朵圖，由淨香繡製，鈐「繡藥軒」章；

　　錢惠，字凝香，江蘇蘇州吳縣人，以髮繡大士像及宮裝美人「不減龍眠白描」；

　　沈關關，字宮音，清康熙年間吳江人，楊卯君之女，承母親繡藝，山水、人物亦佳，曾為顧茂倫繡《雪灘濯足圖》，江南人士為繡作均題寫詩詞；

　　凌抒，字錦懷，光緒年間（1875～1908），吳江人，代表作《娘舞蓮圖》（圖1-230），繡稿係吳友如百美圖譜，繡品以線描為主，設色素雅。娘繡得面目清麗，舞態優美，長題文字也繡得細緻入微，可見其技藝工巧；

　　趙慧君，清道光年間昆山人，其夫顧春福，清代畫家，夫畫妻繡之作《金帶圍圖》，深得程庭鷺、錢杜、楊峴、吳大、張願齡等著名書畫家的讚賞。此圖藏上海博物館；

　　薛文華，清光緒年間無錫人，上海畫家倪墨耕之妻，擅畫、能繡，所繡作品，生動活潑，有丈夫小寫意畫的藝術風格；

　　清末時蘇繡欣賞品，因刺繡藝術家沈壽借鑒西洋繡的明暗對比，創下了仿真繡（圖1-231）。沈壽，原名雲芝，字雪君，江蘇蘇州人，清末傑出的刺繡藝術家，教育家，父沈椿愛收藏，母宋氏擅刺繡，她自小受家庭薰陶，七歲就向姐姐沈立學繡，十二歲喜讀文史愛賞書畫，十五歲刺繡技術精巧，二十歲就名揚京城（圖1-232），作品獲慈禧封賞，後東渡日本考察，受西洋美術和日本刺繡啟發，回國創「仿真繡」新技，1906年任農工商部京師繡工科總教習，代表作《義大利皇后愛利娜像》、《耶穌像》、《倍克像》等。

　　三十年代，江蘇丹陽的楊守玉教授受油畫筆觸、塊面、調色的明暗對比啟發，用

◎圖1-230　凌抒繡《娘舞蓮圖》　　　　現藏南京博物院

重疊交錯的針跡走線，「以新意，運新法」，開創亂針繡（也名正則繡）馳譽一時（圖1-233）。二者的創作都先後極大地豐富了蘇繡的藝術表現力。

此外，俞慧瑛、丁渭琦、華璡（圖1-234）、沈立、楊羨九、宋金齡、金靜芬（圖1-235）等等不一而足，在蘇繡行列裏可以說代代有名家，輩輩出成就。所有這些有據可依，有物可證的清至民國期間的蘇繡大家的史料信息，都給藝術品市場帶來了明確的尋覓方向及難能可貴的收藏資源，雖然在那些作品中有不少都被博物館珍藏了，但依然有為數不少的名家力作隱匿在民間，有待藏家發現。

◎圖1-231　沈壽繡《耶穌像》

沈壽繡於1913年～1914年

現藏南京博物院

◎圖1-233　楊守玉繡 亂針繡《少女》

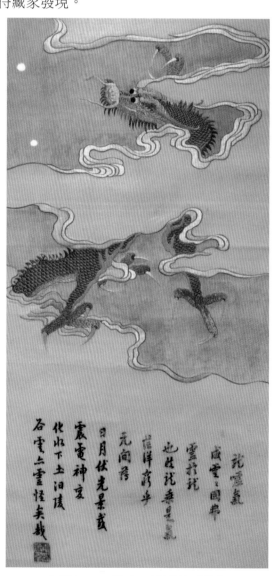

◎圖1-232 清末　沈壽繡《龍》

蘇州博物館藏

◎圖1-234　民國　華繡《秋景圖》

現藏蘇州刺繡研究所

◎圖1-235　民國　金靜芬繡《西廂記》

◎圖1-236　湘繡《獅》

湘繡

　　湘繡乃四大名繡之一，它在湖南民間刺繡的基礎上發展而成，是以長沙為中心產地的刺繡，與蘇繡相比，色彩相對濃烈，風格剛健飽滿，較為寫實，不論何種題材的繡面，都具有濃厚的民俗特色，獅、虎、松鼠是湘繡的傳統題材，其中尤以繡獅、虎著名（圖1-236）。

　　湘繡用絲線也頗有講究：把皂莢蒸煮後，再以筍皮裹著絲線抹拭，使絲線不易起毛，以獲光滑潔亮的刺繡效果，此法與蘇繡舊時沾潔淨唾液抹平繡面有異曲同工之意。湖南民間刺繡歷史久遠，1958年湖南長沙烈士公園楚墓出土的戰國時期「龍鳳蔓草紋刺繡」殘片其生動活潑的構圖，刺繡技法的精美，已凸顯出戰國時期湖南刺繡的高水準，1972年長沙馬王堆西漢古墓出土的一批漢代刺繡，色彩絢爛，圖案豐富，繡工精緻，針法細膩（圖1-237）。如此豐盈的楚繡文明體現了湖南民間刺繡的源遠流長。

　　至清代，湖南民間刺繡普及城鄉，嘉慶戊寅年（1818）《湘潭縣誌》記載：潭邑婦居鄉曲者，辛操井臼，麻索縷；住城市者，勤力針黹營生；至富貴家閨秀，多事刺繡，針神絲絕不減前人（圖1-238）。同治年間，湖南刺繡始稱湘繡，它吸取了蘇繡、粵繡的優點並迅速發展起來。

◎圖1-237　漢繡長壽紋

現藏湖南省博物館

◎圖1-238　清 湘繡蚊帳飄

現藏湖南省博物館

　　清末，湖南岳陽市平江李儀徽（1854～1928），在她借居於大士紳叔祖父李次青「超園」期間，常讀詩習字，臨畫刺繡，天長日久在畫與繡之間，她悟出了一個新的刺繡針法——摻針繡，用此針法可以繡出原畫的神韻，因此，它的誕生使湘繡藝術品刺繡有別於蘇繡和粵繡，並推進了湘繡技藝，成為湘繡的主要針法之一，之後吳彩霞繡坊將此針法發揚光大，一直延用在湘繡藝術品中（圖1-239）。

　　湘繡宗師胡蓮仙（1832～1899）是吳彩霞繡坊的開創者，她出生於安徽，少時隨父久居江蘇吳縣，學會了蘇繡，20歲與湖南湘陰人吳健生結婚，後遷居湘陰，中年寡居，一度還在曾國藩家傳教刺繡技術，1879年胡蓮仙初掛「繡花吳寓」招牌，繼改「彩霞吳蓮仙女紅」招牌，又於光緒二十八年（1896）胡蓮仙之子吳漢臣、吳勳臣在長沙紅牌樓開設「吳彩霞繡坊」，由此開啟了湘繡商品發展之門（圖1-240）。

　　當時，湖南巡撫趙爾巽就將長沙紅牌樓吳彩霞繡莊及附近典當所藏的湘繡搜購一

◎圖1-239　清 湘繡《荷塘鴛鴦》　　　　　　　　現藏臺北歷史博物館

◎圖1-240　清 湘繡 吳彩霞繡坊產品　　　　　　現藏湖南博物館

空，運售出境，使湘繡首次走出國門。

　　無獨有偶，1905年端方接任湖南巡撫，他也對湘繡情有獨鍾，在任期內他不僅專門雇傭三十餘名繡工為其刺繡字畫，還在他離任之前，特地派一位鑒賞專家，以高於市價一倍的價格，在錦雲繡館定繡了大批的鐘鼎、碑帖、名人字畫為圖稿的繡品（圖1-241），這批湘繡有的被他贈北京王宮大臣，有的帶往國外贈與外國官員，這是第二次湘繡品大量流出國門，也使湘繡之名遠播海內外。一時間，更多的湘繡館也隨之增設，湘繡形成繁榮之勢。

　　湘繡在往藝術刺繡延伸發展過程中，湘繡畫師楊世焯為之做出了積極的貢獻。楊世焯（1840～1910），字季棠，湖南寧鄉人，出身書香門第，自幼攻書，能書善詞，承先輩水墨衣缽，青年時師從湘潭畫家尹和伯（1835～1919），書法摹歐陽詢「變更體」，後又遠遊上海，飽覽蘇杭佳景，觀賞歷代丹青珍品，中年重返故里，開館傳藝，建辦繡莊，把書畫與刺繡結合起來，培養了眾多懂畫擅繡的刺繡人才，湘繡早期的名家肖詠霞、楊佩珍、楊厚生都是這裏培養出來的，那時，由他們繡制的湘繡藝術刺繡品，一件可售得數十兩紋銀，在長沙等地十分搶手（圖1-242，圖1-243）。楊

◎圖1-241　錦雲繡館原始繡稿　　　　　　　　現藏湖南博物館

◎圖1-243

清 楊世焯繪稿，楊佩珍施繡

現藏 湖南博物館

世焯把刺繡與文人畫相結合的創舉，提高了湘繡的藝術內涵，豐富了湘繡的藝術表現力，為湘繡開闢出一片嶄新的天地。

清末像楊世焯這樣敢於用優秀的繪畫才能，為民間刺繡工藝傾注個人所能，是非常可貴的。在他的影響下，朱樹之、陳英等地方畫家也介入了湘繡的研究設計（圖1-244，圖1-245），使湘繡藝術形成了獨有的風格，並茁壯成長。清宣統二年（1910），在清政府舉辦的南洋勸業會上，一批參展的湘繡一展風采，贏得廣泛好評，湘繡名聲鵲起。最讓湘繡美名遠揚的要數1933年繡制的美國羅斯福總統像了，這幅湘繡肖像由唐仁甫畫、楊佩珍繡，在美國芝加哥百年進步博覽會上展出引起轟動，羅斯福總統親臨參觀，為繡像的逼真和精彩而讚歎。現在這幅繡像仍收藏在美國亞特蘭大市「小白宮」博物館中。

湘繡自清末開始，幾乎沒有脫離過諸多畫家的設計扶持相助，使得這一傳統的繡藝始終不停地吐故納新充滿活力（圖1-246，圖1-247）。

◎圖1-244　畫師陳英所繪湘繡畫稿（一）　　◎圖1-245　畫師陳英所繪湘繡畫稿（二）

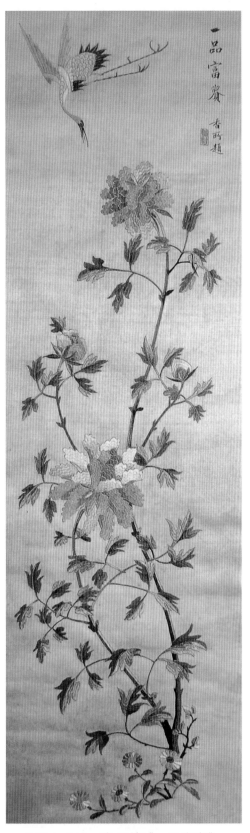

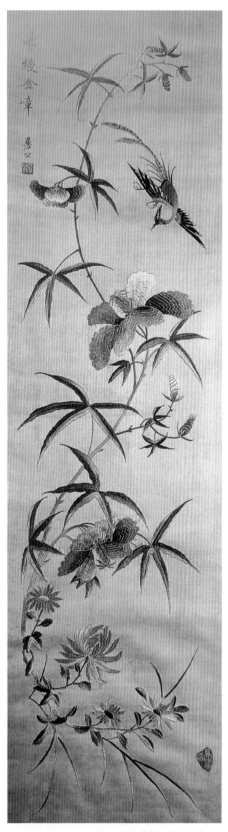

◎圖1-246　清 湘繡《一品富貴》
現藏臺北故宮博物院

◎圖1-247　清 湘繡《紫綬金章》
現藏臺北故宮博物院

蜀 繡

　　蜀繡是指四川省以成都地區為中心的刺繡，以其悠久的歷史，獨有的文化及民風民俗，形成了嚴謹細膩、平整光亮、色彩和順、構圖疏朗、渾厚圓潤的風格，並名列四大名繡之中。晉代的《華陽國志》便譽蜀繡為「蜀中之寶」。結合蜀地蠶絲業的發達，所產的綢緞厚實，蜀繡曾以繡龍鳳軟緞被面著稱，清道光年間，蜀繡就已形成生產規模，繡花技藝遍及民間，並在自身傳統的基礎上，吸收了蘇繡和粵繡的長處，形成了獨特的風格（圖1-248）。

　　蜀繡的欣賞類刺繡《鯉魚》最具代表性，設色典雅鮮明，用絲粗細得當，針腳齊整，一絲不苟，層次分明，虛實安排有致，生動協調（圖1-249）。

　　建國初，成都名畫家馮灌父、姚石倩、伍瘦梅、朱佩君、蘇保楨等幾乎都為蜀繡畫過繡稿，內容有風景、熊貓、金絲猴、鯉魚等，極大地充實豐富了蜀繡的題材和藝術風格，蜀繡作品和其他三大名繡一樣曾在多次國內外大展中獲得榮譽和好評，確立了獨有的地域風格（圖1-250）。

　　說到蜀繡，我們不能不記住古蜀國乃「教民養蠶」的發源地，那裏有位名叫蠶叢的先祖，傳說他的眼睛和螃蟹一樣向前突出，頭髮在腦後梳成「椎髻」，衣服向左交叉，最初他居住在岷山石室中，後為了養蠶，便率部族人由岷山遷居成都，是華夏第一個將山野蠶訓為家蠶的專家。蠶叢氏的「勸農桑」歷經發展，終於鑄成蜀地絲織業

◎圖1-248　蜀繡《冠上加冠》　　　　　◎圖1-249　蜀繡《鯉魚》

的輝煌歷史，直至蜀繡與蜀錦被共稱為「蜀中之寶」而蜚聲海內外。

蜀地久遠的絲織歷史，總不斷地向後人傳遞著蜀繡發展的訊息：較早的實物見證，是北宋時的蜀繡《雙冠圖》，現藏在西南師範大學，繡料為綾地，繡品縱44公分，橫30.7公分，上繡鮮豔的雞冠花，一隻公雞昂首催曉，鈐「明昌御覽」玉璽，繡工精細，符合宋代「織文錦繡，窮工極巧」的特徵，如《黃荃畫葡萄松樹圖》（圖1-251），經鑒針法，繡技與後代蜀繡一脈相承。

到明代蜀繡又將如何了呢，有秦良玉的兩件傳世繡袍佐證，一件是藍緞金繡蟒袍（圖1-252）。此袍胸背襟袖都金繡蟒紋，又間彩繡萬福、如意、雲紋、寶相花紋等；另一件是紅綢地金蟒鳳繡袍（圖1-253），這件除袍上繡有蟒紋外，胸背還繡雙鳳，裙邊繡壽山、福海，空白處繡雲彩。兩件都是蜀地繡物，乃明末崇禎帝賜給女將軍秦良玉的珍貴蜀繡實物。

蜀繡發展到清代道光年間（1830），民間便有了自己的刺繡行會——三皇神會，將所需

◎圖1-250 蜀繡《熊貓》

◎圖1-251
宋 刺繡《黃荃畫葡萄松樹圖》
現藏臺北故宮博物院

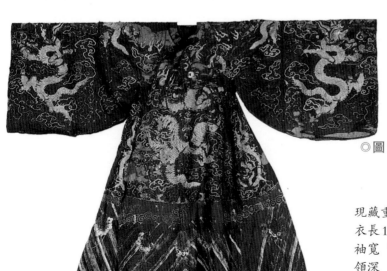

◎圖1-252 明 藍緞金繡蟒袍

現藏重慶博物館
衣長171公分　袖長96.5公分
袖寬 75公分　領寬14公分
領深　8公分　腰寬69公分
下擺140公分

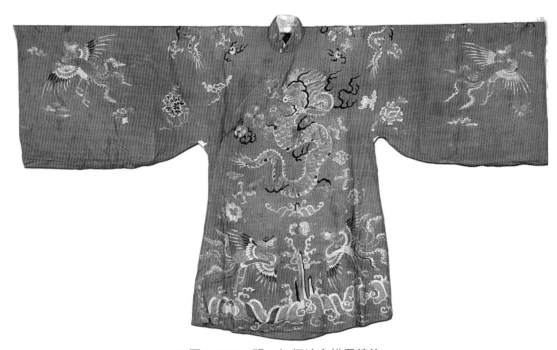

◎圖1-253　明　紅綢地金蟒鳳繡袍

現藏重慶博物館　右袵53公分　領寬17公分　領深5.4公分　腰寬60公分　下擺93公分

◎圖1-254　清　蜀繡菊花枕頂
現藏四川省博物館

◎圖1-255　清　蜀繡枕頂
現藏四川省博物館

經營的刺繡分門別類：霞帔、挽袖、劇裝、神袍、圍屏、彩帳等（圖1-254，圖
1-255）。

　　從此，蜀繡由家庭走向市場，形成了專業規模生產的模式（圖1-256，圖
1-257）。

　　那時，蜀繡民間都以生活用刺繡居多，但也偶有欣賞品，一般都是閨閣女士繡
製，如著名的楊遇春之女，就是用自己的頭髮繡成《水月觀音像》，現藏於成都文殊
院，此髮繡《鼇魚觀音》與之相類（圖1-258）。還有另一位名家王松軒女史，自染

◎圖1-256

清　蜀繡《五子奪魁鏡心》

現藏四川省博物館

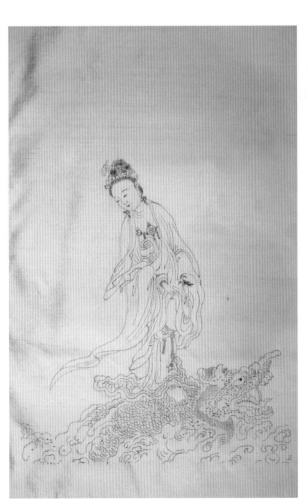

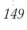

◎圖1-257

清末　蜀繡《麒麟送子》鏡心

現藏北京邵曉琤織繡研究院

◎圖1-258

清　髮繡《鰲魚觀音》

現藏北京邵曉琤織繡研究院

彩線，以名家之作為粉本，尤以小品繡為擅，繡工精湛，作品被人高價爭相購買。

刺繡作為專門的技藝，歷史上常由朝廷官府所掌控，清代也不例外，光緒二十九年（1903）清政府在成都成立四川省勸工總局，除了督造朝廷所需外，對刺繡行業的規範確立，提高其社會地位也起到了推助作用，蜀繡的發展相對更大更穩固了。當時還將一批有特色的畫家之作引用入繡，例：劉子謙的山水、趙鶴琴的花鳥、楊建安的荷花、張致安的魚蟲，借此產生出了各種題材規格的欣賞品蜀繡，有中堂、斗方、橫批、條幅等，既提高了刺繡的藝術性，也造就了一批各具特長的刺繡高手，興旺時期有專業繡工一千多人（均為男工），農村繡工約2～3萬人，經營蜀繡的店鋪一百多家，除了供給本省外，還大批銷往雲南、貴州、陝西、甘肅、青海、寧夏等地。

那時期蜀繡名家張洪興、王草廷、羅文勝等刺繡的動物四聯屏，獲得巴拿馬賽會的金質獎章，張洪興繡的《獅子滾球圖》獲清政府授予「五品軍功」稱號，為蜀繡贏得了殊榮。之後又有自畫自繡的劉紹雲，擅繡山水的張萬清等，他們都是男性，且各懷絕技。

縱觀蜀繡發展歷程中出現的眾多名家名品及民間豐富的生活用蜀繡，我們不難看出，收藏蜀繡同樣具有極大的尋覓空間和餘地。只要有針對，有方向，有範圍，有選擇，就一定會有所收穫，有所回報的。

粵繡

粵繡是廣繡和潮繡的總稱，一般將廣州、順德、番禺、南海等地的繡統稱廣繡，潮州地區的繡稱潮繡，這個潮州乃是民系概念上的潮州而不限於當今的潮州市一地。粵繡在唐代已有較高技術水準。清《廣東新語》記載，粵繡以孔雀羽扭捻為線，繡製服飾等，金翠奪目，還有用馬尾纏絲，作繡品的勒絲，訂製在紋飾的輪廓邊緣，增強了粵繡的藝術表現力。在四大名繡中，粵繡最重裝飾性，粵繡的色彩豔麗奪目，構圖繁華熱烈，風格富麗輝煌，洋溢著南國明快濃烈的特色，題材廣泛，其中百鳥朝鳳、博古、龍鳳傳統特色的題材為多（圖1-259，圖1-260）。粵繡因「廣

◎圖1-259　粵繡《百鳥朝鳳》

現藏清華大學美術學院

繡」和「潮繡」兩個流派而呈現各自特色。廣繡在繡法上善留水路（在紋樣交接與重疊處空出一線底），設色絢爛鮮亮、紅綠映襯（圖1-261），而潮繡喜用墊高浮雕

◎圖1-260　粵繡《博古圖》

私人藏

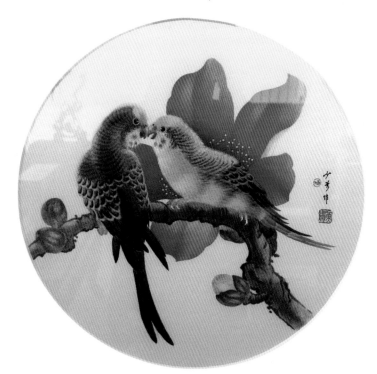

◎圖1-261　廣繡《紅棉鸚鵡》

◎圖1-262　潮繡《金龍》

繡，寓意吉祥、氣氛熱烈，金碧輝煌、燦爛壯觀，有濃郁的地方風格（圖1-262）。

粵繡的歷史可追溯至唐代以前，唐代廣東、海南盧眉娘就是一位刺繡名家：盧眉娘能在只尺絹上繡法華經七卷，字之大小，不逾粟粒，而點劃分明，細於毛髮。這可能是我國最早見諸記載的精微繡了（圖1-263）。又載：盧眉娘在宮中繡「仙飛蓋」，唐順宗嘉獎其工，謂之「神姑」，可見唐代廣東刺繡技藝的水準已非同一般。還有，唐玄宗時，嶺南節度使張九皋進獻給楊貴妃精美繡品，而獲加官三品，亦見粵繡在唐代宮廷藝術的不俗地位。

粵繡與其他三大名繡一樣都是由民間生活日用品刺繡發展起來的，並以民間常見的百鳥朝鳳、孔雀開屏、三羊開泰、杏林春燕、松鶴猿鹿、金龍銀鳳等題材刺繡，形成了粵繡獨有的藝術魅力（圖1-264，圖1-265）。明正德九年（1514）有一位葡萄牙商人在廣州購買到龍袍繡片回去獻予國王，受到重賞，從而粵繡名揚海外。英國皇家非常欣賞金銀繡，英國女王伊麗莎白一世創立英國刺繡同業會，英王查理一世還倡導英倫三島傳播粵繡藝術，粵繡成為「中國給西方的禮物」。英、法、德、美各國博物館均藏有粵繡。

明末有記載：粵繡藝人們用孔雀羽捻為線縷，繡製官服補子、雲肩、袖口等，金翠奪目；以馬尾纏

◎圖1-263　清乾隆　精微繡

縱9公分　橫6公分　現藏北京故宮博物院

◎圖1-264 清 粵繡《鶴鹿同春》
現藏北京故宮博物院

◎圖1-265 清 粵繡《丹鳳朝陽》
現藏北京故宮博物院

絲作繡線勾勒輪廓，繡出裝飾性很強的花紋，這種匠心獨特的繡技恰好與粵繡金碧華麗、裝飾性強的風格特徵一致。1957年在廣州東山區出土的明代正德戴縉夫婦的金銀線繡服飾，同時見證了粵繡富麗華貴的藝術風格在明代就已形成（圖1-266）。

　　發展到清代，粵繡迎來了全盛期。清代的粵繡藝人多是廣州、潮州等地的，繡工皆為男性，乃其他地區所罕見，潮繡中以加高墊金銀繡最具特色，且繡花方法豐富，繡材多樣（圖1-267）。由於廣東特有的地理位置，清乾隆二十二年（1757）清高宗詔令西洋商船只限進廣州

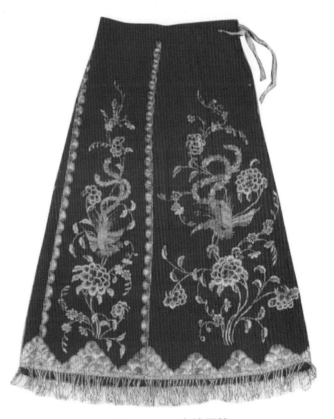

◎圖1-266 粵繡服飾

◎圖1-267　潮繡《龍》
現藏北京邵曉琤織繡研究院

◎圖1-268　清　粵繡《木棉松鷹》
私人收藏

港，自此，對外進出口貿易的便利，促進了粵繡的進一步繁榮。1793年廣州成立刺繡行會，刺繡專業藝人達三千多人，接著廣州、潮州普設繡行、繡莊、繡坊，粵繡專業隊伍不斷擴大。18世紀粵繡風靡英國皇家及上流社會，成為他們炫耀財富和身價的時尚，還促動了英、法皇家宮廷刺繡的盛行與發展。

　　光緒年間，廣州成立工藝局，設立廣繡坊，還在廣州開辦繽華藝術學校，由嶺南畫派始祖高劍父任校長，專門設有刺繡教學項目，致力於刺繡高級人才的培養（圖1-268）。至光緒二十六年（1761），我國刺繡品銷往海外的，數廣東為最。宣統二年（1910），潮州林新泉等二十四位繡花技師全力合作，繡的大幅粵繡《蘇武牧羊》、《丹鳳朝陽》等在南京的南洋勸業展會上獲獎，潮州二十四位繡花狀元立即傳為佳話（圖1-269）。此外，粵繡還擅大量運用珠子繡作，清代廣州狀元坊就有雲額、拖鞋等珠繡繡品出售，而繡的粵劇戲服珠光閃爍，富貴華麗，至今仍有珠繡的各式手袋和拖鞋暢銷海內外（圖1-270，圖1-271）。

　　粵繡因其歷史上出口暢、產量大、從業人員多而決定了其存世量相對較豐，而且粵繡與其他三大名繡相比，有頗為突出的藝術風格而方便鑑別、容易辨認。因此，在繽紛的古玩市場中比其他繡種更多被藏家青睞，在拍賣市場上粵繡的身

◎圖1-269　清 粵繡

現藏北京故宮博物院

◎圖1-270　清　緝珍珠、珊瑚繡香囊

中國嘉德2005春拍約6.6萬台幣成交

◎圖1-271　清 粵繡 扇套

私人收藏

影也屢見不鮮，常常創下業績（圖1-272）。另外，粵繡無論是生活日用品還是藝術欣賞品，題材形式都包含著吉祥、喜慶、祝福、美好的寓意，為人們所喜聞樂見，具有很高的親和力，也或多或少地迎合了大多數人的文化習慣和興趣偏好。

以上簡介主要講了四大名繡欣賞類刺繡的特徵和風格，而忽略了針法和技法的介紹，因對藏家來說，讓其具體瞭解針法和技法有點勉為其難，何況四大名繡中的針法有不少是相似、相同的，非專業人員難以區分，但就四大名繡的特徵和風格而言便不一樣了，它們之間無論如何都有地域的風格差別，只要按上述標準多觀察，不需太久即可辨。

為此，首先從四大名繡欣賞類入手介紹，考慮到相對來說精品、名品大多匯聚在純欣賞性的刺繡中，較具收藏價值，升值空間大。在此要特別提示藏家，這裏說的包括當代市場上滿眼都是電腦噴繪底圖繡製的「四大名繡」，原因何在，後作探討。

◎圖1-272　清　粵繡《五倫圖》
縱43公分　橫59公分　中國嘉德2005春拍　約7.7萬台幣成交

明清刺繡名家

中國最早出現的刺繡名人可能要追溯到東漢末年三國時期，彼時魏有薛凌雲，字夜來，擅針繡，時號稱「神繡」，東吳則有趙夫人為丞相之妹，刺繡能「作列國方帛之上，寫以五嶽河海城邑行陣之形」，時人謂之「針絕」。而明清至民國初這段時間，承接宋元宮廷刺繡、文人自娛之欣賞繡的積極影響，眾多刺繡名家嶄露頭角，且

不乏著述出爐。欣賞收藏這些作者的繡品，更類同於收藏中國書畫，藏家要瞭解他們的生平品性、橫溢才華，作繡如作畫的心境，施繡若揮毫的雅致，乃至刺繡創作的審美和獨到見解，見微而知著，明晰其作品的藝術價值和收藏價值，在購藏時才能胸有成竹。

試為藏家介紹其中比較知名的幾位。

韓希孟

韓希孟是明代萬曆——崇禎年間人，在嫁入顧家前，就能畫擅繡，尤以花鳥畫最長，邁進顧家深宅大院後，對刺繡的鑽研和對創作的藝術追求達到了極致，她為摩繡宋元名跡，「覃精運巧，寢寐經營，蓋已窮數年之心力」，到了癡迷的程度，為使繡品能達到最為理想的效果，還極為注重天氣、光線、心情對刺繡質量的影響，堅持「寒暑溽，風冥雨晦時，弗敢從事」。的確，若是天太冷手伸不開，動作不靈活繡不好，若是暑濕悶熱難免手心出汗汗了針線，不能繡；而陰雨霧天，光線不足，心緒不暢，也不利於繡出高品質的作品。那麼自然應在「天晴日霽，鳥悅花芬」之時，將「靈活之氣，刺入吳綾」，天氣晴朗，春光明媚，鳥兒歡蹦雀躍，花兒散發著芳香，這才是一個繡花的好天時，邊繡邊觀察自然當中的生靈景象，帶著非常愉悅的心情，便能繡出上乘之作。用現在專業的角度來看待當初韓希孟的這些「講究」，仍然充滿科學合理性，值得借鑒。

正是韓希孟對刺繡藝術的高標準，加上顧繡的用絲之細，染絲之獨特，形成顧繡的風格，也確立了韓希孟作為顧繡傑出代表的地位。觀賞她的顧繡《宋元名跡冊頁》（圖1-273，圖1-274，圖1-275，圖1-276，圖1-277，圖1-278，圖1-279，圖1-280），8幅開頁。每開均有「韓氏女紅」繡印，末頁有「韓氏希孟」繡款，對幅均含董其昌題贊，充分表露了韓希孟不同凡響的刺繡技藝和為顧繡贏得的至高聲譽。

◎圖1-274　韓希孟　顧繡《宋元名跡冊頁》　現藏北京故宮博物院

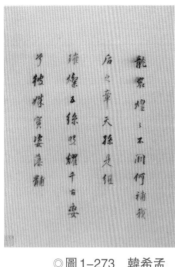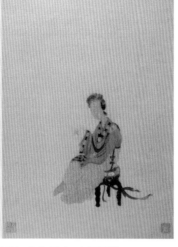

現藏北京故宮博物院

◎圖1-273　韓希孟　顧繡《宋元名跡冊頁》

現藏北京故宮博物院

◎圖1-276　韓希孟　顧繡《宋元名跡冊頁》

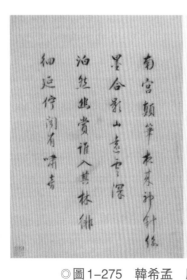

現藏北京故宮博物院

◎圖1-275　韓希孟　顧繡《宋元名跡冊頁》

現藏北京故宮博物院

◎圖1-277　韓希孟　顧繡《宋元名跡冊頁》

現藏北京故宮博物院

◎圖1-278　韓希孟　顧繡《宋元名跡冊頁》

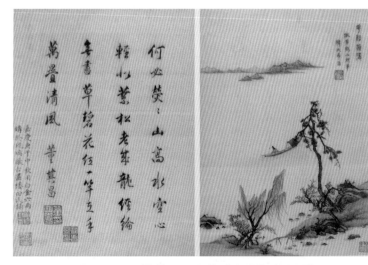

現藏北京故宮博物院

◎圖1-279　韓希孟　顧繡《宋元名跡冊頁》

◎圖1-280　韓希孟　顧繡《宋元名跡冊頁》
現藏北京故宮博物院

倪仁吉

　　倪仁吉（1607～1685）女，字心惠，自號凝香子，浙江浦江人，倪尚忠之女。倪尚忠曾在江西為官，晚年（57歲）時得女，珍愛有加，為紀念女兒的出生地（江西吉州），並與她前面三位哥哥「仁」字的名字排行，起名為仁吉。倪仁吉自小在父親的「欣賞」教育下自由成長，聰慧貞靜，書法得到三兄倪仁禎的親授，「筆圓韻勝」，一生中創作了許多詩、書、畫、繡，是位絕代才女。17歲時嫁入義烏吳家，和吳之葵結婚，三年後丈夫故去，20歲早寡，面對命運的捉弄，她寄情於詩、書、畫、繡的追求中，一生創作了許多優秀的作品（圖1-281）。

　　倪仁吉作品資料可見存世的有：刺繡《傅大士像》，早年流入日本，現存日本國家博物館，髮繡《種樹圖》現藏中國國家博物館；刺繡《春富貴圖》（圖1-282）現藏義烏市博物館。

◎圖1-281
明末清初　倪仁吉　髮繡《觀音大士像》

　　國畫有《仕女圖》作於清康熙庚戌（1670），原藏浦江縣博物館，現藏浙江省博物館；《梅鵲圖》（圖1-283）沒骨畫，現藏義烏博物館；《花鳥圖》畫面紅白盛開牡丹各一支，襯以綠葉，山石旁點綴

◎圖1-282　倪仁吉　刺繡《春富貴圖》
現藏義烏市博物館

◎圖1-283
明末清初　倪仁吉　刺繡《梅鵲圖》

五朵菊花，一鳥閑立於畫面正中的枝條上，現藏義烏博物館。

　　詩集《凝香閣詩稿》出版。其中以刺繡與繪畫流傳廣泛，民間對其推崇備至。

　　倪仁吉繡的一幅「五幅圖」為例，刺繡儼然圖畫一樣，很難以看出是繡出來的。那上面用白線勾繡了輕盈的白雲，蝙蝠以不同的姿態繞青松翠樹翩然飛翔，凌空而下的白鶴，恬靜環境中悠然自得的金鹿，繡面上的蒲公英、靈芝草、月季花，襯托的小草與石頭，都給人予清輕明快之感。據說她能直接用針在布面刺繡而無需底稿，由此，她的繪畫和刺繡能力可見一斑。《金華詩錄》中評價說，仁吉「刺繡亦精，能減去針線痕跡」、「絲若鏤金切玉妙入秋毫」、「以繡代筆，凡美女奇卉，隨之點皺，波動欲生，莫窺其針所由度」。倪仁吉在自己所寫的《山居雜詠》中也描述說：「野況撩人，清思可掬，宜子曰；是乃圖也，乃剪索，索余作仕女數十幀，以為真難色，丹青易寫，而余亦作天際真人……」這些都能說明仁吉的寫實風格，如此以繡作畫的特點，極似閨閣繡，將倪仁吉視作宋以來閨閣繡的優秀代表一點不為過獎。

王氏

王氏，蔣溥之妻，擅繡。清代乾隆年間，繡有觀音大士像二軸，新中國成立之前，曾存故宮寶蘊樓，又繡羅漢像一冊。她的丈夫是清代著名畫家蔣廷錫之子蔣溥，雍正八年進士，乾隆年間官至東閣大學士，亦擅畫。

生活在這樣一個人文之家，王氏的刺繡似乎是超逸的，從這幅湖色的緞底繡觀音像上見其繡風繡法，纖細雅靜，觀音手持柳枝，面目祥和，鸚鵡口銜念珠振翅飛翔，大面積的湖藍底背景，形成一個遼闊的空間，很顯超凡脫俗（圖1-284）。

于夫人

于夫人，乃孔憲培之妻，清代戶部尚書於敏中之女。1772年12月嫁與孔家第七十二孔憲培為妻，人稱於夫人。相傳於氏原是乾隆與孝聖賢皇后所生，父母對她十分寵愛。只因公主臉上有一黑痣，按宮中相書說，將公主嫁給比王公大臣更顯貴的人

◎圖1-284

清　蔣溥妻王氏　刺繡《觀音像》

現藏北京故宮博物院

◎圖1-285　清　孔憲培之妻于夫人

刺繡《御製樂壽堂詩意圖》

中國歷代刺繡緙絲鑑賞與收藏

家，即可無恙，但大清律有滿漢不通婚的規定，為了規避，乾隆將女兒過繼給中堂于敏中為乾女兒，再以于家的名義，將公主嫁與孔家七十二代衍聖公孔憲培。因為只有衍聖公可以在皇宮的御道上和皇帝並行，皇帝到曲阜後也要向衍聖公的祖先——孔子，行三跪九叩的大禮，這是別的王公貴族所沒有的榮耀，所以嫁給孔家是最合適的。傳說不知是否確信，但于氏的刺繡之作，倒是盡顯皇家之氣，其風格高貴華麗，且繡品都有乾隆御製詩賦配畫作繡，繡工精緻，配絲華美，色彩鮮豔而無媚俗，針法、技法與畫面渾然天成，一派大家風範。這兩幅《御製樂壽堂詩意圖》、《御製萬年枝上日初長詩意圖》詩、書、畫等，名門之女的藝術才情盡收眼底，是清乾隆年間的大家閨秀之作（圖1-285，圖1-286）。

◎圖1-286　清　孔憲培之妻于夫人　刺繡《御製萬年枝上日初長詩意圖》

現藏臺北故宮博物院

丁佩

丁佩，字步珊，清代嘉道年間（今上海市松江）人，曾居住江蘇無錫。善刺繡，著有《繡譜》，自序於道光元年（1821）作於雲婁官舍。有擇地、選樣、取材、辨色、程工、論品六篇。抒其心得，度與金針。

所著《繡譜》一書，刊行於清道光元年（1821），是丁佩長期實踐和經驗的結晶，在歷史上首次總結和提出了一套刺繡工藝的規律，理論上借鑒了古代繪畫、書法要領，對刺繡的創作工藝特點、針法等進行了研究。《繡譜》一書，是我國刺繡技法及品鑒的第一部專著（圖1-287）。

《繡譜》議論精詳，條分縷析，總結了刺繡工藝的技法及其美學特點，其對刺繡工藝理論的最大貢獻是，在歷史上第一次總結了刺繡工藝的規律特點，即七個字「齊、光、直、勻、薄、順、密」。

齊：即要求繡面「界限分明」，針腳齊，「如快剪剪成，不使（有）一毫出入」。

光：由於緞綾、絲線這些刺繡材料都具有光澤，所以刺繡具備了自己所特有的長處，即「繪光」，表現光彩。尤其在表現花卉上更有優點，丁佩說，唯有刺繡才能最充分地表現出花卉的神態和光彩。此外，如金魚的眼泡，貓與虎的毛絲等，這些也都是借助於刺繡工藝中「繪光」的特長，而這些卻是「非寫生家所能及其萬一也」，是畫家們所萬萬做不到的。

直：刺繡與書法行筆相同，「亦宜直」、「直始能正」、「始能平」，而且「平如春水」。

勻：就是「粗細適均，疏密相稱」。線條粗細均勻，排針齊，繡面平，反之，繡品則無光彩。

薄：就是將絲線劈成極細之絲，繡成後宛如「彩毫輕染，觀之高出紈素之上，捫之則復相平」。

順：就是刺繡時，「直則俱直，橫則俱橫，即使遇有圓折之處，當以針腳之長短，由漸而近，自然成片」。這樣，繡品才有光彩，這是指繡線排列的方向，也就是指絲理轉折自然。

密：它「與薄似乎相反，而實相成」，關鍵在於「細」，只有細，才能薄和密。如果絲線較粗，則每針相接之處，不能融成一片，「唯細而密，則雖千絲萬縷，千針萬線」，繡成後繡面仍然光亮、平滑，如同明淨的鏡面一樣。

這七字的含義相輔相成，對當今的刺繡仍

◎圖1-287　《繡譜》

中國歷代刺繡緙絲鑑賞與收藏

◎圖1-288　民間湘繡

具有指導和借鑒意義，實乃可貴刺繡教材。

胡蓮仙

　　胡蓮仙（1832～1899），安徽人，少年時隨在江蘇供職的父親常住蘇州吳縣，在那裏她學會了蘇繡，並略通畫理，還會剪刺繡花樣。後因與湘陰人吳健生結婚，就遷居到湖南湘陰，並將蘇繡技法帶入當地。1876年後，胡蓮仙曾有一段時間在湘陰仕官大家郭某家中做繡花工，無意中見到李儀徽用新法——掺針繡繡的繡品，很是欣賞，不久，在郭家媳婦李君穆口中得知掺針的繡法，很是受益，於是就模仿著繡了一些生活類繡品，果然很受大家歡迎（圖1-288）。

　　胡蓮仙以她的勤勞、刻苦、聰明、鑽研，到長沙開設「彩霞吳蓮仙女工」繡坊，她積極帶徒授藝，積極進行刺繡的自產自銷，還發動周邊的貧苦婦女參與刺繡加工，開闢了湘繡實用加工和商業經營的一體化生產銷售模式，為最初的湘繡商業發展奠定了基礎，也使長沙成為日後湘繡的主創地。

李儀徽

　　李儀徽（1854～1928）湖南平江人，又名李厚芑。李儀徽幼年就喜讀詩、看書、習字畫、學刺繡。婚後不久，不幸丈夫去世，便回江平娘家，借住在叔祖父的超園

中。叔祖父李次青是清代末季的大士紳，著過書，叔祖父家兒女甚多，都能詩會畫，會寫文章，有很深的學識修養，在這種家庭環境下，儀徽備受薰陶，更有超園的藏書室，內藏眾多詩書畫，她常常進藏書室讀詩臨畫，長期的耳濡目染，讓李儀徽的文化知識和藝術修養都有了很大的增長，人也更加聰慧。

一次，她看到藏書室有一件名畫，是一幅幽靜的雪景，畫面右角青松數株，挺拔蒼勁，松下小橋，橋上之人手持雨傘，左邊草房數間，粗具籬落，屋後層巒疊嶂，積雪甚深。李儀徽極為喜愛，靈機一動：若能將此畫用繡表現，豈不更為美觀。於是，她先用紙將畫的輪廓勾下來，再將勾稿拓印到絹緞上，接著便悉心刺繡起來。雪景畫已褪色，顏色深淺交融且斑駁，古詩云：雨裏煙村雪裏山，看時容易畫時難，早知不入時人眼，多買胭脂畫牡丹。畫尚如此，更何談繡。儀徽小時候學的繡，早已不敷使用，她每日數次入藏書室觀畫，對畫沉思，仔細推敲，終於慢慢悟出了新法：她將絲線分了又分，分得比發絲還細，再用長短不一的針腳，將不同的顏色和不同色限的絲線進行搭配，一針一針繡過去，一絲一絲摻進去，這幅刺繡完成的時候，看上去宛若又一幅雪景畫，李次青的家人看了，無不叫好稱絕（圖1-289）。

以後，儀徽又用新繡法繡了幾幅畫，使技藝更加成熟。這種新法就是後來湘繡的摻針繡，雖然關於此針法沒有留下系統的文字記錄，但在一些文章和湘繡藝人胡蓮仙由李儀徽學到新繡法的記錄中，足以證明摻針繡廣泛運用在湘繡不容置疑的事實，因

◎圖1-289　李儀徽好賞畫，常將畫作製成繡品

此，李儀徽摻針新繡法為湘繡的改進起到了一定的推動作用。

薛文華

薛文華，清光緒年間，無錫人，其夫是江都人，海上畫家倪田（1855～1919），初寶田，字墨耕，又號碧月庵主。其畫初學王素，擅人物仕女及佛像，尤長於畫馬。光緒中期行商至滬，愛上任伯年的畫，遂參用任法畫水墨花卉及山水，頗負時譽。而作為他的妻子薛文華，常以丈夫的花卉、人物、山水稿刺繡，所繡的花卉活色生香，為時人所重。傳世作品有《紫藤雙雞圖》，現藏北京故宮博物院（圖1-290），繡稿為倪田之筆，將水墨色彩的滲化效果繡得極其酣暢，這時針技只是一個工具手法，心領神會的發揮，才是最高境界。中國傳統刺繡常以工筆畫稿擅長，以這樣小寫意畫稿刺繡，很是少見，且能表現得如此傳神，這不能不視為當時刺繡工藝的又一進步，而此進步該歸功於薛文華的率先所為。

沈立

沈立（1864～1942），字鶴一，江蘇吳縣人，刺繡名家沈壽之姐，沈壽自幼隨姐學習繡藝，後來姐妹倆長期合作。1905年，沈立在妹妹和妹夫創立的「同立繡校」任教，1907年，請清廷農工商部建立「皇家繡工學校」，委任沈壽為總教習，沈立隨

◎圖1-290
清 薛文華繡《紫藤雙雞圖》
現藏北京故宮博物院

妹至京擔任助教，傳授繡藝。又在天津自立女工傳習所，和妹妹共同任教刺繡。1914年，「江蘇南通女工傳習所」張謇請沈壽任所長，沈立又伴妹前往任刺繡教員（圖1-291）。1921年妹妹沈壽病故，沈立繼任所長。沈立一生總是致力於刺繡的教學和創作，在技術上與沈壽難分伯仲，沈立的人物、動物、花卉等繡精美堪比沈壽（圖1-292），但她默默幫助妹妹，是一位對近代刺繡作出奉獻而未揚名的刺繡藝人。

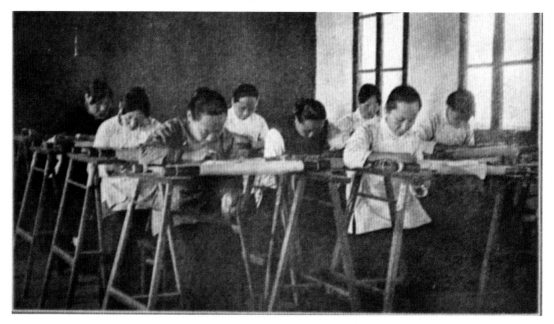

◎圖1-291　傳習所刺繡教學場景

◎圖1-292　沈立繡《鸚鵡》

梅蘭芳收藏

華 琚

　　華琚，字圖珊，別號迦俊館主（1870～1940），無錫蕩口鎮人，父親華荻秋是位頗有名望的山水畫家。華琚自小生活於書香門第，成年後與安徽金石家、書畫家張守彝結為伉儷，藝術都有相通之處，婚後張守彝對華琚的刺繡也頗有幫助。1906年華琚與堂妹在蕩口鵝湖女學教授刺繡，1912年隨夫去上海開辦刺繡傳習所，達十年之久。民國四年（1915），她所繡《蹲在稻草堆的公雞》（圖1-293）獲巴拿馬太平洋萬國博覽會金牌獎。1938年她與許頻韻合著的《刺繡術》一書，由商務印書館出版，這是繼丁佩《繡譜》、沈壽《雪宦繡譜》之後，我國刺繡史上又一部刺繡專著，也是專供刺繡教學用的教科書，十年內先後再版三次，對近代刺繡教學產生過深遠影響。

　　華琚傳世作品甚少，但即使有限的繡品，依然可看出她繡藝的過人之處。由於她受中國傳統文化的薰陶，也有西方藝術的接觸，因此，她繡的風景繡大都以西洋水粉畫、油畫為稿本，大膽地打破了刺繡喜用傳統國畫稿本的習慣，敢於用西畫寫實的風格，自由放針刺繡，線條靈活多變，用絲也多用合色線，以豐富色彩的明暗，光線的表現力，用絲粗細也匠心獨到，粗獷之中帶縝密，顯得極其灑脫奔放。

　　華琚刺繡運用的針法特別，像沈壽的仿真繡（美術繡）的出現一樣，在刺繡界刮起了一股清新之風，改變了刺繡原有針法偏於呆板，強調平齊、勻光的老觀念，從西洋畫中吸取長處，追求色彩的敏感層次安排，以具有創意的列針法，線條不苟長短，方向隨畫意直橫、斜排列，把畫面繡得層次分明，色彩豐富，充分展示了她較高的藝術內力，也為後來楊守玉的亂針繡法拉開了創新變革的帷幕，不愧為一位才華橫溢的近現代刺繡藝術家。

◎圖1-293　華琚《蹲在稻草堆的公雞》
現藏北京故宮博物院

◎圖1-294　沈壽像

◎圖1-295　沈壽繡　《美國女優倍克像》
現藏南京博物院

沈　壽

　　沈壽（1874～1921），出生於蘇州吳縣，原名沈雲芝，字雪君，別號天香閣主人，七歲與姐學繡，二十歲和浙江舉人余覺結為夫婦。後因繡慈禧七十壽辰賀禮，獲讚賞，慈禧親書「福」、「壽」二字，分贈余覺、沈雲芝夫婦，故更名為沈壽。清廷同時任命余覺為農工商部繡工科總理，沈壽為總教習。從此沈壽走向刺繡教育及刺繡創作生涯，竭盡畢生精力（圖1-294）。

　　任教期間與丈夫赴日本考察，歸來後深受啟發，轉換觀點，自闢蹊徑，率先創仿真美術繡，給傳統刺繡帶來了一個全新的發展空間，並在張謇的幫助下，將自己一生的刺繡實踐經驗總結成《雪宧繡譜》出版發行。

　　她的成就，固然與其事業夥伴——丈夫余覺，及社會上頗有聲望的支持者、清末著名實業家——張謇分不開，也和她本人對刺繡的悟性和對藝術的執著追求不無關係。

　　《美國女優倍克像》（圖1-295）這是沈壽歷時三年創作的仿真繡像，完成於1919年，係這位著名的刺繡藝術家辭世前的最後一幅精品傑作。運用屬針、套針、旋針、虛實針等蘇繡技法結合沈壽吸收的西洋畫的光影層次仿真繡技法，將人物肖像繡得出神入化，盡善盡美。作品在美國展示時，女優倍克曾想以高價求購未果，現此歷史遺作珍藏於南京博物院。

　　沈壽的主要藝術成就在於，把西洋美術中的透視明暗的特點，揉入中國傳統刺繡中，使刺繡的肖像表現有了仿真

的新意，增強了刺繡的藝術感染力和社會功效，推動了刺繡的創新與發展，具有積極的現實意義。同時，《雪宧繡譜》是她在病中口述，由張謇記錄整理的刺繡專著，這為後人留下了一份彌足珍貴的文化遺產。沈壽不愧為一名傑出的刺繡美術家、教育家，她與她的書作、刺繡作品都永遠留名青史。

凌抒

凌抒（1877～1928），字錦懷，光緒年間吳江人，著名刺繡工藝家。

她存世的繡品山水、人物、花鳥都有，而花鳥是凌抒最擅長的。不論是大件立軸還是小幅冊頁，皆光薄勻潔，設色清麗淡雅。凌抒花鳥精品構圖簡潔而富有活力，配色亮麗而不失素雅，充滿了生機（圖1-296）。

凌抒所留的山水畫繡較少，南京博物館有藏其未完工山水立軸，上半部已繡製，下半部尚未繡，山水輪廓用絲線勾襯，山峰巒嶂，層層疊疊，凹凸而有層次。此繡品未完成，反倒可以成為當時的起稿、針法、繡序等重要的實際見證資料，它說明當時的上稿沒有底色，墨筆勾線，設色配線自己「胸有成竹」，說明了繡作者所具備的工藝藝術水準。

人物繡相比之下是凌抒刺繡的強項，《窅娘舞蓮》（圖1-297）就是她最為著名的精品力作，用稿為吳友如百美圖之一，在忠實於原稿的基礎上用各種技法進行繡製，賦予原稿新的藝術美感，人物飄帶用馬鬃繡，質感如薄絹

◎圖1-296　凌抒繡《愛梅圖》冊頁

現藏南京博物院

◎圖1-297　凌抒繡《宵娘舞蓮》

現藏南京博物館

壓疊而成，具有立體感，開相秀麗，主景以外的多用白描法，襯托出人物的主題，繡絲清麗，楚楚動人，針巧流暢，色澤和諧。

　　凌抒的作品雖整體藝術水準不很突出，但她在那個刺繡已進入「商品化」的時代，仍能堅持刺繡藝術的標準，堅持成為中國傳統刺繡技法的延續者，很是值得稱頌。

余德

　　余德（1880～1966），男，廣東四會人。師從四代相傳的刺繡能手黃洪，又輾轉於廣東中山等地遍訪名師，博採眾長。據當年的繡工回憶，光緒年間，余德曾繡製小荷包，長二寸寬一寸八，在這小小的方寸之上，他一面繡的孔雀牡丹，一面繡的鴛鴦，構圖飽滿，繁而不亂，被譽為「繡花王」。1908年，他參加中國同盟會，後參加北伐戰爭，1926年，在廖仲愷領導下，他組織了廣州工人代表委員會。余德還曾任廣州錦繡行「綺蘭堂」理事多年，在刺繡行業中很有威信。

　　余德有非常豐富的刺繡經驗，技術全面，能畫擅繡，自畫自繡，運用自如，精品迭出，其中1915年，他的刺繡《孔雀牡丹》，參加美國舊金山巴拿馬博覽會並獲一等獎，《瑞獅》於1923年參加英國倫敦賽會並獲二等獎，《孔雀牡丹全景屏》1933年參加芝加哥百年進步博覽會並獲獎，為廣繡走向世界贏得了榮譽（圖1-298）。

　　余德一生收徒三十人，愛徒如子，悉心傳授廣繡技藝，他還先後任廣州市藝峰刺繡社副主任，廣州市工藝美術研究所名譽所長，曾認真整理廣州刺繡傳統針法，留下了許多寶貴資料，他為弘揚刺繡技藝貢獻了畢生精力，被譽為廣繡「刺繡狀元」。

◎圖1-298　余德繡　《錦雞牡丹》

◎圖1-299　金靜芬像

金靜芬

　　金靜芬（1885～1970），原名彩仙，生於蘇州。這是一位對刺繡非常執著、熱愛，為之傾注畢生精力的著名工藝家（圖1-299）。她九歲就學習刺繡，十三歲就為「宮貨局」繡製宮廷所需的繡品，十六歲時，金靜芬在蘇州當地已小有名氣，人們都誇：金家細娘（小姑娘的意思）好針線。十九歲，金靜芬透過在沈壽家幫傭的鄰居尤大媽，拜沈壽為師學藝。師生之間常常一起刺繡，感情甚是融洽，光緒三十年，金靜芬也隨老師沈壽參與了繡製入獻給慈禧太后七十壽辰的「八仙慶壽」繡品。

　　光緒三十一年（1905），在農工商工藝局擔任刺繡總教習的沈壽，邀請金靜芬前往京城任刺繡教員。她的叔父金吉石認為要在刺繡上有所成就，就要注意培養文靜的性格，故為其改名為靜芬。

　　金靜芬在工藝局任繡工科教習期間，受老師沈壽教誨，認真觀察生活中的一物一景，培養了良好的創作思維，為了繡好一幅「錦雞圖」，她特地到北京萬牲園（現在的動物園）做實地觀察，把錦雞的各部位羽毛的長勢、色彩，都一一牢記在心，回來後再精心繡製，作品完成後，受到沈壽的稱讚，並特地開了觀摩會，讓大家觀看學習。

　　那時，萬牲園成了金靜芬刺繡鳥獸時學習體會的最佳課堂。每逢節假日，她不顧當時封建社會對一位單身女子獨自遊玩公園的異樣目光，經常帶上筆記本，邊觀察鳥獸，邊做詳細記錄，便於刺繡時做參考。

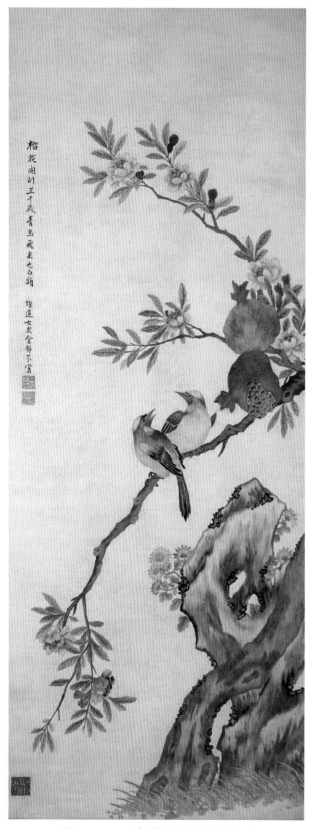

◎圖1-300　金靜芬繡《榴花白頭圖》

現藏北京故居博物院

宣統二年（1901），金靜芬的《水墨蒼松立軸》和《貓戲圖》刺繡在南洋勸業會上獲優等獎。1915年，金靜芬繡的肖像「齊老太」在美國巴拿馬博覽會展出，又榮獲青銅獎章。

辛亥革命始，農工商部工藝局繡工科解散，金靜芬離京回江蘇老家，但仍對刺繡不離不棄，先後輾轉在蘇州、南通、上海等地，一面執教，一面刺繡。1943年，終生未嫁的金靜芬失去了母親，此時，她也年老，刺繡時已經戴起了老花鏡，專門為繡莊繡舞衣、禮服等出口的「洋裝」繡品，過著清貧孤單的生活。

新中國成立後，金靜芬此時已年近古稀，她帶著滿腔對刺繡事業的熱忱，於1954年應邀參加了蘇州市文聯領導下的刺繡小組，後來先後擔任蘇州市工藝美術刺繡社主任，蘇州刺繡研究所所長。金靜芬是位多產刺繡工藝家，她在新中國成立後的第一幅繡品是《屈原》，現藏南京博物院。以後，她幾乎從未停止過刺繡創作，前前後後繡了很多精品佳作（圖1-300，圖1-301）。

金靜芬和沈壽一樣，是近代著名的刺繡工藝家、教育家，她擔任過農工商部工藝局繡工科教習，在蘇州武陵女子學校、上海城東女子學校、創聖女學以及南通女紅傳習所等校執教，在新中國成立之前，她共教授過三千多名學生，新中國成立後她更是像園丁一樣，辛勤培養刺繡的新人，不顧年老體弱，堅持帶病在一線工作，1970年11月不幸逝世，終年84歲。

◎圖1-301　金靜芬繡　《西廂記》

廖家惠

廖家惠（1888～1957），又名桂芳，長沙人。8歲起就向母親學習刺繡，13歲進錦華麗繡莊學習刺繡，繡藝長進，極擅長人像。20歲時即被任命為湘繡技師，在長沙頗有聲望。清末，廖家惠所繡製的《吳佩孚之母肖像》聞名一時（圖1-302）。此後她的繡品在國內外大展上參展都獲好評。

廖家惠技藝全面，無論是山水、花鳥、人物、走獸，都繡得非常傳神生動，她的創作態度極其認真，一絲不苟，如為了繡好蝴蝶、蜻蜓，她就到郊外去捕捉蝴蝶、蜻蜓，回家進行仔細觀察。

她特別擅長人物肖像繡，不僅研究人物的外部形象特徵，而且還注重觀察人物的儀態，深刻表現人物的內在性格，在人物臉部的技法處理上，也自有一番心得：將針法由粗漸細，層層加色，分出陰陽層次；在衣著的繡製上，根據不同的服裝色彩或紋飾，運用不同的針法，如：呢絨服裝絲線粗，針跡較短；綢緞服裝，用絲細，不顯針跡，繡出光澤；薄紗衣裙絲線

◎圖1-302
廖家惠繡　《吳佩孚之母肖像》
現藏上海博物館

更細，繡得稀疏、透明等等，廖家惠畢生獻給了湘繡事業，在技藝上毫不保守，新中國成立後不久就公開了她總結的繡製牡丹花的特殊技藝和針法，她是湘繡不可多得的著名藝人。

楊守玉

楊守玉（1896～1981）出身書香門第，江蘇武進人，是為刺繡創新作出貢獻的傑出女性。她從小向表姐學習刺繡，而打下基礎，1941年考入常州女子師範繪畫專修科，是著名畫家、教育家呂鳳子先生的得意弟子，畢業後受聘於呂鳳子創辦的丹陽正則女子職業學院，任繪繡課教師。她在校任教期間，憑藉自己文、繪、繡等方面的素養，一邊教學，一邊對刺繡進行變革創新，由於她的能畫擅繡，又有文學功底，她用傳統刺繡針法，結合素描筆觸，油畫明暗對比，色彩光影的特點，終於創出了新的繡法，即以看似長知交叉雜亂無章的線條，透過層層加色來完成繡品，一改傳統的排比其線、密接其針的方法，處女作《老頭像》、《兒童》（圖1-303，圖1-304）嘗試成功，風格新穎，使所有人眼前一亮。這一革命性的創新，可謂「以新意，運新法」，令人讚歎不已。此後，楊守玉在她三十多年的任教生涯中，作品迭出，碩果累累，只可惜大多數作品散佚。此後人們對此繡法命為亂針繡。

明清至民國期間的名人名繡，大多各有繡種的流派歸屬，也有一些是閨閣風格的雅致情調，這些刺繡名手的文化素養或刺繡素質都很高，在繡中往往能體現繡之外的積澱和審美高度，其個人作品風格顯著，都是值得入藏的上上之選，歷來受獨具慧眼的藏家所青睞。

◎圖1-303　楊守玉繡《老頭像》

◎圖1-304　楊守玉繡　《兒童》

近現代刺繡和緙絲技法

<u>近現代創新刺繡技法</u>

刺繡隨著地方的交流越來越頻繁，各種類、各流派刺繡等之間的學習、融合越來越廣泛。在近現代，商品繡佔據了主流地位，不斷創新。各地成立刺繡研究所，在繼承傳統、發揚創新的道路上有了進一步的提高，名揚海內外，我們來認識一下由此而出現的新型針巧技法：

（1）開臉子針（圖 1-305）

湘繡早期有位叫肖詠霞的藝人，年輕時就與湘繡畫家楊世焯學習繪畫和刺繡，識書擅畫，有悟性，只要有照片和尺寸，就能自畫自繡，湘繡曾以繡人像為專長就緣於她。

開臉子針，是她根據人的臉部肌肉表情為行針方向的一種創新針法，即順著人臉的肌肉紋理和皺紋的方向繡，絲路時而左右分開，時而順逆走線，能把人物臉部的深皺和肌肉的蒼老都繡出來，尤其適合表現年老滄桑的神態，是在生活中注意觀察、總結、理解、發揮的創造性針法。由於這種繡法因絲理的走向變化造成反光，有只能遠看不能近觀的缺憾，使得初始時的針法表現顯得不盡成熟與完美，但它是後代肖像繡的先驅，也為人物肖像刺繡技法的成熟打下了基礎。肖詠霞為自己的這一繡法起名為

◎圖1-305 開臉子針示意圖

「開臉子針」。

　　湘繡在20世紀50年代，恢復與發展了具有肖像繡光榮歷史傳統的「人物繡」（圖1–306，圖1–307），此後，湘繡藝人繡製了一系列氣勢宏大，人物形象逼真，風格寫實，歌頌那個時代中國新風貌的作品，如《偉大的會見》、《當代英雄》、《韶山全景》等。

◎圖1–306
民國 湘繡《羅斯福像》
現藏美國亞特蘭大「小白宮」

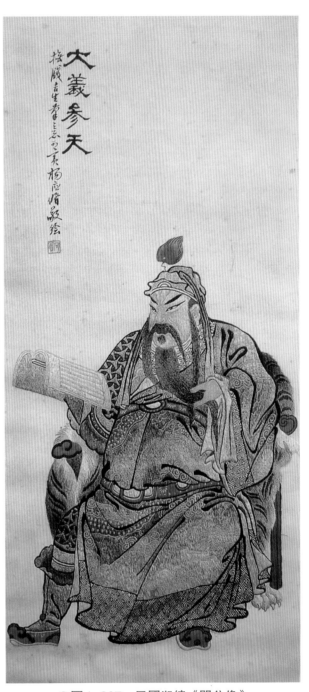

◎圖1–307　民國湘繡《關公像》

現藏臺北故宮博物院

（2）鬅毛針（圖1-308）

很多人都知道湘繡的獅虎久負盛名，1931年的「西湖博覽會」，湘繡《虎》就被評為最佳繡品，其實湘繡獅虎的藝術魅力主要歸功於一種叫「鬅毛針」的針法創新（圖1- 309）。

起初的湘繡獅虎都是用平針和摻針來繡，繡出的老虎斑紋平整，毫無毛的質感，因此生氣全無，被戲稱為「橡皮虎」（圖1-310）。

後經湘繡藝人的反覆實踐，在原有摻針的基礎上，總結創出了鬅毛針，在繡線繡獅虎的毛時，讓線聚散狀地張開，撐開的一頭用絲略粗，稀一點；另一頭則密一些、細一些，這樣視覺上就和真的虎毛一樣，似乎一頭長在肉裏，一頭鬅了起來。

尤其是湘繡藝人余振輝，她不僅總結了這個鬅毛針的優點，還又結合旋紋針、柳針、混針、平遊針等數十種針法互助著繡，把虎的神情、動態、毛質感表現得更加生動逼真、虎虎生威。從此鬅毛針繡獅虎成為湘繡的一大特色流傳到今（圖1-311）。

◎圖1-308 「鬅毛針」針法 湘繡《雙虎》

◎圖1-309 「鬅毛針」針法繡虎

◎圖1-310　早期湘繡「橡皮虎」

◎圖1-311　「鬅毛針」針法繡獅

（3）電腦噴繪底刺繡

　　電腦噴圖，是改革開放以來的高科技產物，90年代它在一個很偶然的時機與刺繡結為最佳搭檔，不意成為當下統領全國最大市場份額的刺繡品，給各地刺繡的市場化、產業化插上了創收的翅膀，使電腦噴繪底刺繡成為當代令人矚目的刺繡新秀（圖1-312）。

　　它的出現一改傳統刺繡先得設計畫面，而後上繃用毛筆勾稿，再由有經驗和懂色彩的師傅配好繡線，最後再開繡的傳統程序，遇到名家畫作為粉本的純欣賞性刺繡，還需要繡者有較好的美術基礎和理解力等條件。

　　而電腦噴繪繡，只需把繡的圖樣打噴在繡布上，繡工就可以比對著布上的色彩圖案用色施繡了，不以繡派為限，不管何種畫面，都可以較為方便，快捷地繡製作品。大大降低了勞動成本，縮短了產出週期。

　　電腦噴繪繡僅用十多年的時間，它就以大刀闊斧的姿態進入刺繡領域，風靡全國各地，深得千家萬戶消費者的歡迎，同時也為地方及繡娘帶來了前所未有的商機和經濟回報，既繁榮了市場又致富了一方，它的積極意義令人有目共睹，因而它的快速普

◎圖1-312　當代 電腦噴繪底繡《貴妃醉酒》

及如火如荼,為當代刺繡經濟的增長開闢了一條通道,迄今霞光燦爛（圖1-313,圖1-314）。

但電腦噴繪底繡品也存在不盡人意之處,因電腦打印的繡圖,絕大部分都是挪用的別人的創作,或油畫、或攝影、或國畫、或裝飾畫等等,存在侵犯知識產權的隱患;另外,電腦噴繪的繡稿有的因打印的色彩朦朧,有的因打印的筆觸畫意含混不清,繡娘繡製時無法辨別判斷其意,就只能似是而非地完成,在一定層面上影響刺繡質量;電腦噴繪底繡還因為它的普及性、通用性和方

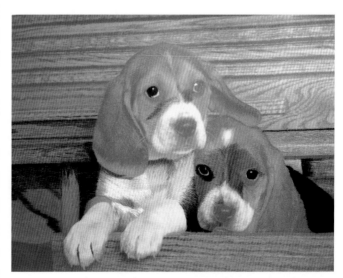

◎圖1-313　噴繪底繡進行中,地料周邊可見噴繪底色和地料原色

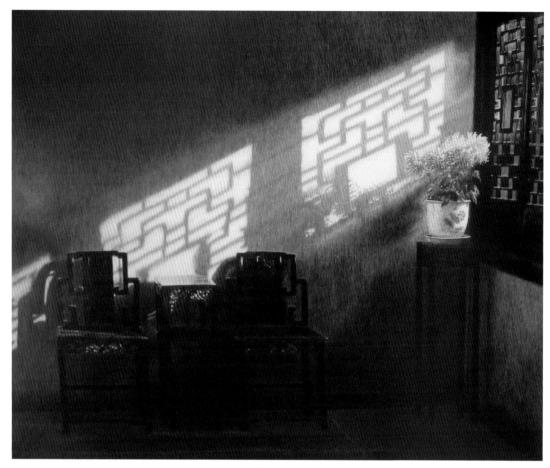

◎圖1-314　當代噴繪底繡　攝影

便快捷的共性，幾乎都被四大名繡採用，因此，在市面上很難從不同產地的繡品中，區分出誰是四大名繡的某一名繡，事實上也是沒有了本質的區別，這使四大名繡傳統工藝技藝的保護面臨著前所未有的挑戰（圖1-315，圖1-316，圖1-317）。

還有，電腦噴繪底繡品隨著時間的推移，無論該繡是否繡滿，都相比手工勾線稿刺繡褪色要快，這類刺繡不定幾年後開始褪色，大家會以為絲線褪色了，其實是刺繡

◎圖1-315　已噴繪在布料上的未繡底圖

◎圖1-316　已繡製部分的噴繪底圖

◎圖1-317　成批的電腦打噴刺繡圖稿

後面原本起著襯托作用的噴繪色在褪色，由於當初繡娘繡時，都將噴繪底作為依託，不太可能將繡線和噴繪色配得相對一致，所以當噴繪色慢慢褪去時，繡面就會顯得色彩層次減弱，沒有剛買回時那樣美觀了。

　　好在於電腦噴繪底繡品比較適合當代人們審美觀和更新換代的消費觀念，它有非常龐大的電腦圖庫，適合各種需求，它有極其濃烈的色彩，具備華麗的裝飾效果，若真遇褪色，人們可以根據自己的喜好隨時更換，而因電腦噴繪底刺繡工作週期短，更新相對比較容易。這也正是電腦噴繪底繡擁有廣大市場的最大優勢（圖1-318，圖1-319）。

◎圖1-318　噴繪底刺繡花卉

◎圖1-319　噴繪底繡《千手觀音》

（4）雙面繡（全異、部分異）

1949年後，刺繡的創新更加多元興旺。首先，蘇州創出了台屏雙面繡（圖1-320），儘管在我國清代就已有雙面繡了，但真正技術性和藝術性俱佳的作品可謂鳳毛麟角（圖1-321，圖1-322）。雙面繡較單面繡工藝難度大，它要求刺繡的圖案同時表現在一件織物的兩個面，而且完全一致，無正反之分，以供兩面觀賞，其在工藝上的要求是：排針須循序而繡，不能跳針，以免另一面出現亂絲，起針須嚴格記針，不得打結，以保證兩面看不見起針的線頭。而蘇繡創出的雙面繡，不僅在針法技法上改進得更加完美，還在繡品材料上和裝裱形式上推陳出新，敢於應用薄如蟬翼的透明底料做繡底，繡成後用

◎圖1-320　當代 雙面繡台屏

◎圖1-321　清　雙面繡

現藏北京故宮博物院

◎圖1-322　清　雙面繡（局部）

中國傳統的紅木雕花台屏座裝飾，兩面轉動，兩面觀賞，成為名副其實的雙面繡。

　　這種獨特的刺繡品種很快被國內外消費者所喜愛，技術也迅速推廣到另外三大名繡，譽揚中外。在此之後，蘇繡又創出了在一塊底料上繡出正反兩面兩個不同圖樣的雙面異物繡，創下一代絕技。緊接著湘繡、蜀繡也都在雙面異繡的基礎上做了更高的發揮，創下了雙面三異繡和全藝雙面繡，即在同一塊布料上繡出的正反兩面不一樣的畫面（圖1-323，圖1-324），一面繡的是狗的正面，一面繡出狗的背面，或者一面繡的是人物，一面繡的是動物，令人驚歎不已。

◎圖1-323　湘繡雙面全異《獅》（A面）

◎圖1-324　湘繡雙面全異《虎》（B面）

尤其是湘繡的雙面全異繡，由於設計者的巧思，把雙面全異繡的藝術表現力推向了嶄新的地位，能把歷史人物故事的經典情節濃縮在一塊繡底的A、B面上（圖1-325，圖1-326），讓人們在欣賞刺繡品的同時，翻轉屏風便能體會年代的更迭（圖1-327，圖1-328）。

◎圖1-325　湘繡雙面全異繡《楊玉環》(A面)　◎圖1-326　湘繡雙面全異繡《楊玉環》(B面)

◎圖1-327　當代 邵曉 繡 雙面全異繡《首博　◎圖1-328　當代 邵曉 繡 雙面全異繡《首博
　　　　　藏元青花瓷盤》（A面）　　　　　　　　　藏元青花瓷盤》（B面）

現藏北京邵曉琤織繡研究院　　　　　　　　現藏北京邵曉琤織繡研究院

民間日用品繡因為生產需要，產業化的發展，生命力旺盛且有其自身發展的規律，相對無「失傳」之憂。

目前極待保護和傳承的，是歷史上很多盛極一時的名繡，它們影響深遠，歷史文化地位很高，但時過境遷，由於歷史環境的變換，到了如今很多欣賞類刺繡只能在博物館見到其物質遺存，在文獻中見到歷代的評述讚譽，符合其藝術特徵的活的刺繡創作卻已湮沒在歷史的洪流中了，比如宋繡、明代顧繡、魯繡等。

說它們是藝術的高峰、相關工藝的標杆，從審美的層面進行論述，是因為它們代表了刺繡在整個工藝發展、藝術創作的最高水準和公認的審美高度。

誠然，後世並非沒有能與之接近、比肩的優秀作品，這些作品放在自己的時代中所顯的出類拔萃並與宋繡、魯繡審美旨趣暗合，儘管宋繡、魯繡不可能超脫時代在題材、針法技巧上與後世相較，但其審美意境已近乎於「道」，除了作品本身之外，還有成熟的品鑒體系和欣賞群體。這就如同詩歌自然屬唐代為最高峰、詞令是宋代的無法被超越，都是一個道理。

近現代移風易俗，題材、材料、針法技巧多有發展，譬如近代蘇繡代表人物沈壽、正則繡創始人楊守玉……她們的精品之作都是站在歷史名繡的藝術高度上有所深入和發展的，創作目的性有異曲同工之妙，當今刺繡的發展不能為了超越而附會，為了求新而求異，而依然要求後世能對前代風貌有所追摹，在挖掘、整理、研究、創作的基礎上進一步地創新，這樣才能形成一種健康的文化保護和傳承態度。來看當代宋繡、顧繡、魯繡等傳統名繡的保護和發展。

（1）當代顧繡的保護與傳承

2006年6月顧繡被列入第一批國家級非物質文化遺產名錄，顧繡沉寂了400年後又慢慢被喚醒。

持地緣傳承意見的認為，顧繡的主要創作、傳播者為顧家女眷，古代以夫家為尊，繡種命名自然冠以夫家姓氏，雖幾位主創如繆氏、韓媛等祖籍均非松江，但是出嫁從夫，頗受顧家文化氛圍的薰陶，由此來說顧繡源出松江未嘗不可。但持發源地傳承意見的認為，「露香園」是顧繡曾經的主要創作地點，是顧繡發源地，雖顧家沒落後幾經轉折、失於戰火，終也可作為研究、傳承顧繡的支點。譬如，上海魯克齡先生整理挖掘出的「露香園顧繡」，他從顧繡的地緣上做了大量的研究和考證，並發表了不少文章作為佐證。

持師徒傳承意見的認為，戴明教1934年至1937年在上海松江刺繡班學習，師從宋氏與盛氏，戴明教13歲那年到松江刺繡女校讀書（松江刺繡女校：即松筠女子職業學校）。光緒三十一年（1905），松筠女校創辦，宣統元年改為手工傳習所，民國三

年（1914）七月，由松江慈善機構「全節堂」設立「松筠女子職業學校」，從小學一年級到初中三年級均設立「女子刺繡班」。所以從名義上而言，她從13歲開始學繡，入松筠女校時，是師從沈壽之徒宋金鈴學習的刺繡。」（陳怡嘉、周漪芳：《顧繡‧絹上江南》，《人與自然》2008年第3期。）

　　沈壽是清末、民國初期的刺繡藝術大家，創立「仿真繡」，又稱「沈繡」，有濃郁的個人藝術風格，與顧繡同為藝術欣賞繡，因此在表現題材、技法、藝術特徵等方面既有創新又有異曲同工之妙。戴明教的老師是宋金鈴，而宋金鈴是沈壽的學生，師承關係明顯，脈絡清晰。從戴明教為數不多的幾幅作品來看，當是延承了這一風格。顧名世家族籍貫松江，戴明教也家住松江，所以被松江政府申報為顧繡傳承人。

　　持歷史學術傳承意見的認為，顧繡就是家族繡，當這個家族無人繼續進行創作，它就失傳了，儘管顧氏後人設帳授徒若干年，但只是把零星的針法播撒於民間，而沒有把真正的高超藝術傳授下來。至於抗戰前夕在「上海松江刺繡班」學習過的人便是顧繡傳人，那也是有失偏頗的，刺繡班的老師既然是沈壽的弟子，當是沈繡。顧繡作為性質特殊的家族繡、藝術繡，要傳承它不能僅從地緣關係、傳承人身上做文章（何況兩點還有諸多爭議）。應該從博物館顧繡文物、歷史記載和散落於民間的針法結合起來，進行挖掘、研究、整理、保護、創作才是科學的、嚴謹的、行之有效的傳承方法。

　　綜上所述，他們都在為顧繡的傳承努力著。還有上海美術研究所也一直在為顧繡的保護與傳承做著積極的實踐，身體力行地為保護顧繡盡職盡能；上海IT行業一些企業家也為顧繡的復興投注了極大的熱情和精力，致力於顧繡的產業化。

　　尤其值得一提的是，北京邵曉琤織繡研究院的邵老師嘗試著提綱挈領地從顧繡基本藝術特徵上把握傳承脈絡，在她的織繡研究院裏，她帶領師生們，建立了包括顧繡在內的精絕傳統藝術類織繡研究項目，探求新型的傳承教育模式，2002年她為中國文物學會文博學院創建了織繡專業（顧繡、緙絲），4年後又經中國教育部批准，在中央民族大學民族學與社會學學院創建了傳統緙絲、顧繡碩士研

◎圖1-329　當代　顧繡作品《梧桐綬帶圖》
邵曉琤設計、繡製
現藏北京邵曉琤織繡研究院

究生專業。她還創作了不少的顧繡精品，在實踐中結合歷史記載挖掘、整理了顧繡針法、技法並有所創新，開闢了當代科學傳承顧繡的新途徑。

2009年2月，文化部在中國美術館舉辦的「中國工藝美術大展」及2011年在中國婦女兒童博物館舉行「群芳爭妍演繹華彩——中國藝術研究院中國當代刺繡藝術精品展」，均入選的顧繡作品《梧桐綬帶圖》（圖1–329）就是一很好的例子，繡作藍本有清代文人畫風韻。簡逸的秋樹上一隻剛占枝的綬帶鳴叫著，微微顫動的樹梢，小蜂兒安靜地停歇於樹葉，畫面有動有靜、有聲有色、巧趣天然，畫面以極細的劈絲，由攄針、撒和針、施毛針、套針、接針、遊針、點針、纏針等靈活多變的針法組合運用在繡品裏，既見針法卻又無針法之束縛，既有技法而不又見技法之拘泥，用針運針均以筆墨抑揚頓挫之意發揮，並突出了顧繡多用中間色的特點，使繡保持在雅致、柔和、含蓄的藝術追求上。

如該繡的綬帶鳥，繡製時就用了五個色階的白色，細膩的絲色加多種針法遊刃有餘地運用，柔柔的色、細細的絲把顧繡的精緻、婉約與華岩畫作的「空靈」、「逸氣」和諧地統一在一起，絲理畫理、針法筆法、技法章法貫通融匯，將印章的金石藝術、書畫的筆墨縱逸表現得神形兼備、盡善盡美，充分體現了顧繡的藝術品位，也展示其繡作者所具備有繡以外的諸多綜合藝術修養。該繡作還尤以無一處用筆添加勾勒、無一處借色以輔而勝，更加突顯出顧繡的美學精髓，拓展了顧繡針法技法色絲的使用，進一步拓寬了研究顧繡、發揚顧繡的藝術空間。

此幅作品不但完全展現了顧繡巔峰時期的藝術風貌，更在此基礎上完備了顧繡似畫是繡的藝術特徵，完全以傳統勾線技法上稿，作者以畫識繡藝表現國畫的筆墨韻味，是為顧繡進一步發展的標誌性作品，更能代表目前顧繡傳承的水準。與歷史上的「韓媛繡」等顧繡精品相比有過之而無不及，可見來者可追。

顧繡《西施》（圖1–330）是於2000年，以中國當代海上著名畫家劉旦宅先生的畫作《西施》為範本。選稿時，繡者首先打破顧繡多選用宋、元名跡為藍本的傳統習慣，不拘選用現代畫家作品繡製。

這幅刺繡最可貴的是：作品雖以顧繡工藝繡摩名人畫作，但無一處是用筆、顏料輔助之（傳統顧繡常為達到和畫作相近

◎圖1–330　當代　顧繡《西施》
邵曉錚設計、繡製
臺灣私人收藏

的效果，而用畫筆補畫繡面），卻繡出了不亞於畫本身的效果。運絲運針，猶如運筆運墨，畫作的起筆落筆，墨色滲化，都繡製得絲絲入扣，一如人物頭巾的透明輕紗薄霧般罩在青絲上，繡者運用顧繡的技法準確地表現了國畫小寫意的筆墨韻致，西施的眼神更是繡製得出神入化、如詩如醉，徹底挑戰了傳統顧繡技法中若不用添色加筆便會有拘謹、規整、取形難取神的缺憾，完全用針、線、布對應水色、筆墨、紙張，猶使神韻躍然。同時在保持了顧繡原有的細膩、雅致外，始終不苟繡法之限，逼真地繡製出畫家筆下西施腰裙吳越花布圖案的特徵，用高超的繡技化解了繡絲直來直去、釘繡生硬、形式單一的羈絆，充分表現了繡作者在保護顧繡的基礎上與時俱進的創作態度，讓我們見證了顧繡在發展之路上仍釋放著古老又不失青春的藝術魅力。

◎圖1-331　當代　顧繡《對弈》

邵曉崢設計、刺繡

民間私人收藏

顧繡《對弈》（圖1-331），以針代筆，以絲代色，斂真絲繡線光澤於內，顯古代繪畫魅力於外，將畫作中的筆墨松秀靈活、造型自然生動，章法空靈巧妙的風格特徵表現得妙至巔毫，令觀賞者難辨是畫是繡，再現了顧繡獨特的藝術風采。

（2）當代宋繡、魯繡的保護與傳承

與顧繡相類，宋繡和魯繡在歷史上的創作環境都不可復原了，保護和傳承當然不是單純的複製，不能簡單地以地域範疇來確定宋繡、魯繡，更不能因為它們已失傳幾百年或近千年，就認為其不復存在，無法恢復了，而應該觀摩其物質遺存結合現有技術恢復其針巧技法，研究其文獻記載的藝術特徵，再透過實際創作來盡可能恢復其活的精神，把握其特色針法由不一樣的圖案來表現相同的審美旨趣，並且爭取在藝術表現力上更上一層樓，展現當代的技術和藝術風采。這才是保護和傳承的真正意義。

基於此創作出來的作品，必定數量有限，且不可能有多件重複作品出現。就收藏來說，傳統藝術繡的珍稀作品是投資升值值得著重考慮的選擇。

筆者曾有幸看過幾幅由邵曉琤經由長期潛心研究、挖掘創作出的為數有限的幾幅宋繡、魯繡作品：

《山鵲枇杷圖》繡品（圖1-332），以宋畫為粉本，採用毛筆淡墨線勾繪，絲織

◎圖1-332　當代　宋繡《山鵲枇杷圖》

邵曉琤設計、繡製

海外藏家收藏

◎圖1-333　當代　宋繡《天女獻花》

邵曉錚設計、繡製

國內藏家收藏

絹地，用牛毛古針及優質的蠶絲花線，以宋繡技法準確表達宋代刺繡細緻入微的寫實風格，將兩隻相依偎的藍山鵲繡得羽翼豐滿柔細，毛色亮澤華麗，針法多樣，絲理應畫理而變換；用色大方高雅。鳥兒的可人姿態，果實的圓潤待熟，蟲蝕樹葉的逼真，都繡得各具神采，悅目怡人。

　　宋繡《天女獻花》（圖1-333），選宋代劉松年所畫《天女獻花圖》為稿，以高品質古絲織絹料為繡地，一絲、半絲線施繡，繡者運用宋繡刺繡特徵，把劉松年筆下的畫作繡得神形兼備。劉松年是南宋畫家的四大家之一，他的繪畫深受李唐之風的影響，工麗而不呆板。佛教在唐代以後，由於受社會政治經濟的發展所致的思想意識轉變，與儒學思想相融合，逐步世俗化，此圖除了菩薩頭戴寶冠，身披瓔珞，仍保持了傳統佛教的造型外，其餘的形象都似凡塵中人。

　　圖中人物造型均用鐵線描，用筆頓挫剛勁，俏爽俐落，每個部位及轉折處都運筆自如，又在行筆的徐疾變化時所形成的粗細、濃淡差別來表現人物動靜和服飾質感的區別。繡作者以高超的繡技把畫面線條的剛與柔，衣衫的飄與沉，設色的穩與靜；人物表情，膚色的差異，體態的動靜轉變，都付諸鐵筆尖毫，彩絲柔線中，把劉松年的筆墨神韻繡得熠熠生輝，「佳處比畫更勝」極為成功地體現了宋繡的藝術精髓。

　　宋繡花卉冊頁（圖1-334），是用絹紙為繡底，大膽地運用了老材料做嘗試，繡時克服了老絹底稀疏、施繡時易露針眼、不收針、絲線不貼料面、不能返工拆線的缺點，用傳統宋繡繡法，盡力控制針、線和絹底料的張弛關係，將天竹子珊瑚般的質感，梅花暗香浮動的傲骨，其霜雪不侵的氣質繡得情趣洋溢。

此繡試研一舉成功，總結優點，有平整挺刮、利於裝裱、材料古樸、取材方便，為今後博物館絹本宋繡藏品的複製或修復，嘗試出了可操作的實例。

魯繡《悠遊》、《月下賞梅》（圖1-335，圖1-336）。魯繡已失傳400餘年，近現代所能見的魯繡多數是十九世紀初由英國傳教士傳入我國沿海一帶的抽紗刺繡。作者經過多年不懈努力，認真研究，採集、挖掘、實踐，從針巧到材料，從風格到存世館藏品的觀摩，終於恢復了中華魯繡的歷史風貌。這兩幅魯繡針法質樸健美，風格豪放堅實，是魯繡研究的成功之作。該繡乃首次面世，均已被藏家收藏。

◎圖1-334　宋繡　花卉冊頁
邵曉琤研究創作、繡製
現藏北京邵曉琤織繡研究院

◎圖1-335　當代　傳統魯繡《悠遊》
邵曉琤作品

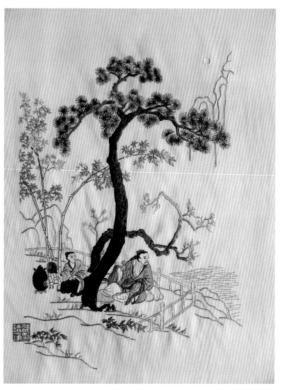

◎圖1-336　當代　傳統魯繡《月下賞梅》
邵曉琤作品

◎圖1-337　當代　日本「西陣織」

當代緙絲產業的源起

　　20世紀60～70年代，尤其是中日邦交正常化以後，相對刺繡來說一直沉寂的緙絲迎來了發展的春天。由於日本「西陣織」（圖1-337，圖1-338）中關於「綴錦」的技術源自中國緙絲，學自唐宋的緙絲技術一直保留並運用於和服的加工製作，這技術上與緙絲同根同源的「西陣織」曾看準了國內廉價的的人工勞力，相關的日本客商在蘇南地區下了許多和服加工訂單，從產業化加工的層面啟動了緙絲生產。

　　這種類「西陣織」的「日本緙絲」因其緙做的是和服，從生產技術到題材圖案相較於中國歷史上的書畫類緙絲有一定的差異（圖1-339）。

當代緙絲藝術的新風

（1）雙面異形緙絲

　　20世紀80年代，緙絲老藝人們用緙絲台屏《壽星圖》（圖1-340，圖1-341），展現了在傳統的緙絲工藝上的突破和創新。傳統緙絲技法都是紋色正反如一，而《壽星圖》雙面異色、異形、異織，乃是緙織時在經線上穿梭兩層緯面構圖。正面圖案以銀色為底，緙有一位手持龍頭拐杖，身穿絳紅色長袍的老壽星，右上方有一枚仿清代大畫家任伯年的印章；反面圖案以金色為底，緙有一個玄色的篆體「壽」字，左上方有一枚仿清代大畫家吳昌碩的印章。整幅作品的兩面天衣無縫，構圖新穎，圖案精巧，色彩典雅，是為佳作。

◎圖1-338　當代　日本西陣織產品　　　　◎圖1-339　國內緙絲產業加工品

◎圖1-340　當代　緙絲台屏《壽星圖》　　◎圖1-341　當代　緙絲台屏《壽星圖》
　　　　　　　　　（正）　　　　　　　　　　　　　　　　　（背）

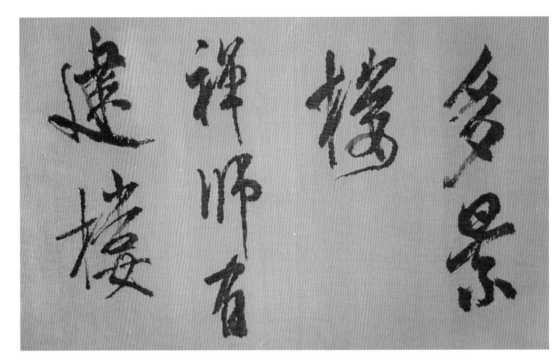

◎圖1-342　當代　緙絲《多景樓》（局部）

邵曉錚織繡研究院研製

（2）新墨筆緙法

時至當代，緙絲在保留了傳統工藝的同時，仍不乏緙絲藝術家、緙絲藝術研究者在實踐中不斷開拓創造新的緙織技法，如北京邵曉錚織繡研究院在為研究緙織米芾書法時（圖1-342），創出了枯筆戧、牽絲戧、飛白戧等墨筆新戧法。打破了前人在緙織書法中，大多只能緙織篆書、楷書、隸書等較為工整的書法之局限（圖1-343），用新的墨筆緙法進一步豐富了緙絲書法的表現形式，提高了緙織工藝的藝術感染力，是當今難得一見的緙絲藝術神品。

◎圖1-343　明　緙絲《米芾行書詩》（局部）

現藏遼寧省博物館

第章
刺繡緙絲收藏與投資

　　繡、緙之初，以日用品的面貌出現，非欣賞品，但人們對於那些精彩的、能折射時代審美的作品往往倍加珍惜，這既是一種美德，也包含著收藏的精神，以喜愛為基點而珍惜、蒐集物品實際上就是收藏最初、最真實的精神內涵，我們可以懷著一顆體味美好的心將藝術融入生活，怡情養性，感受人生。所謂「桃李不言，下自成蹊」，好的繡、緙自有一種吸引人的力量，收藏繡、緙藝術品的過程也是與這些物品對話交流，進而發現樂趣的過程，了解物品本身所承載的無形價值。我們會了解知名創作者的生平、擅長、風格和藝術成就，即便是佚名的作者，也能了解他或她在當時的歷史環境下用作品表達的情感，這種能與時代審美產生共鳴的經典，縱然忽略其經濟價值，對收藏者來說，也是一種心靈的蘊養和情操的陶冶。

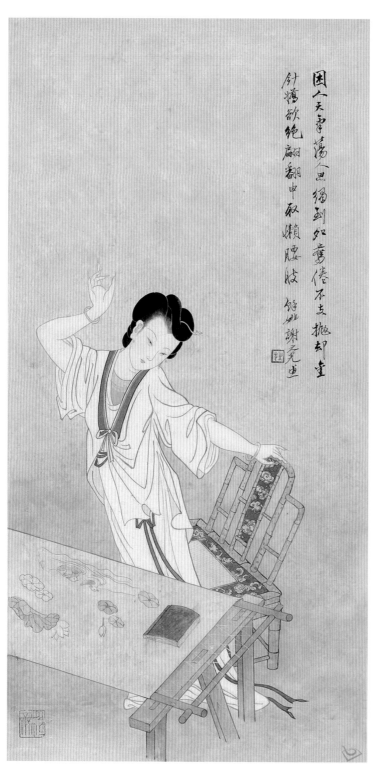

◎圖2-1　倦繡

作為中國絲綢文化的傑出物質載體，刺繡、緙絲的藝術價值是多方位的。早期刺繡，能體現中華文化特有的桑蠶織造之宏大影響，緙絲是從「番外」緙毛技術的啟發下創造的最富藝術魅力和華夏風格的織作聖品，這都是中國物質文明的歷史見證；純欣賞類繡、緙傳承著獨有的中國書畫風情，它幾乎與中國書畫如影隨形，卻不是單純的附庸，在極力追摹書畫藝術情趣的道路上，能達到「更勝書畫」的風韻和藝術高度，這是女紅文化乃至女性文化在男權至上的封建社會中，用看似「慵針懶線」的風情（圖2-1），實則凝結聰慧的創作（圖2-2），贏得了歷史應有的文化地位；民間刺繡豐富多彩，各有源流又都基於桑蠶針黹的物質基礎，共同的文化母體孕育出了各具情調的刺繡風格，在裝點生活，美化環境的同時，

也保留著流傳至今的民俗民風，堪稱活的民俗志。

和書畫、瓷器等藝術一樣，刺繡、緙絲能折射一個時代的科學技術、文化風貌和審美情趣，每一件繡品、緙品從紋樣設計，配色選材，繡製、緙製的完成，都要經過巧思、施藝，傾注了作者的聰明才智、大量心血和情感，每誕生一件刺繡、緙絲作品，也都積澱了中國傳統的文化特質，才使其充滿獨有的魅力（圖2-3）。

收藏精美的繡、緙古來有之。不要說其時為皇親貴胄們爭相收藏的精品佳作；如今為博物館珍藏的宋繡、宋緙絲、顧繡等純欣賞類繡、緙；抑或清末民國時期聲名鵲起至今依然為民眾喜聞樂購的「四大名繡」；還有普通百姓家存有「壓箱底」的繡料，都曾經是收藏的對象，當然比較成熟的收藏門類，還需要有品鑒體系的逐步建立，要由熱愛繡、緙收藏的人們一起來豐富相關內容。

明代記載嚴世蕃抄家物品《天水冰山錄》中錄有嚴家收藏的相關繡、緙品。明弘治年間張習志著《繡線合璧》六幀也是較早論述刺繡藝術的著述；而安岐、文叢間等收藏大家對於繡、緙名

◎圖2-2　古代女子刺繡創作中

◎圖2-3　清　緙絲蝴蝶女夾坎肩（局部）
現藏美國大都會博物館

品的賞鑒、遞藏。

　　清初安岐《墨緣匯觀》中對繡、緙藏品的著錄，乃至乾隆帝《石渠》系列著錄，都標誌著繡、緙的收藏有跡可尋且不亞於其他的收藏門類。

　　近代歷史上也曾出現專門考證顧繡的《顧繡考》，是第一次出現名繡考證品鑒方面的專門小冊，而朱啟鈐的《絲繡筆記》、《刺繡書畫錄》、《女紅傳徵略》、《清內府藏刻絲書畫錄》等書更是刺繡收者應該熟讀的著作了，相關書籍都從收藏的角度，皆頗具參考價值者。

　　收藏精品繡、緙的相關逸聞也值得今人回味。譬如，顧繡初為文人雅玩，互為饋贈，不以牟利，後顧家家道中落，不少顧繡流入市場，千金難求。明代文壇竟陵派的領袖譚元春偶得一幅露香園繡佛圖，興奮得作歌記述此事：

　　「上海顧繡，女中神針也。己未（萬曆四十七年，1619年）十一月與雨若相見，蔣謝適有貽尊者二幅，舉一為贈，時地風日，往來授親，皆不知為今生，相顧歎息，乃為歌識之。歌曰：「繡佛人天喜，運針如筆綾如紙。華亭顧婦嗟神工，盤絲擘線資纖指。如是我聞猶未見，以紙以筆想靈變。一見驚歎不得語，竹在風先，果浮水面。咄哉筆紙猶有氣，安能十七尊者化為線！有鶴有僮具佛性，托汝針神光明映。浪浪層層起伏中，以手捫之如虛空。可見此物神靈肅，來向沈郎現水木。沈郎愛余初見餘，寒日霜湖贈一幅。尚留一幅亦奇絕，同是顧姬幽索結。相視恍然各持去，我醉荒郊草庵處。」

　　其歌讚歎顧家神針繡出的形象氣韻生動，精妙之處不可思議，同時也體現收藏繡、緙精品是一種風尚和潮流，若問其價幾何，想必不菲吧。值得一提的是，清代還有文人直接參與名繡賞鑒雅集，說的是《金帶圍圖》（圖2-4）刺繡，繡作者，趙慧君，女，江蘇昆山顧春福妻，生卒不詳。她能繡人物、山水，色絲鮮麗，一如

◎圖2-4　清　趙慧君繡《金帶圍圖》

現藏上海博物館

中國歷代刺繡緙絲鑑賞與收藏

圖畫。

上海博物館藏的這幅《金帶圍圖》刺繡，題材是折枝芍藥，花枝約占整幅面積五分之一左右，其餘皆為題字、印章。繡面有畫家、名人程庭鷺、吳大、張願齡等三十五人邊款題跋，可謂是名士彙集。其中張願令題詞：「畫韻針神，可稱雙絕。」雅集於繡坊，共賞精品，欣然題款，讚歎繡作，是為美談。

前人對收藏和品鑒繡、緙很重視，或著述錄入或雅集鑒賞，在收藏盛世的今天人們也對繡、緙頗為關注，主要體現在與投資收益的掛鉤。如今收藏除了是一種精神文化需求，同時也不可避免地成為一種投資的方式。

當下，收藏投資活動日漸擴大、活躍，繡、緙收藏作為織繡收藏的重頭戲也受到越來越多人們的喜愛。在藝術品市場中雖然暫時還沒有其他藝術品風捲雲湧的氣勢，但也大有「風景這邊獨好」的姿態。

這幾年刺繡、緙絲在拍賣上的成交率比中國書畫、瓷器等成交率高，並且價格還在不斷攀升，但遠沒有受到藏家對其他藝術品那樣的追捧熱度，所以收藏投資的價值還未充分體現。不過，最近我們也發現有個別刺繡、緙絲拍品創下了拍賣的高價（圖2-5），也許，這正是刺繡、緙絲精品數量稀少和刺繡、緙絲收藏者想急於購藏的心態，這兩種因素相互作用的結果。

在紛繁的刺繡、緙絲藝術品收藏中，不管是生活類，還是藝術類的刺繡、緙絲，

◎圖2-5　清乾隆　御製巨幅緙絲手卷《欽定補刻端石蘭亭圖帖緙絲全卷》

2004年嘉德拍賣，以3575萬人民幣成交

◎圖2-6　清乾隆　御製顧繡金剛經塔軸
2010年11月嘉德拍賣 成交價 369.6萬人民幣

不論是大幅的，還是小件的，只要題材包含吉祥、祝福、喜慶、美好寓意的，都會有很高的親和力而被買家所青睞；那些與皇室著錄「沾親帶故」的繡品、緙品，更是因其特殊的身份而備受熱捧；同樣，對年代久、品相好，又帶著清晰歷史脈搏的刺繡、緙絲，也是收藏者眼中的「明星」，繡、緙常在不急不躁之下創下佳績，給人多多驚喜（圖2-6）。

當然，刺繡、緙絲收藏絕非全是彩雲、朝霞一片，一方面收藏有風險，一方面市場上值得收藏的刺繡、緙絲仍明顯不足，生活類繡、緙雖然多於欣賞類繡、緙，而生活類繡、緙品因較多摻雜著作偽仿舊的現象，這類繡、緙依仗產出快，有批量生產的途徑，而頻頻活躍於市場前沿，將刺繡、緙絲收藏時時帶入誤區。

再看欣賞類刺繡、緙絲，這類刺繡、緙絲不但少於生活類繡、緙，並且少有名家之繡的身影，遠不能滿足收藏的需求。據此，可以預測，在今後的刺繡、緙絲收藏中，欣賞類藝術刺繡、緙絲可能會後來者居上，受到收藏愛好者的關注和投資熱望。

其實從清末始，刺繡、緙絲的創作就非常豐富，有名款的刺繡、緙絲也較為多見，除了藏在各博物館的而外，其藏匿在民間的幾乎沒有被認真地發掘過，可能這類刺繡、緙絲的收藏價值還沒有得到足夠的重視，沒有激發出它們的市場潛力，所以仍處在一個平常的價位上，有些刺繡、緙絲拍賣價還達不到當代刺繡、緙絲工藝品的價格，當下稍有名氣的刺繡師，繡一幅50×60公分的電腦噴繪底刺繡，市場價可售到80萬元人民幣，而同樣尺寸的老刺繡，繡工絕對不低於電腦噴繪底繡的作品，眼下到拍賣會上不一定能拍得到相似的價位。

◎圖2-7　傳統勾稿《游魚圖》刺繡中

　　我們有理由相信，此時把收藏的目光投向清末至民國的欣賞類名家名繡，將會有不俗的回報和升值空間。

　　如何滿足刺繡、緙絲收藏的需求，跟上收藏者的投資熱情，讓更多的刺繡、緙絲藝術品登堂入室，這既需要藏家始終不忘收藏中機遇和風險並存著，我們要用理性的態度對待，還要不斷瞭解刺繡、緙絲的專業知識；同時，也需要拍賣行、古董商等各方面的認真地梳理，正確引導，多徵集好的刺繡、緙絲藏品，給廣大藏家提供更多更好的收藏機會（圖2-7）。

刺繡緙絲的品鑑

　　本書前文著重介紹了歷朝歷代刺繡、緙絲的發展概況和基本工藝特徵，但用來收藏鑑賞繡、緙還略有不足。鑑賞一要判斷其文物價值和藝術價值，要有品鑑的眼光、相關的歷史知識和獨到的審美見解；二要對繡、緙市場價值有所瞭解，因為收藏往往需要以藏養藏，更需要透過經驗和對資訊的分析尋找合適入藏的藝術品。

　　鑑賞的同時就要確定自己的收藏目標乃至體系，是為了美化自己的生活？是為了進行文物的相關研究？還是為了進行投資？對於繡、緙文物藝術品的收藏，建議藏家

借鑒前輩收藏的經驗或參照美術館、博物館的理念，有系統地規劃自己的收藏重點，在品味收藏帶來樂趣的同時，也為個人、社會、民族文化和歷史帶來一份美好的回報。

繡、緙收藏牽涉到基本工藝、傳統書畫、民風民俗等多方面的知識，剛起步的收藏者由於缺乏經驗、盲聽、盲從、盲信，或是一些自以為是的藏家因為跟風而判斷失誤導致買錯東西、買假東西。這種現象十分普遍。

其實，收藏的學問浩如煙海，不要在知識儲備不夠的時候盲目投入，繡、緙品逐漸成為收藏熱點，許多藏家也源源不斷地涉足其中，這些都是好的現象，但在收藏伊始，缺乏專項經驗以及知識方面積累而遭受挫折是很令人遺憾的，國內甚至出現過專場織繡拍賣被緊急叫停的「意外」。

刺繡品鑒

（1）繡品年代判定

收藏刺繡，並非年代越早的價值就越高，商周漢唐的刺繡一般品相較差，殘片居多，學術價值高於鑒賞價值，這類偏重學術的文物，譬如早期遺留的繡痕、青銅器上的菱形刺繡殘片等，它在學術界對於國家民族乃至世界都是極佳的研究對象，但在個人手中，因為無法組織足夠規模的研究團隊，設立相應體系性的研究計劃，是沒辦法透過研究來挖掘出這類文物內在價值的，保存的技術要求也極高，所以若個人實在喜歡收藏這類年份較高的刺繡品，請不要放棄對品相要求，要辯證地看年代與價值的關係。

各時代也有比較代表性的刺繡品和盛期的經典之作，這些當為藏家主要追求的目標，這些作品從基本針法技巧到常見圖案，乃至用色都有一定之規，我們可綜合上述特徵，還原其歷史環境，以其藝術特徵來判斷是否符合時代標準。比如戰國秦漢時期的刺繡，宋代宮廷刺繡和緙絲，明代顧繡、魯繡，明清、民國名家刺繡，明清宮廷刺繡等等。

我們還可以從繡地的紡織上進行判斷，其組織結構很多都具有斷代功能，譬如繡地所用的緞，同樣是緞，五枚緞的出現目前所知最早是在元代，又如八枚緞一般不會早於清代，且是中晚清的可能性更大。

不過這裏有個問題是，要求藏家從品目繁多的織類面料中明辨種類有些強人所難，即便按圖索驥，不是紡織專家級的也很難辨別清晰，有時候甚至要動用專用的儀器來掃描纖維組織結構和進行碳十四測定，這些都是專門研究機構進行文物鑒定、修復和複製時候需要做的工作了，對於普通藏家來說，行有餘力閱讀一些相關書籍，作為鑒定時候的參考也不失為一個輔助辦法。

另外，材質的老舊程度也以作為參考，這裏面也有不同，同時代的刺繡，一般來

◎圖2-8　清末　刺繡肚兜（局部）

現藏北京邵曉琤織繡研究院

說，日用品的磨損（圖2-8）肯定較大，民間的比皇宮的磨損大，欣賞類刺繡一般是裝裱成卷軸、冊頁並妥善保存，那麼其磨損度就比較低且不會很平均，蟲蝕的可能也小一些，不像做舊刺繡的磨損一般比較均勻而不自然。

（2）刺繡品種與收藏

縱觀目前收藏市場，傳統收藏刺繡無非有如下幾種門類：

民間日用品刺繡、名人名繡、明清宮廷刺繡、宗教類刺繡、少數民族刺繡、戲曲類刺繡等。愛好者在收藏前先要為自己設定一個適合自己的收藏體系，選定收藏範圍，同時明辨工藝、藝術特徵，判斷是否精品、珍稀度、名家之作等等，藏品才能脫穎而出。

名人名繡有不可複製性，大多有體系可循，選擇收藏這一類的繡作需要多多暸解相關歷史資訊。凡名繡之列，皆有明確的風格特徵。此類作品作為刺繡收藏金字塔的頂端，更考究藏家中國書畫方面的知識儲備，像明清名家之繡，如大家畫作一般，多

◎圖2-9　清　刺繡坎肩

流傳有序，繡款、作者印，名人題跋、藏家印鑒不一而足，均可作為依據和佐證。上文中有集中介紹。另外，如朱啟鈐在《女紅徵略傳》中所錄入的知名繡者也可作為參考查證。偽作由於工藝、藝術、歷史知識、審美等各方面的短板，很容易露出馬腳。

　　明清宮廷刺繡以禮制為先，宗廟祭祀時所用繡品多堂皇大氣、古樸典雅，其大致分類雖可參考民間日用品刺繡，但繡作更為考究，宮廷服飾作為其中的一大類，諸如吉服、禮服等等名目繁多，而龍袍往往是藏家的首選，但龍袍製作流程嚴謹、規制講究，歷史上某些皇帝甚至直接參與龍袍圖案的設計，尤其清宮舊藏，收藏者可以咨詢故宮相關人員，瞭解登記在冊的相關服飾有多少流出宮廷？如果外流數量極少，有的甚至是零，那麼如今市場上鋪天蓋地的刺繡龍袍來源就值得商榷了。

　　總的來說，收藏刺繡袞服機會不多，相反常服、便服中的敞衣、褂、坎肩等還有一些可能（圖2-9）。

　　宗教類刺繡分別有：宗教繡像（如釋道像、唐卡）、宗教儀式用繡（如掛幡、華蓋、繡經文、佛冠、袈裟）、髮繡等等。繡像在各時代多有規制，工匠按圖索驥，時代特徵明顯；儀式用繡突出莊嚴、肅穆的特點，大多華而不麗，精而不繁。優秀的宗教題材刺繡作品當然不能用藝術繡的眼光來欣賞，而是要看是否符合時代標準造像樣式，用線用色是否華而不麗，端莊而不庸俗，尤其面部表情方面，若是偽作往往甜俗不堪，頗似當今時尚美人的神色，人性太盛而神性不足。

　　宗教類刺繡中的特殊類別髮繡自唐宋以來，多是孝女為紀念父母養育之恩，虔心向佛，以頭髮為材，繡白描佛像，後多有繡作佛教相關題材白描作品（圖2-10）。髮

◎圖2-10　清康熙　髮繡《觀世音像》

縱68公分　橫35公分

現藏北京故宮博物院

◎圖2-11　當代　宋繡《濾酒》

邵曉琤研究創作、繡製

現藏北京邵曉琤織繡研究院

◎圖2-12　當代《二喬圖》

邵曉琤研究、繡製

繡並不多見，難在用均勻粗細且有韌性的發絲在繡地上施繡，在鑒賞時應多注意其白描的起筆落筆是否符合國畫基本規律。

　　戲曲類刺繡與日用繡、宮廷繡有共通之處，但為追求舞臺效果，一般在裝飾上更誇張、奪目，在圖案上卻更簡易更符號化，做工結實耐用，即所謂的「行頭」，收藏時須注意區分。

　　另外，面對現代豐富多姿的刺繡藝術品來說，挑選、收藏當代知名刺繡藝術家的作品也不失為一種有遠見的收藏投資行為，對一些繼承了歷史精髓、藝術性又有進一步發展的著名刺繡創作尤其值得關注（圖2-11，圖2-12）。

　　不過，如當代書畫一樣，刺繡進入市場後，也會出現「代針」之作。這類「代針」

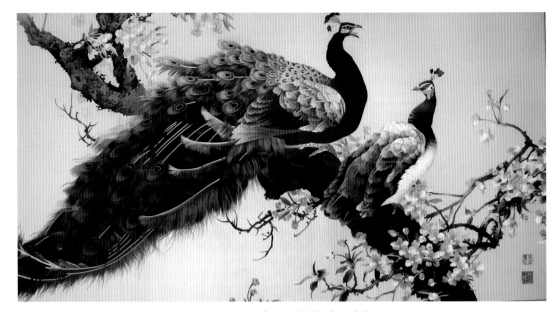

◎圖2-13　當代　蘇繡《孔雀》

◎圖2-14　當代　蘇繡《孔雀》（局部）

有些繡作看也光鮮亮麗，為了求形肖而失神似，過於細密而呆滯，這是當代刺繡代針
造成的普遍現象，流程是：刺繡工作室接到訂單後，會出固定工資給常年擔任繡手的
技術工人，要求在指定時間內完成，之後再加繡著名刺繡者本人的名章，這種生產式

◎圖2-15　壯族刺繡

勞動的代針雖規整，卻難言其收藏的文化附加值（圖2-13，圖2-14），此乃某刺繡大展上出現的一幅蘇繡《孔雀》，整體看尚可，但經不起細部觀察；枝幹部分有一處狹長形筆墨交代不清，其實由畫面可知，此乃一部分樹枝和被遮擋部分的花朵造型，而繡製者因不懂畫理，認不清墨線條繡稿在所難免，所以將此部分用同色絲線繡成了一片。這也是目前絕大多數刺繡皆用電腦噴繪底繡作的重要原因。

　　藏家要多與刺繡者接觸，觀其行，品其人，瞭解其修養，熟悉其創作風格，有條件的還可以提出觀摩刺繡過程、拍攝刺繡影像等要求來儘量避免代作的可能性，從而才能收藏到中意的當代刺繡精品。還要值得注意的是，當今刺繡創作，底稿經常有知識產權之爭，或是噴繪底刺繡，種種現象不一而足，值得藏家理性思考其升值潛力。在審美上，當代的刺繡者標榜高銷售量，忽略了刺繡本身漫長的製作週期和更漫長的自身修養提升，工藝簡單化，藝術性低，是這類刺繡較為普遍的價值短板；也有刺繡者意識到文化附加值的流失，想通過置換材料提出創新的口號吸引人眼球，其實在本質的針法上並沒有實際的創新意義，瞭解了這些現狀後，藏家收藏當代刺繡也應有了更理性的認識了。

　　選擇少數民族刺繡，需要對少數民族地區的風土人情及文化生活有所瞭解。其繡多與民族圖騰崇拜、神話傳說、歷史故事有所關聯，圖案誇張變型又不失活力（圖2-15），刺繡工藝既繁且精，婚嫁節慶儀式用品上的刺繡更為講究，不計工本。由於

上世紀七十年代至今，很多有價值的少數民族刺繡流往境外一些大博物館，而目前在少數民族地區能見到的刺繡，多為當代旅遊品性質的，收藏的升值空間極有限，藏家收購應謹慎。

刺繡收藏可選擇某一專項，或可按與繡有關的系統收藏，或可按偏好擇某一門類收藏，既可以點見面，有所心得，又易自成體系，不亦樂乎。

緙絲品鑒

緙絲年代的判定和品種的選擇可以參考刺繡的方式。而和刺繡收藏不太一樣的是，初入行的藏家對緙絲的工藝特徵不太容易分辨，尤其和其他織類相比容易混淆。所以，我們首先要搞清楚緙絲本身獨特的工藝特點，並學習一下緙絲工藝特點的鑒別方法。

緙絲「通經斷緯」的基本特徵，是由緯絲呈現花紋，畫面的層次、凹凸、立體感等，也由緯絲的色調、密度和緯絲的粗細變化而產生不同的效果，由於緯絲只在畫面需要處與經絲交織，並不貫通整個畫面，當碰到垂直方向換色緯織時，就會留下「斷痕」，呈空視之，如雕刻一般，故稱「刻絲」，即「通經斷緯」，在換色處有入刀刻般的雕鏤效果。筆者曾見用刀片沿著織錦主體圖案邊緣切開，模擬緙絲工藝特徵的粗糙仿冒品出現在某拍賣會上，熟知了緙絲工藝特點後，便不會被這種比較低級的作偽方式所蒙蔽。當然，如果緙作是裝裱起來的，就不太容易判斷了，不過我們還是可以透過其他工藝特徵來判斷。

我們的鑒別方法可以先從緙絲的點、線、面的特徵入手，即凡是緙絲，在緙織過程中緯線換色時，因在不同經線上穿梭換線，便會形成鏤空的「點」；相同經線上反覆換線排列，就形成類似刀刻的「線」；而緙絲完成後剪清線頭，正反兩面便呈現出鏡像般完全相同的畫「面」，這便是緙絲的特別之處。

由於緙絲品看似與織錦雷同，所以人們在收藏中常將緙絲與織錦畫混淆，這裏，就讓我們來對緙絲的工藝特徵詳細解說一下，便能正確識別何為緙絲。

首先，識別欣賞緙絲時，我們可以由以下三點入門：

（1）先將緙絲藝術品迎著光線觀察（圖2-16），在光照下會清晰地看到緙織絲線在有畫面的位置上因反覆更換緯梭的長度和方向，留下許多小點點，緯梭更換越頻繁，小點點就越多；

（2）在觀察緙絲時，可見緊挨畫面邊緣處時不時有垂直的鏤空豎線，那是因為緙織時因畫面的需要，在同一經線位置上來回重複緙織數行色絲留下的工藝痕跡，從而形成了猶如刀刻般的「斷緯」之狀，這就是有人把緙絲也稱「刻絲」的緣故；

（3）緙絲還有一個特點（圖2-17，圖2-18），圖案雙面一致，只是圖案兩面左右相反，因此，緙絲具有兩面觀賞的優點。歸納起來，緙絲工藝從上面所說的點、線、面三個特點去觀察，就能在辨別過程中收到事半功倍的效果，若不具備上述三大

◎圖2-16 緙絲點、線、面的特徵

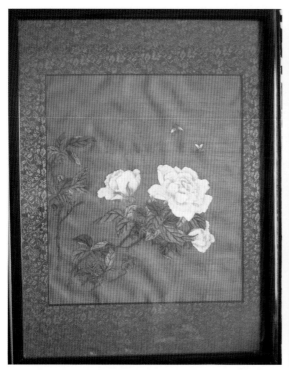

◎圖2-17 緙絲《黃月季》台屏（正）

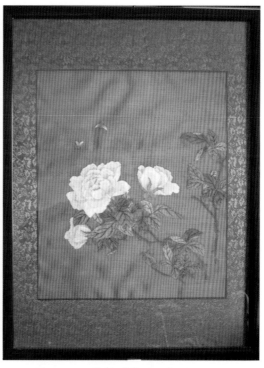

◎圖2-18 緙絲《黃月季》台屏（反）

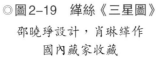

◎圖2-19　緙絲《三星圖》
邵曉琤設計，肖琳緙作
國內藏家收藏

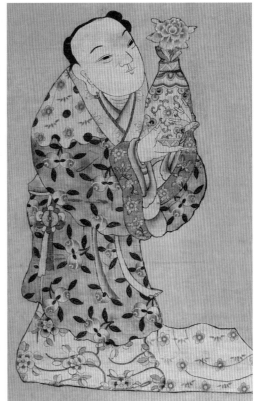

◎圖2-20　緙輪廓加繪

特徵那自然就不是緙絲。

　　應該提出的是，有一種說法容易誤導藏家，即所謂「單面緙絲」和「雙面緙絲」之說，這種說法源自對緙絲工藝的不瞭解，上文所述可知緙絲的基本工藝決定其基本特點，都是雙面顯花並一致，不該有單面一說，究其原因，可能是自古而來緙絲書畫多進行中國畫式傳統裝裱，欣賞單面為多，而緙絲類服飾都有襯裏，往往緙絲完成後反面不必修剪，直接縫製成衣，後人收藏觀摩偶然發現緙面裏未修剪的部分，以為兩面不同，產生了誤會。

　　認識了緙絲工藝特點，還要瞭解其藝術性的高低。很多緙絲因為對梭法技巧與畫理的結合很難把握，採取了先緙後繪的方式，也有先緙後繡的方法，來降低純緙絲成畫的工藝難度和成本，這造成了藝術性的降低，這類緙絲由於加畫往往正反不可能一致，尤其在人物類的緙絲作品中，因為「開臉」尤其困難（圖2-19），面部表情稍有梭織錯位，便容易造成變形，影響整體效果，緙織者便往往只緙輪廓，然後再添筆加彩，全以顏色，這樣的物件類似半彩繪而已，實難有很好的收藏價值（圖2-20）。藏家將宋緙絲、元明清精品緙絲與民間粗製緙絲相較，就能發現明顯的落差了。

藏家在對繡、緙品鑒方面的知識有了一定積累之後，還要關注這些年來伴隨織繡收藏的普及和升溫而悄然出現的仿舊、作偽行為，這些作偽者都掌握著一定的織繡文物知識，故而要甄別這類繡、緙有一定的挑戰性，藏家主要須對這些作偽手法有一個基本的瞭解，其次要善於觀察，不偏聽偏信，對有疑問處需有「打破沙鍋問到底」的精神。

作偽分為兩類，一類是對繡、緙類文物的仿製，這牽涉到相關的文物歷史知識和仿舊手法；另一類是現當代名家作品的代製和再做，涉及當代繡、緙的新工藝和藝術素養缺失的問題。

繡、緙的做舊從工藝流程上來說一般集中在繡製、緙織完成之後的成品做舊上，忽略或輕視了選稿（藝術特徵）、繡製（工藝特徵）、歷史環境等因素，而且做舊本身也會有一些漏洞留下。當代繡、緙名家作品的作偽，因年代較近，較少牽涉做舊的問題，但在上稿、配線、繡製等過程中，因為繡、緙之外素養的缺失和出於節約成本的需要，會出現相應的馬腳和漏洞。

另外要強調一點，鑒別繡、緙時，若繡、緙不是裝裱而是裝框，就請一定要看正反兩面，因為根據工藝特徵和作偽流程上可能出現的瑕疵，對比正反兩面是完全有可能找出疑點和破綻的。

從做舊手法上來鑒定繡、緙

（1）煙燻、上色做舊

這是繡、緙做舊的常用手法，為的是將新做的繡、緙表面燻黃，看上去較陳舊，有年代感，以吸引收藏者的眼球。無論是繡、緙書畫還是服飾等日用品，這種做舊方式都比較常見。繡、緙入手，若感覺色澤體現出一定的年代感，先要觀察其顏色正反是否一致，若發現反面的色比正面的色鮮豔，而且有明顯的煙燻味，那這種刺繡或者緙絲無疑是用煙燻法做舊的（圖2-21）。

◎圖2-21　煙燻仿舊刺繡

上色做舊與書畫做舊色很相似，或用植物的色水，如茶葉，或用顏料調色，如赭石、花青、曙紅等，用噴或刷的方法，使繡品的顏色變得陳舊、有斑點，以迷惑藏家。

先說刺繡，藏家可觀察繡線是否在水與色的作用下，顯得完全沒有了自然狀態的彈性，繡線是否基本是黏併在一起的，或者乾結在布料上，無鬆動感，這就是上色仿舊的最大破綻（圖2-22）。

緙絲因工藝本身較為緻密，藏家可從表面看其色彩陳舊感中是否隱隱透著「火氣」，如果緙絲表面的上色便會顯得比較均勻且生硬，這可用來輔助鑑別。

煙燻和上色這兩種做舊方法有時候會一同使用，從而更具欺騙性，但掌握了以上的方法，綜合判斷，還是可以辨別的。

◎圖2-22　上色仿舊刺繡

（2）蟲蝕做舊

眾所周知，陳絲如爛稻草，年久一點的真絲類物品很容易被蟲蝕，繡、緙也如此。那麼，使用蟲蝕仿舊就是利用了這個特點。將繡、緙品人為地讓蟲子啃食繡地或緙面，以達到年久蟲蝕的效果，從而誤導藏家。

如遇這類有蟲眼的繡、緙，請仔細看清蟲蝕是否自然，與自然情況下產生的蛀眼有什麼不同，譬如若蟲眼蝕得太多太誇張，蟲蝕的位置非常「善解人意」，都是在繡、緙主體構圖的邊緣，不影響品相，那就很有可能就是人為的。一般蛀蟲洞都很自然（圖2-23），天然蟲蛀不分地方，不會只挑沒有刺繡的地方蛀咬，而

◎圖2-23　正常蟲蝕蛀眼

且也不會在沒有理由蛀的地方蛀成「蠶食」狀。

（3）舊料新做

在較高水準的刺繡偽作上，會出現舊料新作結合相應的全色作偽方法，緙絲由於是一次性織成圖案，用料若舊，絲線便易斷，織作難度巨大，可能性不高。

作偽者會有針對地先去尋找、收集以前老居民家裏存放和閒置不用的舊絲綢布料，或者素緞老被面，再選擇好相對應的圖案和畫面，請專業的繡師繡製；而高水準緙絲偽作，會仿造真品形制進行摹緙，再加上有絲織專業技術的人介入，講明要求，強調須知，嚴格按要求完成，以求得到看似符合歷史面貌的刺繡，若是名家繡、緙便再落名家仿款，蓋上仿製的收藏章，請專業單位的人做個符合歷史原貌的點評，等等。總之，這類的仿品一般均會在較大的拍賣會上，以一個驚人的天價出現（圖2-24）。

不過俗話說「魔高一尺，道高一丈」，還原歷史環境便是我們綜合判斷繡、緙真偽優劣的考察方法。首先藏家要對歷代絲織材料的相關知識有所瞭解，對各時代的針法、梭法技巧要清楚，才能識別相應工藝特徵進行斷代；其次，還要看繡、緙的基本藝術特徵，它是屬哪一流派的繡、緙，因為繡、緙都有流派、地域特色以及時代特點的；再看底料和絲線材料是否有相似的年代感和靈魂，等等。

多從幾個角度去審視，若真是舊料新繡，仿得再相似，它總會有破綻露出來的，如再沒有把握，乾脆暫時放棄，不急於一時，確保將風險降到最低。

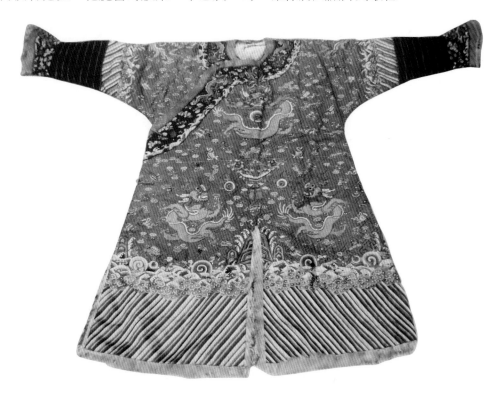

◎圖2-24　舊料新繡龍袍

觀賞性強的繡、緙無一不精繡細緙，才能創作出真正讓人歎為觀止值得收藏的藝術品。日用品繡、緙在製作過程中，因為各工藝流程的分散化制約了藝術價值的體現，而這種制約反映在當代繡、緙作僞方面就尤為突出了。比如當今刺繡龍袍的作僞，作僞者往往在農村農閒時候，雇傭相同地區不同鄉鎮的繡娘完成同一件繡品的不同部分，有的繡盤金部分，有的繡平繡部分，有的裁剪，有的縫紉，做舊專司做舊，同時還有掌握一定工藝知識的「監工」來監督「質量」。所以熟悉這些工藝流程，也有助於藏家瞭解繡、緙收藏市場的現狀，真正做到去僞存真（圖2-25，圖2-26，圖2-27，圖2-28，圖2-29）。

孟子云：「能予人規矩，不能使人巧。」歷史上真正值得收藏的精品繡、緙，想要氣韻生動，奪人神魂，製作過程是藝術性要求很高的二次創作，功夫常常在繡、緙之外。這些繡、緙要求的綜合素養極高，上述仿製繡是沒辦法達到這種高度的。我們拿精品繡為例：

首先要體會畫稿的筆法，繡一切的花鳥魚蟲、山川名勝、人物精神，就要細緻地觀察、做細緻的處理。一些作品往往只需在某處加上一、二針，便即達到逼真和傳神的效果，憑的就是這種審慎的創作態度。

創作繡製時，要常備乾淨濕毛巾擦手，既保持手的清潔衛生，又要注意手指皮膚不能太毛糙，以免勾毛、勾斷絲線，起針、落針就要輕重適宜，還要用小指指尖「撇線」（即作蘭花指狀），方能保證繡品品質。

繡還要「擇日而繡」，說的是光線對於刺繡創作的重要。光源亮度、角度、時間對於繡的質量都有影響，絲線易反光，所以要選擇光線效果比較一致的時間段繡製，陰雨雪天都不宜繡製，「風冥雨晦，弗敢從事」說的就是這個道理，光線太強也不行。另外，還要注意時令，冬天太冷手乾燥、開裂有毛刺、夏天太熱手易出汗，都會影響繡作的品質。

◎圖2-25　正在進行仿舊龍袍繡製的繡娘們

◎圖2-26　纏繞仿舊金線的線斗

◎圖2-27　仿舊金線

◎圖2-28　階段性完成的刺繡龍袍料

◎圖2-29　還未繡製的繡地

　　畫繡結合，添筆補色。畫繡一方面指繡的是名家畫作，另一方面指顧繡創作過程中以繡為主、輔以極少添筆的技法，目的是為了更好地體現原作的神韻。

　　至清朝，故意混淆了畫繡的上述兩種概念，繡面用大量添筆，僅繡輪廓，蓋為精品繡沒落的一大肇端，實不足取。

　　以點見面，從精品繡創作的歷史環境和目的性來分析歷史上優秀的繡、緙，它們無一例外是為不計成本，精繡細作，如同名家繪畫一般，但凡國手鮮有敗筆，欣賞繡、緙作品也是一個道理，若是繡跡梭織呆板平致，喪失韻味，某些筆墨交代不知所謂，品味高下就顯而易見了。

從工藝來看精益求精的繡、緙風貌

（1）選稿

　　這種繡、緙稿件的創作，在宋以後的各個歷史時期多見於有豐富學養的文人型繡、緙藝術家，譬如宋代朱克柔、沈子蕃，元代管道升，明代韓希孟等顧繡名媛，清代丁佩，民國沈壽、楊守玉等等，都是個中翹楚，無不對繡、緙稿件有著極高的要

◎圖2-30　當代　刺繡《清明上河圖》虹橋

肖堯傳統勾稿設計　邵曉琤繡製

求，這類繡、緙本就耗時耗力，選稿當然要選適合入繡、入緙的精品，同時也要對畫面有深刻理解，所以原創或者選用名作幾成必然，之後再用適宜的針法梭法來表現，同樣是考究作者的審美修養。譬如明代顧繡甄選稿本要求就頗高，非名家名作不繡。韓希孟《宋元名跡》冊的題跋中稱：「搜訪宋元名跡，摹臨八種，一一繡成，匯作方冊。」「不知覃精運巧，寢寐經營，蓋已窮數年之心力矣。」如顧繡《宋元名跡》冊中的《洗馬圖》，即追摹了趙孟頫（松雪道人）墨蹟，顧繡《枯木竹石》當表現了倪雲林的筆墨情趣，等等，不一而足。

如果繡、緙在選稿上需要尊重訂製者的要求，作品的水準就要關係到訂製者的審美了，當然對於繡、緙者的也會有一定的要求。

有歷史上的皇家定題繡、緙，各朝各代一般都有專門的織繡部門進行創作，而稿件都是由皇室事先定下的，譬如清代皇帝所穿龍袍通常多由皇帝親自設計圖案，再由繡、緙者按規制完成。另外，當今也有比較成熟的織繡藏家給緙繡者定好稿件，並提出相應的要求，譬如想要繡製《清明上河圖》虹橋段（圖2-30），但又希望尺幅放大到原作的1.5倍，同時用重彩表現畫面，這就不完全以繡者及傳統固有審美為指導，而是以藏家的喜好為準繩，好的繡者可以因要求不同而考證相關內容，比如宋時民眾服飾用色有何講究？以此來儘量保證繡作的文化水準，這就需要藏家去多和高水準的作者接觸，相互促進了。

目前，比較流行的繡、緙創作方式，是迎合市場需求選擇圖案，由於資訊發達，某些畫稿傳播容易，拷貝方便，落稿輕鬆，當然也就節約成本了。

刺繡方面體現的比較明顯的是，電腦噴繪底繡（圖2-31，圖2-32）。隨著電腦技術的興起和發展，在選稿後可以不用傳統方式上稿，直接用電腦在真絲面料上印上圖樣，這是一種將傳統手工藝和現代科學技術手段相結合的嘗試和大膽創新。電腦噴繪本質上是一種新型上稿技術，屬於雙刃劍，一方面它解決了多數大師們沒有繪畫和勾繡上稿能力，（在計劃經濟年代，一件精品之作往往先由設計室先畫出畫稿，再由技術員在料上勾稿，配好繡線，交與刺繡，還要有藝術指導給刺繡中繡師隨時做指

◎圖2-31　電腦噴繪店內景

◎圖2-32　電腦打噴刺繡圖稿店

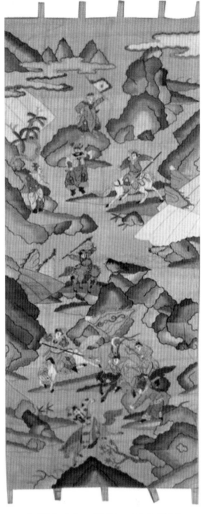

◎圖2-33　當代　日本緙絲

點，直至繡品完成）市場經濟後，繡品大生產化開始，噴繪底繡也相對平衡了快速贏得市場與手工藝加工速度慢之間的矛盾，另一方面它又容易形成繡製中工藝過程、針法技巧的流失，最終導致刺繡文化內核的衰竭。

　　緙絲方面，體現在和服加工的「日本緙絲」，因是服飾，所以圖案接近於卡通圖案，精細處不能與傳統緙絲相較，其緙絲機也學習日本「西陣織」機的方式進行了改良，更適合織作工藝較簡的和服式服飾圖案，這類緙絲目前也有少量改頭換面進入拍賣市場。也有因人工成本越來越高而失去訂單的緙作者進入仿製傳統緙絲的行列，緙織出的作品帶有濃厚的「日本緙絲」風貌（圖2-33）。

（2）配線

　　刺繡、緙絲是以線代色進行繡、緙，又因工時漫長，不能像繪畫用色那樣隨畫隨調，而須在繡、緙前依據藍本配好色線。配線看似簡單，實則考驗的是對色彩的理解和把握，越精緻的繡、緙，用的顏色也就越多，同色系絲線往往要染十幾種乃至幾十

種（圖2-34），尤其表現國畫中的渲染技法時，就要選取中間線色，最淺、最深都不用，以求畫面古樸典雅、過渡柔和。又因為這些中間色線並不常用，所以在繡、緙前通常需要自行染就（圖2-35）。所謂失之毫釐，謬以千里，好的緙繡作品在色彩這關上，也是精益求精的。

西陣織似的當代和服腰帶緙絲，冠以「清緙絲人物」之名。

◎圖2-34　絲　線

（3）上稿

上稿前需要上繃，刺繡上繃是為了繡面平整，以便上稿和繡製。傳統刺繡的上繃不能太緊，以防下繃時繡面不平整。上稿是用毛筆勾線，類似工筆線條稿（圖2-36），不著重彩，只在畫稿有色處敷以淡彩示意，高品質的精品甚至不著色，完全靠繡表現繡品色彩。藏家明鑒，若是於某些繡品上發現鉛筆、圓珠筆（圖2-37）、水彩筆、中性筆等勾勒的痕跡，便可判斷作品的繡作時限了。噴繪底刺繡歸根結底是上稿方式的革新，是在上繃前在繡料上噴繪上一幅彩噴畫，這便可以忽略上稿環節，簡化了色彩在刺繡中運用的技術，也淡化了四大名繡的風格特徵。

◎圖2-35　染　線

緙絲上稿前需要將經線上機，是為了構建經線組織，勾鋪成經面，以便上稿和穿梭緙織。

◎圖2-36　傳統毛筆上稿後，繡製一半的面貌

傳統緙絲的上機流程複雜，多與鑒賞收藏關係不大，這裏不作贅述。值得一提的是，經線寬幅即緙做畫面的寬度，明代以前受限於緙絲機寬度，不見寬幅緙絲，多見裱

◎圖2-37　鉛筆勾樣

◎圖2-38　緙絲上稿　　　　　墨筆在經線上勾勒輪廓

頭、宋人畫頁等小幅緙作，明代以後就出現巨幅緙作了。

　　緙絲的上稿有些用墨筆在懸空平行排列成面的經線上勾勒輪廓（圖2-38），有些甚至不上稿，只是將畫稿襯於經線下方，照樣緙織，由於緙絲不能像織錦畫一樣可以電腦排版成批生產，一緙一稿的工藝也是緙絲收藏價值高於其他絲織品的所在。

所藏的繡、緙如不能妥善保管，很可能給藏者帶來心理負擔，若存放失當還會帶來不必要的經濟損失；藏品在適宜的條件上展示，也是自愉或者與眾樂的分享方式。所以，保存是保值的基礎，而展示是藏品價值的擴展，這兩者都是收藏中的重要環節。

繡、緙材料雖然經過繅絲、染色、裝裱等工序有長期保存的可能，但畢竟是有機質，藏家收到中意的繡、緙作品時，需要注意地域氣候，若繡、緙品有汙損則應掌握合理的清理工具和手法，同時也應準備好適合的保存器具，更要瞭解收藏緙繡的相關忌諱以避免不必要的損失。這些問題也適用於其他真絲藏品的保存及展示，當然這裏探討的基本是傳世繡、緙在收藏過程中的保存和展示，情況沒有出土的那麼複雜。

保存環境

對於新收藏的繡、緙作品，首先要儘量瞭解其入藏前基本的環境狀況，如果保存環境相對良好適宜，便儘量維持原狀；如果保存環境並不科學，就必須有針對性地創造合適的環境條件，保障藏品的收藏質量。

（1）大環境

對繡、緙類藏品比較有影響的大環境因素是濕度和溫度，溫濕度在不適宜的條件下能造成絲織品蟲蛀、加快腐朽等不可逆的損毀，因此我們需要保持濕度的穩定來儘量維持繡、緙藏品的壽命，尤其對於一些上了年份的繡、緙品來說更是如此。要注意的是，中國南北方冬季的濕度差異比較大，這時候跨地域的轉移便容易對繡、緙本體有所傷害，降低其保藏壽命。也要避免光源對繡、緙的直接照射。

（2）小環境

收藏緙繡品的小環境一般來說即讓繡、緙在鏡框中，相對長期處於一個較密封、無干擾的小環境中，少有灰塵，也避免了觀賞時不經意的手觸、鼻息、唾沫星等污染。另外，傳統的裝裱方式，對於繡、緙來說也是一個好的選擇，原因和裝框是一樣的，並且裝裱成卷軸狀更便於攜帶、展示（圖2-39），風格上也更傳統古樸。

◎圖2-39　裝裱成卷軸

清潔方式

（1）除塵

新入藏的繡、緙在保存或展示前，首先需要做好清潔除塵工作。

【工具】羊毫筆一支，狼毫筆一支，相機吹塵球一個（圖2-40）。

◎圖2-40　清潔繡品工具

【方法】

第一步，先用羊毫筆在繡、緙品表面輕掃一遍；

第二步，掃過後用吹塵球吹幾下，吹掉表面的浮塵；

第三步，再用狼毫筆仔細掃出有可能比浮塵更大、或藏在線縫裏的污垢、顆粒，尤其是年久的刺繡很可能會有些肉眼看不到的蛀蟲之類的殘垢；

第四步，最後用吹塵球吹一遍，去掉用筆掃出來的浮塵和有可能從毛筆上掉落的筆毛，確保繡面的清潔。

此法可作為繡、緙藏品日常除塵的基本養護（圖2-41）。

◎圖2-41　繡面老化，不宜水洗

◎圖2-42　輕柔水洗保護蒙紗

（2）水 洗

對於繡、緙品表面比較影響美觀的髒斑，我們可以採取水洗的方式，服飾類等日用品繡、緙買回來之前很可能被人穿著、使用過，這樣的繡品為確保其存放的質量，在先行排除一些不可水洗的因素後，可以考慮用水洗。

【方式】

第一步，洗前檢查。要查看刺繡底料的纖維或者緙絲上下緯線是否鬆散，看看牽引度如何，如若輕輕一拉就斷，說明繡、緙年久，纖維已很弱，不可水洗，只能保持現狀。還有一種即繡品有多處繡線斷開、脫落，這樣的也盡量維持原狀，只能進行基本除塵養護。

第二步，用紗質的布料（化纖、棉質不拘），以縫遮住繡面（圖2-42），放入洗衣機，放少許清洗劑以輕柔模式洗滌，不要時間太長，取出後手工在清水中漂淨，提出水面後平放擠壓乾繡件中的水分，在陰涼處晾乾後，用熨斗中溫熨平即可。

（3）去油漬

繡、緙品上若有油漬難以清洗，千萬不要輕易下水洗滌，也不要考慮用肥皂粉去污漬之類的局部搓洗，我們需要用比較特殊的材料去油漬。

【工具、材料】航空汽油或航空發動機汽油、棉籤（圖2-43）。

【方法】用棉籤蘸少許汽油，在有油漬的地方輕輕擦拭，油漬就會輕鬆去掉，注意擦拭時的動作一定要輕，不能因急於去垢而用力太過，以免在繡面上擦出無法修復的痕跡。

◎圖2-43　去油漬工具

保管收藏

完成清潔的繡、緙，也要妥善保管收藏，否則會加速褪色和纖維老化。織繡品忌光線直射，又怕濕度過大造成黴變腐化，也怕過於乾燥使起脆，基於這些忌諱我們可採取如下的簡易保存方式。

在暫時不夾入鏡框或不裝裱懸掛時，可先用一層半透明紙張（不是塑料）覆蓋再用報紙包好，平放在足夠

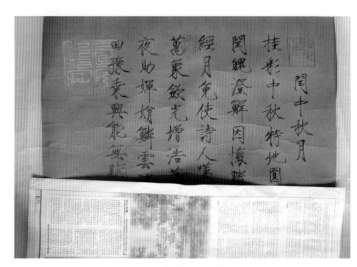

◎圖2-44　清 刺繡宋徽宗《中秋帖》
現藏北京邵曉琤織繡研究院

大的箱子、櫃子或抽屜內。此方法值得藏家注意的是，以前很多織繡物品尤其是服飾類，因技藝精湛，難以尋覓，家族中往往將之作為「壓箱底」的物件，這種方法固然是一種保護，但是會產生影響美觀的褶皺、印痕，年深日久之後若再用熨斗等物熨燙平整，也是一種降低收藏質量的行為。

另外，不要在保存空間內放任何的防蟲丸、劑之類的化學物品，樟腦丸這類的防蛀劑對絲織品會有損害，而報紙的油墨即有防蛀效果（圖2-44）。

展覽陳設

繡、緙的賞玩或與他人分享，藏品的展覽陳設的方法也很重要。

舊時繡、緙，尤其書畫類繡、緙常用書畫裝裱的方式，以立軸條屏或手卷冊頁的

形式進行展示欣賞（圖2-45，圖2-46），既高雅又便於觀賞，因一定程度上隔絕了空氣，對繡、緙本身的保護也是很有利的。不過因為繡、緙本身有一定厚度，這種方式對裝裱的工藝要求更高一些，因為裝裱後無法觀察研究背面，對於鑒定有一定的阻礙。

另外還可以裝框，將繡、緙用卡紙、背板固定繡、緙在鏡框內展示。有些藏家認為織繡品有自重，絲綢本身較為輕柔，裝框懸掛會因其自重而導致褶皺，其實不然。除了需要雙面欣賞的一些緙絲作品和雙面類刺繡在裝框時有這方面的顧慮外，包括純欣賞類繡、緙、服飾繡、緙等在內的藏品都可以裝框或者裝裱，一方面可以隨時欣賞、美化環境，一方面也是對藏品的最好保護。

但要注意不可將繡、緙表面直接面對陽光暴曬，更不可用化學膠等對繡、緙表面進行粘貼（圖2-47）。若是服裝服飾類繡、緙，建議用仿人體支架支撐起服裝（圖2-48），綴起服飾，置於玻璃櫥櫃中進行展示。

◎圖2-45　參觀者在欣賞裝裱成捲軸的刺繡

◎圖2-46　裝裱成冊頁置於鏡框中展示的緙絲

◎圖2-47　切忌用膠水粘合刺繡、緙絲

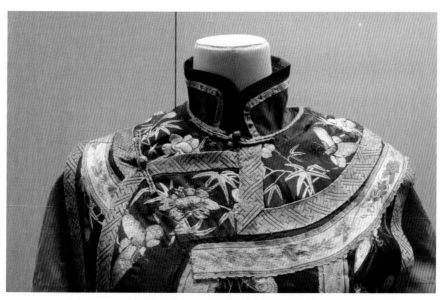

◎圖2-48　清代刺繡服裝的展示

刺繡緙絲拍賣市場概況

　　繡、緙藝術品從20世紀90年代起，在境內外拍賣市場偶有亮相，到2000年後，繡、緙藝術拍品的亮相頻率有所增加，但與書畫、瓷器、玉器等拍賣相比，仍處於「養在深閨人不識」的狀態。即便是2005年中國嘉德春季「錦繡絢麗巧天工」的織繡

拍賣專場，二百零三件拍品，成交比率90.64%，其中欣賞類繡、緙十多幅，成交比率100%，但是面對偌大的收藏市場此次拍賣也只是杯水車薪而已。

縱觀繡、緙拍賣市場，生活類繡、緙多於欣賞類繡、緙，而生活類繡、緙批量生產和仿製的便捷，也將刺繡收藏市場時時引入誤區，可以預測，在今後的藝術品投資市場上，欣賞類繡、緙將是收藏市場值得關注和信賴的選擇，尤其是清末、民國時期的名家繡品幾乎還未被發掘和利用，由於這一時期的欣賞類繡、緙名品名作豐富，又各具風格特點，若想仿製難度大、風險多、成本大，極易留下破綻，而拍賣行又少有欣賞類繡、緙名作拍品打響聲譽、啟動投資信心的事例，一些仿製品、劣質品，乃至電腦噴繪底加繡、某些「日本緙絲」模式的偽品時有混跡於收藏市場，這也給投資者加重了顧慮和謹慎心理。

然而，正是欣賞類繡、緙的收藏尚在如此一個初級階段，價位也在較為理性的層面，與當代工藝刺繡、緙比較，它始終處在低水平的價格。因此，我們完全相信，欲收藏清末民國時期的繡、緙欣賞類繡品現在建倉正是機會。

當然，我們也看到在這幾年裏，有那麼一、二件欣賞類繡、緙在市場上似風車般旋轉於各地拍賣場，時而身價百倍，時而又拍價平平，令人一頭霧水，無所適從，這種個案正表明了市場對藝術類刺繡的渴求、疑慮、躁動與糾結的複雜心態。如何滿足收藏市場的正常需求，增強投資者的信心，讓真正夠得上標準的繡、緙登堂入室，這需要多增長專業知識外，還有待於收藏投資市場的認真梳理。

2011年北京秋拍，華辰拍賣開設了當代蘇繡藝術精品專場，成交率近50%，其中噴繪底圖刺繡基本流拍，是藏家鑑藏能力提升的可喜現象（圖2-49，圖2-50）。

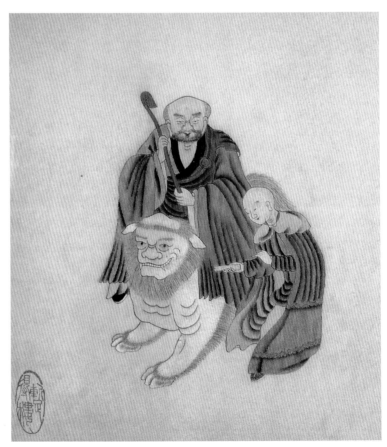

◎圖2-49　元～明 彩繡《十八尊者冊頁》

2005年嘉德春拍，編號1829，成交價550萬元人民幣。

◎圖2-50　石渠寶笈錄宋緙絲《蟠桃獻壽圖》

2010年嘉德秋拍，編號2113，成交價2240萬元人民幣。

1991－2011 刺繡拍賣市場價格表（十萬元以上）

序號	名　稱	估　價	成交價（RMB）	拍賣公司	拍賣日期	拍品號
1	清乾隆　御製緙絲加繡《三星圖頌》軸	咨詢價	28,000,000	北京匡時	2009-12-15	1012
2	元　管道昇針繡十八尊者冊	RMB3,800,000－5,000,000	19,800,000	北京翰海	2004-01-12	2774
3	清十八世紀　紅木嵌暗刻描金壽石雜寶彩繡瑞景圖六扇屏風	HKD10,000,000－15,000,000	10,374,750	香港蘇富比	2008-04-11	2823
4	清乾隆　御製刺繡耕織圖（八開）	RMB5,000,000－7,000,000	10,235,000	北京翰海	2011-05-19	2312
5	明十六／十七世紀　緞地刺繡釋迦牟尼佛唐卡	HKD950,000－1,200,000	6,106,000	香港佳士得	2010-12-01	3063
6	元－明　彩繡十八尊者冊頁	RMB5,000,000－8,000,000	5,500,000	中國嘉德	2005-05-15	1829
7	清　刺繡十八尊者圖冊	RMB30,000－50,000	4,536,000	北京保利	2009-11-24	3961
8	明十六／十七世紀　緞地刺繡釋迦牟尼佛唐卡	HKD800,000－1,000,000	4,034,980	香港佳士得	2009-12-01	1961
9	清乾隆　御製顧繡金剛經塔軸	RMB2,800,000－3,800,000	3,696,000	中國嘉德	2010-11-20	2112
10	清乾隆　明黃繡五彩雲蝠紋十二章吉服袍	HKD3,000,000－4,000,000	3,360,000	香港佳士得	2007-05-29	1388
11	清　御用黃綢緞繡陀羅尼經被	RMB2,000,000－2,000,000	3,135,000	北緯拍賣	2009-11-22	0034
12	清嘉慶　明黃緞繡五彩金龍紋夾炕褲（蘇繡）	RMB2,600,000－2,600,000	3,025,000	北緯拍賣	2009-11-22	0038
13	清乾隆　御製緙絲刺繡無量壽佛像	HKD1,200,000－1,500,000	2,257,700	香港佳士得	1999-04-26	0525
14	清康熙　御製明黃繡龍紋吉服	HKD2,500,000－3,000,000	2,129,600	香港佳士得	2009-05-27	1817
15	清嘉慶　明黃緞繡五彩八團雲藍色龍女夾袍	RMB1,900,000－1,900,000	2,090,000	北緯拍賣	2009-11-22	0023
16	清嘉慶　藍緞繡五彩八團雲蟒紋女吉服袍	RMB1,700,000－1,700,000	2,035,000	北緯拍賣	2009-11-22	0029
17	清乾隆　石青緞繡五彩雲金龍紋女朝褂	RMB1,800,000－1,800,000	1,980,000	北緯拍賣	2009-11-22	0022
18	清光緒　紅緞繡五彩八團雲蝠金蟒紋女吉服袍	RMB1,550,000－1,550,000	1,815,000	北緯拍賣	2009-11-22	0033
19	清乾隆　刺繡十二章紋龍袍	HKD50,000－70,000	1,745,973	香港佳士得	2004-04-26	1014
20	清乾隆　刺繡黃「龍」旗 正黃旗	HKD300,000－400,000	1,687,500	香港蘇富比	2007-10-09	1317
21	明初　打籽繡岩傳甘露漩明王	RMB600,000－800,000	1,375,000	中國嘉德	2005-05-15	1952
22	清乾隆　織繡《無量壽佛》	RMB800,000－1,200,000	1,288,000	北京保利	2007-12-02	1902
23	清初　戳紗繡壽山福海紋帷帳	RMB250,000－350,000	1,111,000	中國嘉德	2005-05-15	1916
24	清嘉慶　紅緞繡五彩八團祝賀子孫福壽萬代綿長如意女袍	RMB900,000－900,000	1,100,000	北緯拍賣	2009-11-22	0021
25	清中期　粵繡花鳥圖四屏	RMB350,000－550,000	1,045,000	中國嘉德	2005-05-15	1854
26	清十八世紀　刺繡觀音像掛幅	HKD80,000－120,000	1,021,140	香港佳士得	2011-06-01	3786
27	清嘉慶　紅緞繡五彩人物壽帳	RMB700,000－700,000	1,012,000	北緯拍賣	2009-11-22	0039
28	清乾隆　杏黃地打子彩繡花卉紋床墊	RMB800,000－1,000,000	880,000	中國嘉德	2004-11-06	0451
29	清　粵繡花鳥動物（四屏）	RMB800,000－1,000,000	880,000	北京翰海	2006-12-18	2461
30	中央黨校文革刺繡	HKD800,000－1,000,000	880,000	澳門中信	2007-02-11	0120

序號	名　稱	估　價	成交價（RMB）	拍賣公司	拍賣日期	拍品號
31	清 堆繡唐卡大曬佛	RMB800,000 – 800,000	880,000	北京萬隆	2008-12-10	1618
32	清十七／十八世紀 刺繡天王羅漢冊頁（六開）	HKD1,000,000 – 1,500,000	862,400	香港佳士得	2009-05-27	1856
33	清 御製刺繡釋迦牟尼及二弟子唐卡	RMB400,000 – 600,000	825,000	誠銘國際	2005-09-17	0029
34	清道光 黃緞萬字地十二章刺繡龍袍	RMB700,000 – 900,000	805,000	北京保利	2011-06-06	8759
35	明 繡君臣圖	RMB250,000 – 350,000	770,000	中國嘉德	2005-05-15	1823
36	清嘉慶 香色紗緞繡彩雲金龍夾龍袍	HKD200,000 – 300,000	727,500	香港蘇富比	2007-10-09	1331
37	清 沈壽繡雙駿圖	RMB28,000 – 38,000	715,000	中國嘉德	2005-05-15	1858
38	清光緒 紅緞繡五彩雲蝠壽八仙金蟒紋女吉服袍	RMB600,000 – 600,000	715,000	北緯拍賣	2009-11-22	0018
39	清乾隆 髮繡唐卡	RMB600,000 – 600,000	715,000	北緯拍賣	2009-11-22	0048
40	清雍正 明黃緞地繡萬壽金龍紋袍料	RMB180,000 – 250,000	693,000	中國嘉德	2005-05-15	1775
41	清乾隆 黃地織繡十二章龍袍	RMB350,000 – 450,000	672,000	中貿聖佳	2008-06-07	0139
42	清乾隆 明黃地繡五彩十二章龍袍	RMB80,000 – 120,000	660,000	中國嘉德	2005-05-15	1776
43	清十八世紀 西藏式刺繡龍紋鑲牙雕祭禮服裝	HKD600,000 – 800,000	633,350	香港佳士得	2003-07-07	608
44	清乾隆 顧繡山水人物冊（六開）	RMB400,000 – 600,000	616,000	北京保利	2010-12-05	4772
45	清中期 和合二仙繡品掛屏（一對）	RMB500,000 – 800,000	616,000	北京匡時	2010-12-04	0075
46	明末／清初；十六／十七世紀 顧繡荷花鴛鴦圖軸	HKD500,000 – 700,000	594,075	香港佳士得	2008-05-27	1923
47	清 黃地織繡十二章龍袍	RMB550,000 – 650,000	593,600	雍和嘉誠	2008-11-09	1901
48	清光緒 明黃緞繡「卍」字錦十二章龍袍	RMB160,000 – 200,000	561,000	中國嘉德	2005-05-15	1777
49	清代·嘉慶 蘆雁緙絲繡片	RMB200,000 – 400,000	550,000	北京嘉寶	2006-01-04	0190
50	清雍正／乾隆 月白緞繡秋花鳥蝶圖掛屏	HKD500,000 – 800,000	544,360	香港佳士得	2010-05-31	1890
51	清十八世紀 黃緞繡七政八吉祥祭壇掛屏	HKD300,000 – 400,000	540,000	香港佳士得	2007-05-29	1440
52	清乾隆 刺繡喇乎拉羅漢圖	RMB30,000 – 50,000	537,600	北京誠軒	2010-05-17	0917
53	清 藍地緙絲加繡龍袍	RMB35,000 – 45,000	528,000	中國嘉德	2005-05-15	1782
54	明 顧繡四季花鳥圖四屏	RMB300,000 – 500,000	495,000	中國嘉德	2005-05-15	1824
55	清 湘繡無量壽佛贊	RMB220,000 – 280,000	495,000	誠銘國際	2007-11-18	0848
56	清十八世紀 緝珠珊瑚繡花鳥圖軸（一對）	HKD200,000 – 300,000	487,275	香港佳士得	2008-05-27	1922
57	明 堆繡大威德金剛唐卡	HKD380,000 – 420,000	483,000	長風拍賣	2007-11-25	0517
58	清康熙 耕織圖繡片（四件）	RMB300,000 – 500,000	462,000	中國嘉德	2002-04-23	1253
59	清光緒 刺繡祝壽圖	RMB300,000 – 450,000	462,000	太平洋	2007-06-24	0633
60	朱壽珍蘇繡白度母唐卡	RMB400,000 – 500,000	460,000	北京歌德	2011-06-03	1089
61	清 黃地繡九龍壁掛	RMB80,000 – 100,000	440,000	北京翰海	2004-11-22	3006
62	清乾隆 大紅緞地彩繡繡球花女袍	RMB120,000 – 160,000	440,000	中國嘉德	2005-05-15	1787
63	明 顧繡出相圖	RMB150,000 – 200,000	440,000	中國嘉德	2005-05-15	1827
64	清代 御製緙絲刺繡釋迦牟尼像唐卡	RMB180,000 – 320,000	440,000	北京嘉寶	2006-01-04	0165
65	清 西方極樂世界刺繡唐卡	RMB400,000 – 450,000	440,000	北京匡時	2006-11-23	1091
66	光緒 御製繡壽桃圖	咨詢價	433,992	倫敦佳士得	2006-11-07	0073
67	清十八世紀 緝珠繡茶花圖軸	HKD280,000 – 320,000	433,875	香港佳士得	2008-05-27	1557
68	清 黃地繡雲龍紋龍袍	RMB400,000 – 500,000	425,600	北京翰海	2007-06-25	2768
69	明末／清初 青碧齋絲繡繡關帝周倉像軸	HKD250,000 – 350,000	418,475	香港佳士得	2009-12-01	1956
70	顧繡群仙祝壽圖	RMB380,000 – 380,000	418,000	北京翰海	2005-11-19	0805

序號	名　稱	估　價	成交價（RMB）	拍賣公司	拍賣日期	拍品號
71	清道光　紅色緞繡八團喜相逢花卉紋宮廷吉服袍	RMB200,000－300,000	414,400	北京永樂	2011-05-24	1104
72	清雍正　明黃地彩雲金龍妝花緞刺繡龍袍	HKD350,000－450,000	405,260	長風拍賣	2009-11-30	0231
73	明　顧繡關帝像	RMB350,000－550,000	392,000	北京保利	2008-12-06	2987
74	清　盤金繡龍紋大掛屏	RMB300,000－400,000	392,000	北京保利	2009-11-24	3965
75	清乾隆　刺繡禮佛圖	RMB80,000－150,000	392,000	西泠拍賣	2010-12-14	2680
76	清十九世紀　黃地刺繡「十二章紋」龍袍	HKD350,000－450,000	385,438	香港蘇富比	2009-10-08	1658
77	清乾隆　蘇繡福祿壽三星如意圖	RMB200,000－300,000	385,000	中國嘉德	2005-05-15	1844
78	清乾隆　蘇繡麻姑獻壽圖	RMB250,000－300,000	379,500	北京東正	2011-06-05	0768
79	清乾隆　藍色緞繡麻姑獻壽圖鏡心	RMB250,000－300,000	369,600	北京永樂	2010-11-23	0767
80	清中期　鯊魚皮包菱花口十稜繡敦（一對）	RMB280,000－280,000	358,400	山東大成	2011-09-29	0338
81	明　紅羅地盤金彩繡麒麟袍	RMB120,000－160,000	352,000	中國嘉德	2005-05-15	1772
82	明　顧繡群仙祝壽圖	RMB100,000－150,000	352,000	中國嘉德	2005-05-15	1822
83	清中期　藍地盤金繡雲蝠八寶龍袍	RMB300,000－500,000	345,000	北京保利	2011-06-06	8760
84	清晚期　杏黃色緞平金繡團八駿雲蝠紋道袍	RMB80,000－100,000	336,000	北京永樂	2011-05-24	1170
85	清　黃地鳳穿花繡片	RMB300,000－400,000	336,000	北京翰海	2007-12-17	2605
86	明末清初　閒香寺刺繡佛教故事袈裟	RMB35,000－55,000	335,500	中國嘉德	2005-05-15	1940
87	清紅木透雕雲龍葡萄紋五聯廣繡花鳥屏	HKD250,000－250,000	333,201	香港華輝	2010-05-29	0218
88	清康熙　彩繡「耕織圖」繡片（四張）	RMB300,000－500,000	330,000	中國嘉德	2001-11-04	1285
89	清中期　西藏式刺繡雙魚龍紋禮服（一套）	RMB300,000－500,000	330,000	中國嘉德	2005-05-15	1942
90	顧繡　路路榮華	RMB60,000－80,000	313,600	上海嘉泰	2008-06-24	1358
91	清　寶藍紗地繡女式短衫	RMB80,000－100,000	308,000	中國嘉德	2005-05-15	1794
92	清乾隆　蘇繡麻姑祝壽圖	RMB100,000－150,000	308,000	中國嘉德	2005-05-15	1842
93	明　刺繡董其昌行書對聯	RMB20,000－30,000	308,000	中國嘉德	2005-05-15	1845
94	清　御製補繡財源天母唐卡	RMB220,000－280,000	308,000	誠銘國際	2005-09-17	0031
95	清乾隆　緙絲紅地蝴蝶如意紋繡花女袍	RMB280,000－380,000	308,000	中國嘉德	2006-06-03	1645
96	明早期　紅地繡金飛龍紋方補	RMB120,000－160,000	297,000	中國嘉德	2005-05-15	1862
97	清中期　刺繡博古暗八仙帷帳	RMB80,000－100,000	286,000	中國嘉德	2005-05-15	1917
98	清　刺繡百禽呈瑞圖四條屏	RMB20,000－30,000	280,000	北京保利	2010-12-06	7644
99	清　刺繡十六羅漢冊頁	RMB120,000－180,000	280,000	北京保利	2010-12-06	7647
100	清　粵繡雙面五倫圖宮扇（一對）	RMB100,000－150,000	276,000	北京保利	2011-06-06	8803
101	清　粵繡百鳥爭鳴圖裱片（兩幅）	RMB80,000－120,000	276,000	中國嘉德	2011-11-15	4161
102	清康熙　彩繡百鳥朝鳳圖	RMB250,000－350,000	275,000	中國嘉德	2005-05-15	1921
103	刺繡　宣爐	HKD280,000－350,000	275,000	澳門中信	2007-02-11	0079
104	清十八世紀　緝珠繡花鳥圖軸	HKD250,000－350,000	273,675	香港佳士得	2008-05-27	1921
105	清十八世紀　黃地繡鳳凰蓮花紋炕墊	HKD80,000－120,000	264,000	香港佳士得	2007-05-29	1397
106	明萬曆　滿繡江山萬代龍紋圓補	RMB80,000－120,000	258,500	中國嘉德	2005-05-15	1865
107	明　露香園顧韓希孟繡畫冊	RMB250,000－260,000	257,600	北京保利	2008-12-06	1740
108	清　紅木框粵繡百鳥朝鳳屏	RMB50,000－80,000	257,600	北京保利	2010-12-06	7648
109	清道光　綠素緞繡團鶴八寶紋宮廷吉服袍	RMB200,000－250,000	257,600	北京永樂	2010-05-18	0674
110	明　金蘭織繡團龍紋錦	RMB16,000－26,000	253,000	中國嘉德	2011-11-15	4155

中國歷代
刺繡緙絲
鑑賞與收藏

序號	名　稱	估　價	成交價（RMB）	拍賣公司	拍賣日期	拍品號
111	清中期　雲龍紋刺繡掛屏	HKD200,000－400,000	247,500	香港淳浩	2007-05-05	0520
112	清光緒　石青色雲紋暗花緞繡雲龍紋官員朝袍	RMB150,000－200,000	246,400	北京永樂	2011-05-24	1121
113	清郭子儀祝壽圖繡品	RMB240,000－280,000	246,400	長風拍賣	2010-06-22	1019
114	清　紅地織錦盤金繡「太平有象」紋椅披（一對）	RMB180,000－250,000	246,400	北京榮寶	2010-11-14	1123
115	清　盤金銀彩繡龍紋補子（一對）	RMB2,400－4,000	242,000	上海嘉泰	2007-08-11	0516
116	清　藍地繡龍袍	RMB200,000－300,000	224,000	北京翰海	2007-12-17	2608
117	清　西方極樂世界刺繡唐卡	RMB200,000－300,000	224,000	中拍國際	2009-11-14	0125
118	清　廣繡百鳥圖掛屏	RMB80,000－100,000	224,000	北京匡時	2010-06-06	1327
119	清　黃緞彩繡雲龍紋大帳	RMB200,000－250,000	220,000	中國嘉德	2004-11-06	0450
120	明　磁青地繡花鳥圖	RMB100,000－150,000	220,000	中國嘉德	2005-05-15	1831
121	清中期　彩繡麒麟紋武官一品補子	RMB30,000－50,000	220,000	中國嘉德	2005-05-15	1866
122	清乾隆　盤金滿繡雲龍紋圓補	RMB100,000－150,000	220,000	中國嘉德	2005-05-15	1867
123	清康熙　彩繡「師利菩薩」掛幡（背襯明織錦緞）	RMB180,000－250,000	220,000	中國嘉德	2005-05-15	1941
124	清代　紅氈底金錢繡龍紋海水雲紋幃	RMB200,000－400,000	220,000	北京嘉寶	2006-01-04	0215
125	清中期　繡福祿壽圖	RMB200,000－300,000	220,000	雍和嘉誠	2007-05-20	1078
126	清晚期　刺繡西湖十景冊頁	RMB20,000－40,000	218,500	中國嘉德	2011-05-23	3901
127	清中期　白色緞粵繡孔雀百鳥花卉紋座屏	RMB150,000－180,000	218,500	北京永樂	2011-11-15	0184
128	清晚期　石青色緞繡地景人物花卉紋女褂	RMB48,000－58,000	212,800	北京永樂	2011-05-24	1140
129	明萬曆　紅地納紗彩繡雲龍紋袍料	RMB120,000－160,000	209,000	中國嘉德	2005-05-15	1771
130	清中期　刺繡金簡書御製詩對聯	RMB18,000－28,000	209,000	中國嘉德	2005-05-15	1846
131	明中期　藍地撚金繡飛翼龍紋方補	RMB100,000－150,000	209,000	中國嘉德	2005-05-15	1863
132	清宣統三年　壽帳織繡	RMB180,000－200,000	198,000	中鴻信	2006-06-27	0311
133	花鳥珍禽刺繡屏風（四扇）	RMB160,000－200,000	198,000	南京正大	2009-06-07	0054
134	清　粵繡百鳥圖插屏	RMB100,000－150,000	195,500	北京保利	2011-06-07	9799
135	清　納紗繡仙鶴一品補子（一對）	RMB6,000－8,000	187,000	中國嘉德	2005-05-15	1901
136	十九世紀　蘇繡花鳥	咨詢價	183,612	倫敦佳士得	2006-11-07	0072
137	清晚期　織繡黃地袈裟	RMB30,000－40,000	181,500	北京華辰	2005-06-05	1055
138	清　粵繡花鳥圖掛屏（一對）	RMB50,000－80,000	179,200	北京永樂	2011-05-24	1022
139	清　拉鎖子繡五佛冠	RMB20,000－30,000	176,000	中國嘉德	2005-05-15	1946
140	清　「德政興歌」繡品	RMB50,000－80,000	172,500	北京容海	2011-10-24	3607
141	清光緒　紫色綢繡雲龍紋宮廷棉吉服袍	RMB120,000－150,000	168,000	北京永樂	2011-05-24	1115
142	清光緒　紫色綢繡彩雲金龍紋吉服袍	RMB80,000－100,000	168,000	北京永樂	2011-05-24	1120
143	清晚期　紫色緞平金繡團八卦花鳥紋道袍	RMB85,000－100,000	168,000	北京永樂	2011-05-24	1169
144	清乾隆　紅地刺繡十二花神	RMB150,000－200,000	168,000	北京保利	2010-06-04	4390
145	清　屍陀林主堆繡唐卡	RMB100,000－120,000	168,000	中貿聖佳	2010-07-17	2890
146	清光緒　紅地繡瑤池祝壽圖六條屏	RMB150,000－200,000	168,000	北京永樂	2009-12-13	0662
147	明　滿繡一佛二菩薩唐卡	RMB150,000－200,000	165,000	中國嘉德	2005-05-15	1951
148	清代　刺繡財富天神唐卡	RMB50,000－100,000	165,000	北京嘉寶	2006-01-04	0166
149	清　顧繡山水人物掛屏	RMB150,000－200,000	165,000	北京翰海	2006-06-26	2543
150	清晚期　粵繡「百鳥鬧春」台屏 女史陳錦蓮	RMB150,000－200,000	165,000	誠銘國際	2007-11-18	0842

序號	名　稱	估　價	成交價（RMB）	拍賣公司	拍賣日期	拍品號
151	清　堆繡馬頭明王唐卡	HKD120,000 – 140,000	161,000	長風拍賣	2007-11-25	0516
152	清晚期　紅色緞繡團龍鳳紋椅墊折片（四件）	RMB35,000 – 45,000	156,800	北京永樂	2011-05-24	1175
153	清早期　綴繡彩雲金龍紋妝花紗圖幔	RMB80,000 – 100,000	156,800	北京永樂	2011-05-24	1021
154	清十八／十九世紀　緞地刺繡彌勒佛唐卡	HKD150,000 – 200,000	155,750	香港佳士得	2008-05-27	1911
155	清　粵繡五倫圖	RMB12,000 – 18,000	154,000	中國嘉德	2005-05-15	1855
156	17世紀　刺繡博古圖掛屏（一套六件）	GBP8,000 – 12,000	153,200	倫敦佳士得	2007-11-06	0127
157	清光緒　杏黃色綢繡雲龍紋宮廷龍袍	RMB80,000 – 100,000	145,600	北京永樂	2011-05-24	1114
158	清　刺繡釋迦牟尼唐卡	RMB150,000 – 180,000	145,600	雍和嘉誠	2008-11-09	1909
159	清中期　桔黃緞地盤金龍紋龍袍	RMB100,000 – 150,000	143,000	中國嘉德	2006-06-03	1647
160	清　福星繡品中堂	RMB50,000 – 80,000	138,000	北京容海	2011-10-24	3608
161	清　十九世紀末　藍紗繡彩雲金龍紋吉服袍	USD10,000 – 15,000	137,000	紐約佳士得	2008-09-17	0171
162	清晚期　石青色緞繡博古花卉紋女褂	RMB50,000 – 80,000	134,400	北京永樂	2011-05-24	1145
163	清中期　博古圖刺繡掛屏（一對）	RMB120,000 – 150,000	134,400	北京華辰	2010-05-15	1049
164	清十八世紀　緙珠繡一路榮華富貴圖軸	HKD150,000 – 250,000	133,500	香港佳士得	2008-05-27	1558
165	清十八／十九世紀　緙珠繡麻姑獻壽圖軸	HKD150,000 – 180,000	133,500	香港佳士得	2008-05-27	1919
166	清　繡羅漢圖	RMB160,000 – 250,000	132,000	北京翰海	2000-01-09	1562
167	清乾隆　青花纏枝蓮紋繡墩	RMB90,000 – 90,000	132,000	天津文物	2010-11-21	0946
168	明　那迦希與羅怙羅尊者刺繡唐卡	RMB120,000 – 150,000	132,000	北京匡時	2006-11-23	1102
169	清　布面織繡無量壽佛唐卡	RMB100,000 – 130,000	130,000	紅太陽	2011-05-28	0631
170	清中期　紅地織繡龍袍	RMB80,000 – 120,000	123,200	中貿聖佳	2007-12-01	0622
171	清光緒　藍綢繡彩雲金龍紋袍	RMB65,000 – 80,000	123,200	北京永樂	2010-11-23	0753
172	清19世紀　蘇繡「園林人物」圖對屏	HKD120,000 – 150,000	123,000	香港蘇富比	2011-10-04	2433
173	清　紅地打籽繡盤金椅披（一套四件）	RMB28,000 – 28,000	121,000	北京萬隆	2009-05-31	0161
174	清十八世紀　黃緞繡七政八吉祥祭壇掛屏	USD20,000 – 40,000	119,875	紐約佳士得	2008-09-17	0176
175	清乾隆　繡品花鳥片	RMB15,000 – 20,000	117,600	上海工美	2010-11-04	0544
176	清中期　繡白度母唐卡	RMB38,000 – 58,000	115,500	中國嘉德	2005-05-15	1953
177	清光緒　紅色緞繡雲龍紋吉服袍	RMB60,000 – 70,000	112,000	北京永樂	2011-05-24	1118
178	楊守玉　亂針繡何紹基對聯	RMB100,000 – 150,000	112,000	浙江永暄	2011-10-30	0500
179	清　紅木嵌螺鈿粵繡插屏	RMB100,000 – 120,000	112,000	北京保利	2008-05-31	3053
180	清中期　粵繡百鳥迎春黑檀透雕屏風	RMB100,000 – 120,000	112,000	上海嘉泰	2009-12-22	1211
181	清　橙紅地繡九龍紋龍袍	RMB80,000 – 80,000	112,000	上海鴻海	2010-06-30	0010
182	清　刺繡乾隆御筆心經冊頁	RMB20,000 – 50,000	112,000	北京保利	2010-12-06	7645
183	清十九世紀中　棕緞繡彩雲金龍紋吉服袍	USD8,000 – 12,000	111,313	紐約佳士得	2008-09-17	0172
184	清十七／十八世紀　絲繡海屋添籌圖軸	HKD100,000 – 150,000	110,125	香港佳士得	2009-12-01	1955
185	清同治　赭色緞盤金銀繡蘭花萬壽紋夾袍	RMB20,000 – 30,000	110,000	中國嘉德	2005-05-15	1792
186	清乾隆　蘇繡靈仙祝壽圖	RMB18,000 – 28,000	110,000	中國嘉德	2005-05-15	1838
187	清雍正　御製明黃地繡五龍紋座墊	HKD120,000 – 150,000	110,000	香港佳士得	2009-05-27	1851
188	清乾隆　緙絲人物山水紋繡片	RMB100,000 – 200,000	110,000	北緯拍賣	2009-11-22	0460
189	清　黃地織繡龍袍	RMB100,000 – 150,000	109,760	雍和嘉誠	2011-06-01	2251
190	清　織繡八仙人物（一對）	RMB100,000 – 150,000	103,500	雍和嘉誠	2011-11-27	2925
191	19世紀　黃緞刺繡方形肘墊（一對）	USD6,000 – 8,000	102,450	紐約佳士得	2009-09-14	0108
192	清　「陳錦蓮」粵繡團扇	RMB8,000 – 12,000	101,200	中國嘉德	2005-05-15	1856

1999－2011 緙絲拍賣市場價格表（十萬元以上）

序號	名　稱	估　價	成交價（RMB）	拍賣公司	拍賣日期	拍品號
1	紅木雕花鑲嵌緙絲絹繪屏風	咨詢價	83,720,000	崇源國際	2006-05-02	0495
2	清乾隆 欽定補刻端石蘭亭圖帖緙絲全卷	咨詢價	35,750,000	中國嘉德	2004-05-17	2203
3	清乾隆 御製緙絲加繡《三星圖頌》軸	咨詢價	28,000,000	北京匡時	2009-12-15	1012
4	石渠寶笈錄宋緙絲蟠桃獻壽圖	咨詢價	22,400,000	中國嘉德	2010-11-20	2113
5	清乾隆 御製緙絲「三星圖頌」圖軸	HKD3,000,000－4,000,000	18,179,200	香港佳士得	2006-05-30	1264
6	清乾隆 緙絲御筆墨雲室記手卷	RMB8,000,000－10,000,000	17,920,000	中國嘉德	2009-11-21	2108
7	清乾隆 御製緙絲黑地海水雲龍紋儀仗用甲胄	HKD5,000,000－7,000,000	15,267,000	香港蘇富比	2006-04-10	1539
8	清乾隆 御製緙絲黑地「海水雲龍」圖儀仗甲冑	HKD12,000,000－16,000,000	12,408,000	香港蘇富比	2008-10-08	2206
9	緙絲 米芾題《長春圖》手卷	RMB7,000,000－10,000,000	7,920,000	北京翰海	2002-06-30	1040
10	清乾隆 御製緙絲「龍舟競渡」圖掛軸（一對）	HKD3,000,000－4,000,000	5,334,750	香港蘇富比	2008-04-11	2822
11	清乾隆 御製紫檀鑲緙絲掛屏（一對）	RMB3,500,000－4,500,000	5,175,000	北京匡時	2011-06-08	2388
12	清 紫檀嵌緙絲博古圖地屏	RMB3,800,000－6,800,000	5,040,000	浙江佳寶	2010-06-06	0115
13	清 緙絲壽字立幅	HKD4,000,000－4,500,000	4,711,700	香港佳士得	2000-04-30	574
14	清乾隆 緙絲御製西湖景詩冊頁(十二開)	RMB1,800,000－2,200,000	4,480,000	北京匡時	2008-05-21	0162
15	明永樂 緙絲釋迦牟尼佛坐像唐卡	HKD4,000,000－5,000,000	4,145,200	香港佳士得	2010-12-01	3065
16	乾隆御筆緙絲	RMB8,000－12,000	4,070,000	北京國拍	2008-05-03	1291
17	清乾隆年間 御製御筆十全記緙絲 手鄭	RMB2,000,000－3,000,000	3,520,000	中貿聖佳	2002-04-21	0832
18	佚名 緙絲姜晟書高宗純皇帝御製入徽耄念之寶記卷	RMB1,800,000－2,200,000	3,432,000	北京翰海	2001-12-09	1107
19	清乾隆 緙絲山水人物葫蘆掛屏（二件）	RMB2,200,000－2,800,000	3,136,000	北京翰海	2010-06-07	2969
20	清康熙 紫檀百寶嵌框緙絲龍舟競渡葫蘆掛屏（一對）	RMB2,000,000－3,000,000	2,990,000	北京保利	2011-06-05	7304
21	張大千 仿宋人沈子蕃緙絲	HKD2,500,000－3,500,000	2,944,373	香港佳士得	2004-04-25	039
22	清乾隆 御製緙絲金地福壽團龍八吉祥地毯	HKD450,000－650,000	2,647,500	香港佳士得	2007-11-27	1824
23	清乾隆 御製緙絲刺繡無量壽佛像	HKD1,200,000－1,500,000	2,257,700	香港佳士得	1999-04-26	0525
24	清乾隆 緙絲八仙壽字圖	RMB400,000－600,000	2,200,000	中國嘉德	2005-05-15	1815
25	清乾隆 緙絲歲寒三友圖	RMB800,000－1,200,000	2,200,000	中國嘉德	2005-05-15	1814
26	清乾隆 御製緙絲題贊無量壽佛像圖	HKD1,500,000－2,400,000	1,814,860	香港佳士得	2009-12-01	1965
27	清中期 緙絲群仙祝壽圖（十條屏）	RMB1,000,000－1,500,000	1,760,000	中國嘉德	1999-10-27	1035
28	清乾隆 緙絲博古紋掛屏（二件）	RMB1,700,000－2,000,000	1,725,000	北京翰海	2011-05-21	3111
29	清乾隆 鑲紫檀框緙絲「迎禧」掛屏	RMB120,000－180,000	1,680,000	北京匡時	2009-06-26	1228
30	清 緙絲山水鏡心（一對）	RMB1,200,000－1,800,000	1,540,000	中貿聖佳	2001-05-21	0782

序號	名 稱	估 價	成交價（RMB）	拍賣公司	拍賣日期	拍品號
31	清乾隆 緙絲「御筆墨寶」冊頁	HKD600,000－800,000	1,506,293	香港佳士得	2004-11-01	0913
32	清中期 緙絲（二件）	RMB300,000－500,000	1,452,000	北京翰海	1999-07-05	1627
33	乾隆帝 御製緙絲[西湖景詩] 冊頁（十二開選二）	HKD500,000－700,000	1,399,200	香港佳士得	2005-05-30	1229
34	清中期 緙絲東方朔偷桃	RMB1,200,000－1,500,000	1,322,500	北京匡時	2011-12-05	3082
35	清中晚期 黃地緙絲雲海八寶吉祥紋龍袍	RMB600,000－800,000	1,265,000	華藝國際	2011-12-11	1637
36	金絲地緙絲玉堂富貴圖通景屏風	RMB1,200,000－1,500,000	1,120,000	北京翰海	2007-12-16	1056
37	宋緙絲《壽星頌》圖	RMB800,000－1,200,000	1,100,000	上海國拍	2009-05-30	0169
38	明萬曆 御製緙絲「水波雲龍」圖掛幅	HKD1,000,000－1,500,000	1,073,600	香港蘇富比	2010-04-08	1864
39	清乾隆 緙絲清明上河圖（二件）	RMB1,000,000－1,500,000	1,045,000	北京翰海	2004-11-22	3008
40	晚清 御製明黃緙絲十二章紋龍袍	HKD1,000,000－1,500,000	968,000	香港佳士得	2008-12-03	2260
41	清十九世紀 橘黃緙絲五彩雲蝠紋冬季吉服	HKD500,000－700,000	900,000	香港佳士得	2007-05-29	1389
42	元 緙絲祥龍吐珠圖扇面	RMB300,000－500,000	858,000	中國嘉德	2005-05-15	1808
43	清光緒 御製緙絲壽星圖	HKD800,000－1,200,000	810,520	長風拍賣	2009-11-30	0232
44	清 緙絲御題匾額	RMB80,000－120,000	761,600	北京保利	2010-12-06	4878
45	清 緙絲耕織圖冊頁（十二開）	RMB600,000－800,000	761,600	中貿聖佳	2007-12-01	0620
46	清 緙絲壽星	RMB700,000－900,000	761,600	北京翰海	2007-06-25	2767
47	清嘉慶 緙絲八仙慶壽圖（兩幅）	HKD450,000－550,000	747,300	香港佳士得	2000-04-30	620
48	清中期 緙絲花鳥四條屏	咨詢價	685,000	北京萬隆	2008-01-16	2132
49	清雍正 藍地緙絲龍紋袍	HKD800,000－1,000,000	670,800	中信國際	2010-10-30	0471
50	清中期 紅地緙絲圍鶴紋一品夫人袍服	RMB150,000－200,000	660,000	中國嘉德	2005-05-15	1780
51	明 緙絲花鳥山水	RMB150,000－250,000	621,000	中國嘉德	2011-11-15	4157
52	清中期 紫檀雕捲草紋框緙絲大吉掛屏	RMB400,000－600,000	616,000	北京匡時	2010-12-04	0100
53	清中期 緙絲群仙祝壽掛軸	RMB150,000－200,000	616,000	北京保利	2010-12-06	7650
54	清嘉慶 緙絲靈仙祝壽圖（二幅）	HKD500,000－700,000	560,475	香港佳士得	2000-10-31	0984
55	清中期 緙絲花鳥掛屏（一對）	RMB480,000－680,000	552,000	北京保利	2011-12-08	8771
56	清代·嘉慶 蘆雁緙絲繡片	RMB200,000－400,000	550,000	北京嘉寶	2006-01-04	0190
57	清 緙絲和合二仙	RMB180,000－220,000	550,000	誠銘國際	2007-11-18	0849
58	清 藍地緙絲加繡龍袍	RMB35,000－45,000	528,000	中國嘉德	2005-05-15	1782
59	清雍正／乾隆 緙絲紅地纏枝蓮紋掛幅	HKD600,000－800,000	518,940	香港佳士得	2011-06-01	3610
60	清 緙絲群仙祝壽	RMB120,000－150,000	462,000	誠銘國際	2007-11-18	0846
61	清中期 大紅緙絲圍龍紋女吉服	RMB80,000－120,000	451,000	中國嘉德	2005-05-15	1781
62	清代 御製緙絲刺繡釋迦牟尼像唐卡	RMB180,000－320,000	440,000	北京嘉寶	2006-01-04	0165
63	清乾隆 緙絲壽星圖	RMB65,000－85,000	440,000	中國嘉德	2005-05-15	1821
64	清乾隆 緙絲「高士賞樂」圖掛屏（一對）	HKD400,000－600,000	438,750	香港蘇富比	2008-04-11	2824
65	民國 緙絲掛屏（四件）	無底價	425,600	中國嘉德	2008-06-14	3070
66	清中期 緙絲博古圖四條屏	RMB100,000－150,000	418,000	中國嘉德	2005-05-15	1811
67	清 緙絲唐伯虎山水	RMB12,000－12,000	410,000	中都國際	2011-06-12	1695
68	清道光 藍地緙絲圍龍女吉服	RMB300,000－500,000	402,500	北京保利	2011-06-06	8797
69	清乾隆 緙絲八仙道袍	RMB350,000－550,000	392,000	北京保利	2009-11-23	2094
70	清乾隆 緙絲「群仙祝壽」	RMB120,000－150,000	392,000	北京萬隆	2009-09-11	0187

中國歷代 刺繡緙絲 鑑賞與收藏

序號	名　稱	估　價	成交價（RMB）	拍賣公司	拍賣日期	拍品號
71	清中期　緙絲福祿壽三星像	RMB200,000－300,000	368,000	北京保利	2011－06－06	7909
72	清同治—光緒　緙絲粉藍地三仙祝壽女氅衣	RMB300,000－500,000	345,000	北京保利	2011－06－06	8800
73	清　緙絲佛像	RMB300,000－500,000	336,000	北京翰海	2008－12－07	2187
74	清嘉慶　緙絲八仙拱壽圖立軸（一幅）	HKD120,000－150,000	330,720	香港佳士得	2005－05－30	1406
75	清　緙絲福祿壽	RMB120,000－150,000	330,000	誠銘國際	2007－11－18	0845
76	清十八／十九世紀　緙絲博古圖掛屏（一對）	HKD300,000－500,000	322,500	香港佳士得	2010－12－01	3020
77	清乾隆　緙絲紅地蝴蝶如意紋繡花女袍	RMB280,000－380,000	308,000	中國嘉德	2006－06－03	1645
78	清乾隆　緙絲御筆金粟箋詩手卷	RMB120,000－150,000	308,000	中國嘉德	2004－05－17	2204
79	清十八、十九世紀　緙絲八仙慶壽掛軸	HKD120,000－180,000	305,280	香港佳士得	2005－11－28	1599
80	清乾隆　緙絲乾隆御製筆詩句掛軸	HKD250,000－350,000	292,560	香港佳士得	2005－11－28	1463
81	清乾隆　緙絲御題詩鏡心	RMB30,000－50,000	286,000	中國嘉德	2001－11－04	1283
82	清乾隆　緙絲群仙祝壽圖	RMB60,000－80,000	280,000	北京匡時	2009－06－26	1227
83	清中期　緙絲萬代迎祥鏡心	RMB250,000－300,000	280,000	北京永樂	2009－05－31	0408
84	清乾隆　緙絲蓮托釋迦牟尼座像	RMB50,000－80,000	276,000	北京保利	2011－10－22	0135
85	清　藍色地緙絲龍袍	RMB60,000－80,000	275,000	中國嘉德	2005－05－15	1784
86	明　緙絲平江樓閣圖	RMB100,000－150,000	275,000	中國嘉德	2005－05－15	1809
87	清　御製緙絲三星圖頌立軸	RMB10,000－20,000	257,600	北京保利	2009－05－30	2354
88	明末／清初　雙鳳朝陽緙絲	HKD100,000－150,000	249,100	香港佳士得	2001－10－29	0727
89	明萬曆　緙絲孔雀翎織行龍鏡片	RMB200,000－300,000	246,400	上海嘉泰	2010－09－27	0449
90	清　紫檀緙絲插屏	RMB120,000－220,000	246,400	南京正大	2010－12－12	0035
91	清　恭親王舊藏五倫圖立軸緙絲	RMB65,000－80,000	246,400	北京歌德	2010－11－19	0876
92	清中期　緙絲「鴻禧」掛屏	RMB60,000－70,000	242,000	上海信仁	2003－11－19	1588
93	清乾隆　御製詩文緙絲對聯	RMB80,000－120,000	242,000	中貿聖佳	2002－12－07	1055
94	明　桔紅地緙絲龍鳳紋椅披	RMB100,000－150,000	242,000	中國嘉德	2005－05－15	1926
95	清乾隆　乾隆御筆滿文緙絲對聯	RMB180,000－280,000	235,200	北京匡時	2009－06－26	1230
96	民國　緙絲富貴牡丹圖大屏風	RMB80,000－80,000	230,000	北京納高	2011－07－06	2596
97	清中期 緙絲紅樓夢故事掛屏	RMB200,000－280,000	230,000	北京東正	2011－06－05	0772
98	清早期　藏藍地緙絲仙鶴一品補子	RMB6,000－8,000	225,500	中國嘉德	2005－05－15	1878
99	清中期　緙絲花鳥屏風	RMB200,000－300,000	224,000	北京保利	2008－12－06	2989
100	清　緙絲《紅樓夢》	RMB200,000－250,000	224,000	浙江錢塘	2011－01－09	0023
101	清乾隆　緙絲紅樓夢大觀園	RMB100,000－150,000	224,000	北京保利	2010－06－04	4389
102	13世紀 朱克柔緙絲鳥石圖	RMB120,000－180,000	224,000	上海嘉泰	2011－06－30	2315
103	清乾隆／嘉慶 緙絲「東方朔偷桃圖」軸	USD30,000－40,000	222,625	紐約佳士得	2008－09－17	0243
104	清　緙絲花鳥十二條屏	RMB120,000－120,000	220,000	北京萬隆	2009－05－31	0164
105	清　緙絲群仙祝壽立軸	RMB20,000－30,000	220,000	北京翰海	2000－07－03	1629
106	清　緙絲綠度母	RMB80,000－120,000	220,000	誠銘國際	2007－11－18	0847
107	清乾隆　緙絲「天另純蝦」壽字圖	RMB120,000－180,000	220,000	北京誠軒	2005－11－05	0178
108	張大千　仿宋人緙絲山水 鏡心	RMB200,000－250,000	220,000	中國嘉德	2005－11－05	1919
109	明　緙絲八吉祥橫批	RMB100,000－150,000	220,000	中國嘉德	2005－05－15	1934
110	清　緙絲群仙祝壽圖	RMB80,000－80,000	212,800	蘇州東方	2011－04－28	1249

序號	名　稱	估　價	成交價（RMB）	拍賣公司	拍賣日期	拍品號
111	明十六／十七世紀　緙絲骨江疊嶂圖手卷	HKD160,000－200,000	204,584	香港佳士得	2004-11-01	0839
112	緙絲　花卉八價圖　鏡片	RMB180,000－200,000	201,600	浙江永暄	2011-10-30	0120
113	清　黃地錦緞緙絲龍袍	RMB180,000－180,000	201,600	上海大眾	2010-12-16	0425
114	清　緙絲群山賀壽圖	RMB180,000－220,000	201,600	北京萬隆	2010-06-26	1187
115	清晚期　花卉紋緙絲	RMB450,000－550,000	198,000	北京華辰	2005-06-05	1057
116	乾隆帝　清乾隆 御製詩文緙絲對聯 對聯	RMB180,000－260,000	198,000	中貿聖佳	2004-06-07	2062
117	明　緙絲龍詩堂蘇繡人物中堂1軸 絹本	RMB35,000－55,000	190,400	中國嘉德	2009-09-13	3572
118	清　緙絲八仙人物屏風（四屏）	RMB120,000－160,000	187,000	北京翰海	2005-01-15	1481
119	明　緙絲文徵明書法	RMB150,000－200,000	187,000	中國嘉德	2005-05-15	1818
120	清　藍地緙絲龍袍	RMB180,000－300,000	187,000	北京翰海	1998-08-03	1602
121	清乾隆　緙絲群仙祝壽	RMB50,000－70,000	184,800	北京中漢	2010-09-17	0108
122	清　黃地十二章紋緙絲龍袍	HKD180,000－200,000	179,399	香港淳浩	2009-07-25	0518
123	清早期　緙絲迎祥掛屏	RMB60,000－80,000	179,200	北京翰海	2007-12-17	2610
124	清　緙絲花鳥四屏	RMB80,000－120,000	176,000	北京翰海	1996-11-16	1465
125	清乾隆　緙絲書法片	RMB20,000－30,000	176,000	北京翰海	2005-06-20	2559
126	清　緙絲粉地綠彩花蝶氅衣	RMB150,000－200,000	172,500	北京保利	2011-06-06	8801
127	清十九世紀　緙絲庭園百子嬰戲圖掛屏	RMB150,000－200,000	172,500	香港蘇富比	1996-04-30	0550
128	清　緙地緙絲龍袍	RMB150,000－200,000	168,000	北京翰海	2007-12-17	2607
129	清　緙絲群祝壽立軸	RMB150,000－200,000	168,000	華藝國際	2010-06-16	0823
130	明　緙絲龍紋旗	RMB150,000－200,000	168,000	北京保利	2010-12-06	7651
131	明　緙絲文震孟書法	RMB28,000－38,000	165,000	中國嘉德	2005-05-15	1819
132	清晚期　藍地緙絲龍袍	RMB15,000－18,000	165,000	北京華辰	2005-06-05	1054
133	清乾隆　緙絲八仙祝壽圖	RMB120,000－180,000	165,000	中國嘉德	2005-12-10	2284
134	清光緒　品月色納紗緙絲梅花紋夾馬掛	HKD100,000－150,000	165,000	香港佳士得	2009-05-27	1852
135	朱克柔（款）　緙絲八仙圖	RMB20,000－30,000	161,000	北京保利	2011-04-21	5100
136	清　緙絲金線藍地龍袍	RMB150,000－200,000	159,500	中鼎國際	2008-01-09	0116
137	清　藍地緙絲雲龍紋龍袍	RMB150,000－200,000	156,800	北京翰海	2007-06-25	2769
138	清　緙絲藍地龍袍	RMB150,000－200,000	154,000	中鼎國際	2008-01-09	0117
139	清　緙絲群仙祝壽	RMB150,000－220,000	154,000	北京翰海	2004-11-22	3009
140	清中期　緙絲白鷳五品補子（一對）	RMB28,000－38,000	154,000	中國嘉德	2005-05-15	1885
141	清乾隆　緙絲花鳥掛幅	USD20,000－30,000	153,675	紐約佳士得	2009-09-14	0110
142	清乾隆　緙絲群仙祝壽圖	RMB60,000－80,000	145,600	北京匡時	2010-06-06	1328
143	清　緙絲金滿地錦雞圖椅披（一對）	RMB60,000－80,000	143,000	中國嘉德	2005-05-15	1928
144	清中期　緙絲龍袍	RMB120,000－180,000	134,400	北京保利	2010-06-05	5201
145	清　緙絲壽星	RMB40,000－60,000	134,400	中貿聖佳	2010-07-17	2725
146	清　祝壽圖緙絲	RMB40,000－60,000	134,400	中貿聖佳	2010-07-17	2724
147	清中期　緙色地緙絲龍袍	RMB65,000－85,000	132,000	中國嘉德	2005-05-15	1783
148	清乾隆　藍地緙絲「水波雲龍」圖龍袍	HKD120,000－150,000	132,000	香港蘇富比	2008-10-08	2677
149	清　紅地緙絲祝壽人物十二條屏	RMB20,000－30,000	132,000	中國嘉德	2006-09-09	2306
150	清　孔雀羽緙絲虎紋四品補子（一對）	RMB28,000－38,000	132,000	中國嘉德	2005-05-15	1881

中國歷代刺繡緙絲鑑賞與收藏

序號	名　稱	估　價	成交價（RMB）	拍賣公司	拍賣日期	拍品號
151	乾隆帝　清乾隆 御製詩文緙絲對聯 對聯	RMB80,000－180,000	132,000	中貿聖佳	2004-06-07	2061
152	清　金絲圍龍緙絲	RMB8,000－8,000	132,000	中拍國際	2006-09-24	0201
153	清　緙絲無量壽佛	RMB30,000－40,000	123,200	中貿聖佳	2010-07-17	2728
154	清　緙絲麻姑獻壽圖	HKD120,000－180,000	123,050	香港佳士得	1999-11-02	755
155	清乾隆　緙絲花果（三幅）	HKD100,000－150,000	123,050	香港佳士得	1999-11-02	752
156	清中期　緙絲張照書法	RMB30,000－40,000	121,000	中國嘉德	2005-05-15	1820
157	清乾隆　蘆雁圖緙絲條屏	RMB80,000－120,000	121,000	中拍國際	2007-08-26	0110
158	清　佛像圖緙絲（兩件）	無底價	112,700	中國嘉德	2011-12-17	4246
159	清　緙絲[群仙賀壽]圖掛軸	HKD90,000－120,000	110,745	香港蘇富比	1998-04-28	0938
160	清　藍地緙絲彩雲金龍紋龍袍	RMB120,000－160,000	110,000	雍和嘉誠	2007-11-10	1379
161	明　緙絲花卉紋馬褂	RMB100,000－150,000	110,000	中拍國際	2007-08-26	0111
162	清中期　緙絲 福祿壽	RMB100,000－150,000	110,000	上海國拍	2004-11-14	0306
163	清乾隆　緙絲人物山水紋繡片	RMB100,000－200,000	110,000	北緯拍賣	2009-11-22	0460
164	明早期　緙絲鸂鶒紋六品方補	RMB60,000－80,000	110,000	中國嘉德	2005-05-15	1861
165	清初　緙絲松鹿仙鶴圖	RMB25,000－35,000	110,000	中國嘉德	2005-05-15	1812
166	清中期　緙絲荷花鴛鴦圖	RMB22,000－32,000	110,000	中國嘉德	2005-05-15	1816
167	清　緙絲花卉紈扇（二幅）	RMB80,000－100,000	110,000	中國嘉德	2005-05-15	1817
168	清中期　緙絲御製詩對聯	RMB40,000－60,000	107,800	北京華辰	2002-04-24	0867
169	明　緙絲飛虎圖徽	RMB20,000－40,000	105,800	中國嘉德	2011-11-15	4172
170	緙絲雍正書法　鏡心	RMB18,000－28,000	104,500	中國嘉德	2004-06-24	0276
171	御筆緙絲對聯	RMB6,000－8,000	101,200	中國嘉德	2003-12-13	0392
172	清　絳色地緙絲雲龍紋袍	RMB38,000－58,000	101,200	中國嘉德	2005-05-15	1786
173	佚名　緙絲八仙圖	RMB80,000－120,000	100,800	北京保利	2010-06-04	3204

附錄一

239

《牧牛圖》（局部）

現代髮繡名作《牧牛圖》（局部）

45cm × 230cm

刺繡藝術家、國家級「刺繡藝術大師」邵曉琤與本書作者肖堯合繡

2012 年國家博物館中國工藝美術雙年展參展作品

「牧牛圖」是傳統題材，用調牛寓意調心。這幅牧牛圖用頭髮繡成，有不朽不變色的特點。